V

51321

MUSÉE

DE

PEINTURE ET DE SCULPTURE

VOLUME IV

PARIS. — IMPRIMERIE DE F. MARTINET, RUE MIGNON, 2.

MUSÉE

DE

PEINTURE ET DE SCULPTURE

OU

RECUEIL

DES PRINCIPAUX TABLEAUX

STATUES ET BAS-RELIEFS

DES COLLECTIONS PUBLIQUES ET PARTICULIÈRES DE L'EUROPE

DESSINÉ ET GRAVÉ A L'EAU-FORTE

PAR RÉVEIL

AVEC DES NOTICES DESCRIPTIVES, CRITIQUES ET HISTORIQUES

PAR LOUIS ET RENÉ MÉNARD

VOLUME IV

PARIS

Vᵉ A. MOREL & Cⁱᵉ, LIBRAIRES-ÉDITEURS

RUE BONAPARTE, 13

1872

MUSÉE EUROPÉEN

ÉCOLE BOLONAISE

La Renaissance italienne s'était opérée simultanément par deux courants d'idées contradictoires, l'un continuant le mysticisme chrétien du moyen âge, l'autre reprenant l'histoire juste au point où l'avait laissée l'antiquité, arrêtée par la double invasion des croyances nouvelles dans la religion et des races nouvelles dans la politique. Tout le mouvement artistique se rattachait à ces deux courants d'idées. De Giotto à Michel-Ange, une suite non interrompue d'artistes font de l'expression le but de l'art, et traduisent les passions qu'ils ressentent avec la multitude : de Giotto à Titien, les efforts de l'art pour produire l'illusion de la réalité n'ont pas été moindres, et cet art, qui ne cherchait pas tant à exprimer les émotions intimes de l'âme qu'à rendre la beauté visible, avait pris pour thème principal les légendes mythologiques.

Mais l'étude des ouvrages de l'antiquité épure le goût et le transforme à tel point, qu'en recherchant la vérité on est invinciblement porté à faire un choix. Les artistes, quelle que fût leur tendance, se livraient tous à cette étude. Raphaël, qui mieux que tous les autres en a compris le principe, est arrivé, par cela surtout, à une place unique dans l'art, et a pu être toujours vrai sans cesser d'être beau, et toujours expressif sans tomber dans la manière. L'école Romaine, qu'il personnifie à lui tout seul, peut donc

être considérée comme le résultat de tous les efforts qui s'étaient produits en sens inverse, de même que la ville de Rome était le point où se rendaient tous les artistes élevés ailleurs. L'époque de son règne, si je puis m'exprimer ainsi, a été le point culminant de l'art, dont les deux termes extrêmes se trouvaient à Florence et à Venise, et allaient aboutir à une décadence simultanée par leur exagération : l'expression à Florence allait dégénérer en maniérisme, la vérité à Venise allait devenir la vulgarité.

Les tendances qui avaient pour centre Venise et Florence se retrouvaient à divers degrés dans les autres villes d'Italie. Il n'est pas nécessaire de chercher dans les annales historiques de Parme ou de Bologne des événements et des idées en rapport avec la manière de Corrége ou celle de Francia. L'étude sommaire que nous avons faite sur la Renaissance suffit pour rattacher les goûts mythologiques du Corrége, sa recherche passionnée de la couleur, des effets de la lumière, au mouvement général des idées dans toute l'Italie. Tous les grands maîtres, bien que participant par la tournure générale de leur talent au milieu qui les environne, donnent à la pensée commune une forme particulière qui constitue leur originalité propre ; ainsi le Corrége, par la grâce du mouvement, l'indécision savante du contour, la rêverie douce de l'expression et la magie de l'effet, se distingue de ses contemporains, avec lesquels, pourtant, il a des points communs qui indiquent clairement sa date et son pays. De même Francia, qui ne suivit pas les prédications de Savonarole, et ne fut pas mêlé aux grandes luttes de son temps, se rapproche par la nature de son inspiration, sinon par le caractère de son talent, de plusieurs grands maîtres de Florence et de l'Ombrie. Si Francia est le patriarche de l'école Bolonaise, ce n'est pas à lui, pourtant, qu'on en

peut rapporter les principes. L'école Bolonaise est la dernière des grandes écoles italiennes, et le corps de doctrines qui la distingue des autres, aussi bien que l'absence d'ingénuité qu'on lui reproche, appartiennent exclusivement aux Carrache et à leurs élèves.

Dans les temps où les principes fondamentaux de l'art semblent oubliés, où le caprice individuel règne en souverain, il arrive parfois des hommes en qui la volonté et la méthode tiennent lieu d'inspiration, et qui par la seule puissance du goût indivivuel s'élèvent au-dessus des passions déréglées de leurs contemporains. Tels furent les Carrache, à qui l'Italie doit d'avoir eu une nouvelle série de maîtres habiles qui retardèrent la décadence. Il est peu d'artistes qui se soient montrés aussi absolument affranchis de toute influence des milieux extérieurs. L'art est pour eux la déduction logique d'un enseignement parfait. Il pourra être indifféremment religieux ou intime, passionné ou décoratif, et il atteindra nécessairement la perfection, si l'artiste a su combiner avec habileté les éléments dont se sont servis les maîtres. Les uns ont donné à leurs figures une tournure magistrale, on cherchera à quoi tient cette tournure ; d'autres ont eu une facture large, on étudiera leur touche ; d'autres ont été grands coloristes, on verra de quelle manière ils ont combiné leurs tons. La grâce du Corrége, le grandiose de Michel-Ange, la noblesse de Raphaël, la splendeur du Titien, résultent de certaines combinaisons de lignes et de couleurs ; en étudiant ces combinaisons, on les possédera, et si on les réunit toutes sur une œuvre, elle ne peut manquer d'arriver à la perfection. Telle est la donnée sur laquelle Louis, Augustin et Annibal Carrache fondèrent leur enseignement à Bologne.

Si Angelico de Fiesole leur avait dit : Quand je peignais,

je faisais en même temps ma prière ; si Michel-Ange leur avait dit : Quand j'ai précipité mes damnés de la barque de Caron, je me nourrissais de haines implacables contre ceux qui reniaient leur foi et leur patrie ; si Raphaël leur avait dit : Quand j'ai peint l'école d'Athènes, je me nourrissais des philosophes de l'antiquité et je cherchais à m'élever dans les régions supérieures où planait leur esprit, les Carrache eussent été sans doute fort étonnés : sentiments religieux, passions énergiques, noblesse de style, tout résultait pour eux d'une disposition de lignes ou de couleurs, qu'il importe de comprendre pour en disposer à volonté. Ces artistes qui, après la mort tragique du réformateur Savonarole, allèrent consumer leur douleur dans l'obscurité d'un couvent, devaient leur sembler des gens qui n'aimaient pas la peinture, puisqu'ils renonçaient à en faire.

On a pu voir dans l'évolution de la Renaissance, depuis Giotto jusqu'aux Carrache, que l'influence du milieu social, si puissante au début, devient nulle à la fin. Les peintres primitifs ont toujours en vue une idée à exprimer, et le moyen leur manque pour la traduire. Ils voudraient bien nous rendre meilleurs et nous émouvoir quand ils représentent un saint ; et comme ils sentent leur impuissance, ils écrivent une sentence sur une bandelette qui flotte sur la tête ou qui part de la bouche. Quand ils commencent à s'apercevoir qu'en étudiant la nature ils pourront traduire leur idée plus nettement, ils l'observent avec amour, mais sans aucun discernement. Ils ne manqueront pas de montrer le lézard qui grimpe le long de la muraille, et le colimaçon qui se glisse entre deux cailloux ; car ils ont vu tout cela sur le chemin de leur village. Les savants professeurs Bolonais auraient pu leur enseigner bien des choses ;

ils leur auraient montré comment la bouche doit se contracter pour exprimer l'amour, l'effroi ou la douleur; ils leur auraient appris que, dans la nature, il y a des grandes masses auxquelles le détail doit être subordonné, et que dans la composition, toutes les fois qu'un incident ne concourt pas à l'action principale, il en atténue l'effet; ces pauvres moines ignoraient absolument tout cela et ne songeaient qu'à nous édifier. Mais leur gaucherie avait des secrets dont toute la science moderne n'a pu découvrir le principe. Entre leur cœur et leur œuvre il y a un rapport intime qui nous émeut malgré tout, et dont leur pinceau maladroit n'a pas su nous donner la formule.

Ne soyons pas injustes envers les Carrache. Leur talent nous a valu de belles pages, et leur enseignement méthodique nous a donné le Guide, l'Albane, le Dominiquin, et jusqu'à notre grand Poussin, qui a bien quelques rapports avec eux. Le Poussin savait tout, il avait tout appris et tout raisonné, mais devant la nature il oubliait sa science et ne se rappelait l'antique que pour savoir mieux choisir; en face de son idée il faisait comme les peintres primitifs, avec la science en plus, et ne peignait jamais pour peindre, mais pour exprimer quelque chose. Comment de tels exemples ont-ils été méconnus, et pourquoi faut-il voir Rome garder ses palmes et ses applaudissements pour le Bernin et Pierre de Cortone?

L'enseignement des Carrache est celui qui est aujourd'hui pratiqué dans nos écoles, parce que c'est, en effet, le seul qui se rattache à un système logique et aisément démontrable. On l'a souvent accusé de tuer l'originalité, mais un génie indépendant sait toujours se frayer sa voie, et si un enseignement méthodique a parfois l'inconvénient de produire la médiocrité, cette médiocrité instruite vaut encore

mieux, à tout prendre, que l'ignorance absolue, où l'absence de méthode pourrait bien nous faire retomber.

FRANCIA.
1450-1517.

Francesco Raibolini fut mis de bonne heure en apprentissage chez un orfèvre de Bologne, appelé Francia, dont il prit le nom. Il acquit une grande réputation pour ses nielles, et occupa les fonctions de maître des coins de la monnaie de Bologne. Ce ne fut que fort tard qu'il s'adonna à la peinture, mais ses portraits et ses vierges dénotent un maître de premier ordre. Dans une lettre datée du 5 septembre 1508, Raphaël dit, en parlant des vierges de Francia, qu'il n'en existe pas de plus belles, de plus dévotes et de mieux faites. Vasari attribue la mort de Francia au chagrin qu'il aurait ressenti en se voyant surpassé par son jeune ami Raphaël, qui venait d'envoyer à Bologne son fameux tableau de sainte Cécile. Le célèbre artiste Bolonais devait avoir à cette époque plus de soixante-dix ans; il est donc inutile de chercher à sa mort une cause si extraordinaire. Francia a formé plusieurs élèves, parmi lesquels le célèbre graveur Marc-Antoine Raimondi.

ANDRÉ DORIA.

ALLÉGORIE.
Pl. 1.
(Hauteur 2m,50 cent., largeur 1m,40 cent.)
Galerie de Dresde.

André Doria, célèbre marin Génois, qui avait combattu

les infidèles, est représenté nu et avec les attributs de Neptune. Près de lui est la Religion chrétienne, symbolisée par une femme tenant une croix et posant le pied sur un casque. Ce tableau a fait partie de la collection du duc de Modène, et se trouve maintenant dans celle de Dresde. — Gravé par Jacques Folkema.

LES CARRACHE.

Louis Carrache, 1555-1619 ; Augustin Carrache, 1557-1602 ; Annibal Carrache, 1560-1609.

Louis Carrache, fils d'un boucher de Bologne, fit ses premières études chez Prospere Fontana, qui prenant sa lenteur pour un défaut d'intelligence, l'engagea à renoncer à la peinture. Louis Carrache, que ses camarades avaient surnommé *le Bœuf* par dérision, s'en alla demander des conseils au Tintoret qui, lorsqu'il l'eut vu à l'œuvre, lui donna le même conseil que Fontana. Loin de se décourager, il redoubla d'efforts, et se mit à parcourir l'Italie pour étudier et analyser les ouvrages des grands maîtres. A Bologne il avait copié la sainte Cécile de Raphaël, il copia Titien à Venise, Léonard de Vinci à Florence, Corrége à Parme, comparant partout les œuvres et discutant les principes de chaque école. Il s'efforça, avec une persévérance inouïe, de lutter contre le maniérisme régnant. Les derniers élèves de Michel-Ange avaient entraîné la peinture dans une décadence rapide, et les élèves qu'ils avaient eux-mêmes formés avaient, en exagérant leurs principes, rendu cette décadence à peu près irrémédiable. Louis Carrache, prévoyant les difficultés qu'il aurait dans la réforme qu'il projetait contre le goût du jour, s'associa ses deux cousins, Augustin

et Annibal dont les aptitudes lui étaient connues. Ils étaient fils d'un tailleur. Augustin, l'aîné, avait reçu une éducation assez complète, mais il n'en était pas de même d'Annibal, nature un peu rude et qui passait même pour avoir une intelligence rebelle. Aussi le père des deux jeunes gens consentait aisément à laisser faire de la peinture à Augustin, mais il montrait de la répugnance à l'égard d'Annibal qui, suivant lui, n'avait pas l'aptitude pour être artiste et ferait beaucoup mieux de rester tailleur comme son père. Sur ces entrefaites, le père fut volé d'une somme considérable pour sa modique fortune, et Annibal, qui avait vu les voleurs, les dessina de souvenir avec une telle ressemblance que cet indice suffit à la justice pour les retrouver. Dès lors, il fut décidé qu'Annibal serait peintre comme les autres, et ces trois hommes réunis formèrent ensemble une école demeurée célèbre par les œuvres qu'elle a produites, et plus encore par sa méthode d'enseignement. Le rôle de chacun était nettement défini : Louis, le fondateur de l'école et le fondateur du système, dirigeait tout par son savoir et ses conseils ; Augustin, le lettré de la famille, démontrait la théorie, formulait les préceptes et faisait des cours d'histoire de l'art, de perspective, d'anatomie des formes, etc. Pour Annibal, le plus grand peintre des trois, il se contentait de prêcher d'exemple et répondait par des chefs-d'œuvre aux attaques dirigées contre l'école. Augustin avait résumé les principes de l'école dans un sonnet où il est dit que le peintre doit réunir la composition de Raphaël, la grâce du Corrége, l'énergie de Michel-Ange, le coloris du Titien, etc. Ce système éclectique trouva dès son début un grand nombre de détracteurs, et aujourd'hui encore beaucoup de critiques regardent cette étude des grands maîtres, tant préconisée depuis les Carrache, comme contraire à

l'originalité. Les illustres professeurs répondaient par le bataillon toujours croissant de leurs élèves, parmi lesquels on compte le Dominiquin, le Guide, l'Albane, Lanfranc, le Guerchin, les deux Mola, etc. Lorsque Annibal se faisait aider par ces jeunes gens, appelés à devenir des maîtres, pour décorer le palais Farnèse de ces fresques qui en font un des plus beaux monuments de l'art, les ennemis des Carrache étaient bien obligés de battre en retraite. Leur système est celui qui a prévalu, et c'est d'après leur académie qu'on a réglé les cours dans nos écoles des beaux-arts actuelles.

LOUIS CARRACHE.

SUZANNE AU BAIN.

Pl. 2.

(Hauteur 1m,50 cent., largeur 1m,20 cent.)

Musée de Londres.

Suzanne est surprise par les deux vieillards dont l'un saisit la draperie dont elle cherche à s'envelopper. Ce tableau a fait partie de la galerie du Palais-Royal.

LA TRANSFIGURATION.

Pl. 3.

(Hauteur 4m,32 cent., largeur 2m,65 cent.)

Musée de Bologne.

Jésus-Christ apparaît dans le ciel resplendissant de lumière, et ayant à ses côtés Élie et Moïse. Saint Jacques,

saint Jean et saint Pierre sont témoins du miracle. — Gravé par Tomba.

AUGUSTIN CARRACHE.

SAINT FRANÇOIS.

Pl. 4.

(Hauteur 2m,12 cent., largeur 1m,40 cent.)

Galerie de Vienne.

Saint François d'Assise, à genoux et en prière, reçoit les stigmates. Dans le ciel on aperçoit une croix rayonnante. — Gravé par Lauger.

COMMUNION DE SAINT JÉROME.

Pl. 5.

(Hauteur 3m,73 cent., largeur 2m,25 cent.)

Saint Jérome, prêt à mourir, est soutenu par deux moines de son couvent pour recevoir la communion. Deux anges apparaissent dans le ciel. Les chartreux de Bologne avaient demandé aux Carrache des dessins sur ce sujet, et celui d'Augustin ayant eu la préférence, on le chargea du tableau. Mais les moines le refusèrent quand il fut terminé. Le public pourtant revint bientôt sur son jugement et les moines aussi. Le Dominiquin, en traitant plus tard le même sujet, a imité la figure de saint Jérome, de celle d'Augustin Carrache. — Gravé par Augustin Carrache, F. Perier, Trabalés, Guadaguini.

T. 4 — P. XI

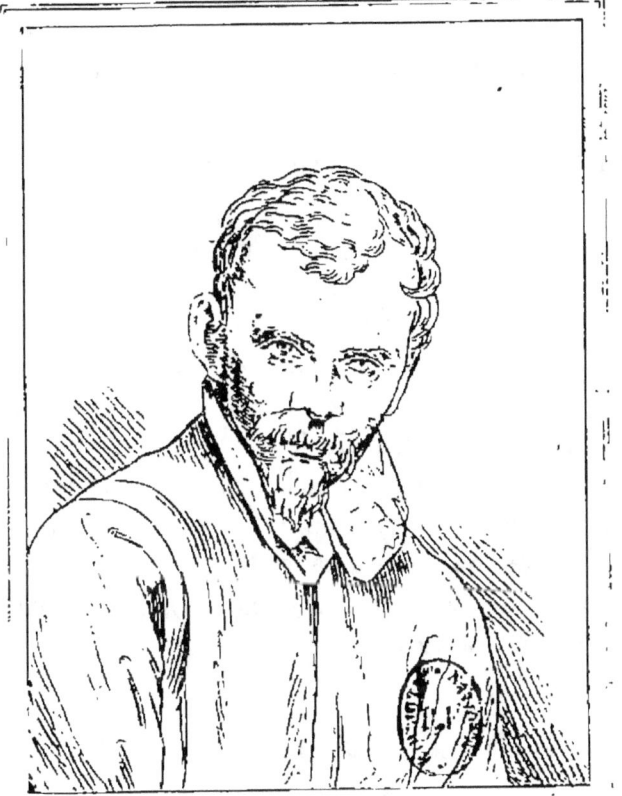

LA FEMME ADULTÈRE.

Pl. 6.

Jésus-Christ, suivi de ses disciples, est devant les pharisiens qui amènent la femme adultère les mains liées, et leur dit : Que celui de vous qui est sans péché lui jette la première pierre. — Gravé par Bartholozzi.

L'AMOUR VAINQUEUR DE PAN.

Pl. 7.

(Hauteur 0m,35 cent., largeur 50 cent.)

Le dieu Pan, dont le nom signifie *tout*, est dompté par l'Amour dont le regard, tourné vers les deux nymphes devant qui se passe la scène, indique que si l'amour est vainqueur c'est à la beauté qu'il doit sa force. Dans la gravure qu'il en a faite, Augustin Carrache a mis pour devise : « Omnia vincit amor. » — Gravé par l'auteur.

ANNIBAL CARRACHE.

SAINTE FAMILLE
DITE LE RABOTEUR.

Pl. 8.

(Hauteur 0m,56 cent., largeur 0m,73 cent.

Saint Joseph, voulant tracer une ligne sur une planche, est aidé par l'enfant Jésus, qui tient un des bouts du cor-

deau, empreint de blanc, tandis que saint Joseph, en le pinçant par le milieu, va transmettre la trace de cette corde sur son ouvrage. A droite, on voit la Vierge occupée à coudre ; près d'elle est un panier contenant quelques objets de travail, et sur le devant du tableau est une caisse, contre laquelle est appuyée une varlope, grand rabot dont se servent les menuisiers, et qui a fait désigner ce tableau sous le nom du *Raboteur*. Ce tableau a fait partie de la galerie du Palais-Royal. — Gravé par Couché.

LA VIERGE, L'ENFANT JÉSUS, SAINT MATHIEU ET DEUX AUTRES SAINTS.

Pl. 9.

(Hauteur 4m,20 cent., largeur 3 mètres.)

Galerie de Dresde.

La Vierge, assise sur un trône, tient sur ses genoux l'enfant Jésus, dont saint François s'approche pour baiser son pied. A gauche est saint Jean-Baptiste, qui, par son geste, indique celui dont il est le précurseur ; à droite se voit saint Mathieu, tenant une tablette, un encrier et une plume ; sur le devant est un ange, signe distinctif de l'évangéliste Mathieu. Ce tableau, fait pour la communauté des marchands de soie de Reggio, fut placé dans l'église Saint-Prosper. Il passa de là dans la collection du duc de Modène, et ensuite dans la galerie de Dresde. — Gravé par Mitelli, Dupuis.

SAINTE FAMILLE.

Pl. 10.

(Hauteur 25 cent., largeur 19 cent.)

Galerie de Florence.

L'enfant Jésus, debout, passe le bras autour du cou de la Vierge, qui semble parler au petit saint Jean, placé de l'autre côté.

LE CHRIST MORT SUR LES GENOUX DE LA VIERGE.

Pl. 11.

(Hauteur 0m,92 cent., largeur 1m,80 cent.)

Le corps du Christ mort est en partie soutenu sur les genoux de la Vierge, que la douleur fait évanouir. Elle est secourue par les autres saintes femmes qui étaient présentes, lorsque les disciples de Jésus-Christ transportèrent au tombeau le corps du Sauveur. Ce célèbre tableau est connu sous le nom des *Cinq douleurs*, à cause de la variété que le peintre a su apporter dans l'expression. Il a fait partie de la galerie du Palais-Royal, et se trouve maintenant en Angleterre, où il a figuré à l'exposition de Manchester. — Gravé par Roullet.

CHRIST MORT.

Pl. 12.

(Hauteur, 2m,77 cent., largeur 1m,87 cent.)

Le Christ mort est étendu sur un linceuil ; sa tête repose sur les genoux de la Vierge. Sur les côtés on voit sainte

Madeleine debout et saint François à genoux, regardant les plaies du Sauveur, que montrent deux anges. Ce tableau, un des derniers d'Annibal Carrache, a été exécuté peu de temps avant sa mort. Une lettre de l'Albane nous apprend qu'en terminant la tête du Christ, le grand maître en avait altéré la beauté. — Gravé par Godefroy, Aquila.

L'ASSOMPTION.

Pl. 13.

(Hauteur 2m,57 cent., largeur 1m,30 cent.)

Musée de Bologne.

La Vierge, escortée par les anges, s'enlève dans les cieux, portée par un nuage. Au bas du tableau sont les apôtres, dont quelques-uns regardent avec enthousiasme la mère de Dieu, tandis que les autres examinent avec étonnement le tombeau resté vide. Ce tableau était autrefois dans l'église Saint-François. — Gravé par Mitelli, Rosapina.

ASSOMPTION DE LA VIERGE.

Pl. 14.

(Hauteur 4m,40 cent., largeur 2m,80 cent.)

Galerie de Dresde.

La Vierge s'élève dans le ciel au milieu des anges, dont quelques-uns font de la musique. Les apôtres en prière occupent le bas du tableau. — Ce tableau, autrefois attribué à Louis Carrache, a été fait pour la confrérie de Saint-Roch, à Reggio. Devenu la propriété du duc de Modène, il vint ensuite dans la galerie de Dresde. — Gravé par Camerata.

SAINT JEAN-BAPTISTE.

Pl. 15.

(Hauteur 1m,30 cent., largeur 1 metre.)

Musée de Londres.

Le prophète est dans le désert, couché près d'une fontaine où il prend de l'eau pour se désaltérer. Ce tableau a fait partie de la galerie du Palais-Royal. — Gravé par Le Cerf.

L'AUMONE DE SAINT ROCH.

Pl. 16.

(Hauteur 3m,60 cent., largeur 5m,55 cent.)

Galerie de Dresde.

Saint Roch, craignant que l'habitude des richesses ne nuisît à son salut, distribue tout son bien aux pauvres, réunis autour de lui. Ce tableau, un des plus importants d'Annibal Carrache, appartenait au duc de Modène, dont la collection fut achetée en entier par l'électeur de Saxe, Frédérik-Auguste II, roi de Pologne, et se voit maintenant au musée de Dresde. Le Guide en a fait une gravure à l'eau forte avec quelques changements. — Gravé par Camerata.

SAINT FRANÇOIS MOURANT.

Pl. 17.

Saint François d'Assise, couché sur un lit et tenant un

chapelet à la main, expire au milieu des frères de son ordre.
— Gravé par Gerard Audran.

SAINT GRÉGOIRE LE GRAND.
pl. 18.

(Hauteur 2m,43 cent., largeur 1m,45 cent.)

Saint Grégoire le Grand, élu pape en 590, est représenté à genoux et en prière. Deux anges l'accompagnent. D'autres apparaissent dans le ciel, tandis que le Saint-Esprit, sous la forme d'une colombe, vole sur la tête du saint.

DANAÉ.
pl. 19.

(Hauteur 1m,60 cent., largeur 1m,90 cent.)

Danaé, couchée sur un lit, reçoit la pluie d'or. Au premier plan l'Amour joue avec son carquois. Ce tableau a fait partie de la galerie du Palais-Royal.

VÉNUS ENDORMIE.
pl. 20.

Une femme nue, dans un repos parfait, à laquelle on a donné le nom de Vénus, est couchée dans la campagne, sous un rideau, au pied d'un arbre. Tableau ovale.

HERCULE ENFANT.

Pl. 21.

(Hauteur 0m,17 cent , largeur 0m,14 cent.)

Louvre.

Hercule enfant, un genou appuyé sur son berceau, étouffe un des serpents de la main gauche ; l'autre est maintenu sous le genou du héros, et cherche à s'enrouler autour du bras. Ce tableau était autrefois attribué à Augustin Carrache. — Gravé par Moreau (sous le nom d'Augustin Carrache).

Palais Farnèse.

Le palais Farnèse fut commencé par le pape Paul III, qui y employa une partie des marbres et même des pierres du Colisée, et du théâtre de Marcellus. Appelé à Rome par le cardinal Odoardo Farnèse pour décorer la galerie de son palais, Annibal Carrache employa huit ans à ce magnifique travail, qui est resté comme l'œuvre capitale du maître, et pour lequel il ne reçut que 800 écus. La galerie a 62 pieds de long sur 19 de large. Elle est éclairée par trois fenêtres : en face se trouve une porte, puis des statues dans des niches entre des pilastres. Dans le milieu de la voûte sont trois compositions : le triomphe de Bachus et d'Ariane, Pan offrant une toison d'or à Diane, et Mercure offrant à Pâris la pomme d'or. Sur la retombée de la voûte, au-dessus des fenêtres, l'Aurore enlevant Céphale, Énée et Didon, Hercule et Iole, le triomphe de Galathée, Jupiter et Junon, et diverses scènes empruntées à la mythologie.

Annibal Carrache conçut un vif chagrin de se voir mal

récompensé de cet immense travail, et tomba dans une profonde mélancolie qui amena sa mort. Il demanda à être enterré à côté de Raphaël.

HERCULE ET IOLE.

Pl. 22.

Rome (Palais Farnèse).

Hercule, tenant un tambour de basque, est assis à côté d'Iole, qui tient la massue du héros, et est coiffée avec la peau du lion de Némée. Derrière eux on voit l'Amour tenant son arc.

ÉNÉE ET DIDON.

Pl. 23.

Rome (Palais Farnèse).

Énée est occupé à déchausser Didon, assise sur un lit sculpté; devant eux est l'Amour. Ce tableau est également connu sous le titre de « Vénus et Anchise ».

JUPITER ET JUNON.

Pl. 24.

Rome (Palais Farnèse).

Junon, suivie de son paon, reçoit les caresses de Jupiter. Aux pieds du maître des dieux, on voit l'aigle tenant la foudre.

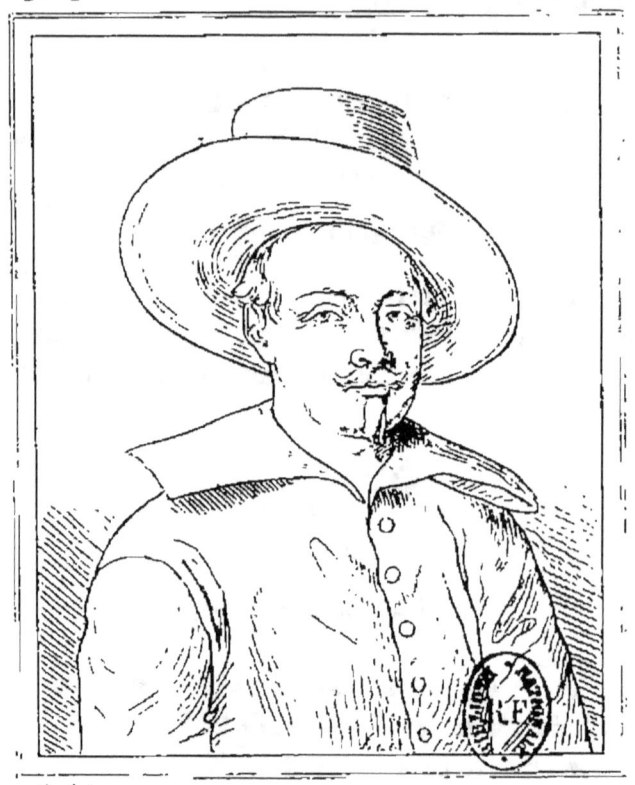

GUIDO RENI.

HERCULE EN REPOS.

Pl. 25.

Rome (Palais Farnèse).

Hercule est représenté endormi ; près de lui sont les attributs qui rappellent ses principaux exploits : la massue qu'il avait fabriquée avec le tronc d'un olivier noueux, les pommes du jardin des Hespérides, la dépouille du lion de Némée, la biche du mont Cérynée, le sanglier d'Érymanthe, et Cerbère qu'Hercule enchaîna pour délivrer Thésée des Enfers. En face du héros est placé le Sphinx, comme emblème des sciences, et sur son piédestal on lit une inscription grecque qui signifie que *le travail procure un repos glorieux*.

GUIDE.

1575-1642.

Guido Reni était fils d'un musicien qui le plaça à l'école de Denis Calvaert, dit le *Fiamingo*. Mais, à peine âgé de vingt ans, il quitta ce maître pour entrer à l'atelier des Carrache, dont il imita très-habilement la manière. Mais s'étant brouillé avec eux, il les quitta et vint à Rome, où il contre-balança quelque temps l'influence du Caravage. Appelé à Naples pour décorer la chapelle de Saint-Janvier, il fut obligé d'abandonner ces travaux pour échapper aux tracasseries de Ribera et ses amis, et revint à Bologne, sa patrie. Le genre facile et gracieux qu'avait adopté le Guide lui attira un immense succès, mais la passion du jeu

empoisonna la fin de sa carrière. Ayant perdu des sommes considérables, il fut obligé de travailler à vil prix, et eut dans sa vieillesse la douleur de voir ses ouvrages dédaignés.

LOTH ET SES FILLES.

Pl. 26.

(Hauteur, 1m,15 cent., largeur 1m,15 cent.)

Loth, en fuyant la ville de Légor, où il s'était réfugié après avoir quitté Sodome, semble indiquer à ses deux filles le chemin qu'ils doivent prendre. L'une d'elles porte un vase dans sa main et est coiffée d'une espèce de turban oriental; l'autre a la tête découverte. — Gravé par Schiavonetti.

Figures à mi-corps.

DAVID TENANT LA TÊTE DE GOLIATH.

Pl. 27.

(Hauteur 2m,20 cent., largeur 1m,60 cent.)

Musée du Louvre.

Debout, la tête de profil, et surmontée d'une toque, David tient d'une main sa fronde et pose l'autre sur la tête du géant vaincu. — Il existe un grand nombre de répétitions de ce tableau, mais généralement inférieures à celui du Louvre. Il a été peint à Bologne, sur la demande de M. de Créqui, et vraisemblablement pour Louis XIII. Gravé par Beisson, Rousselet.

LA VIERGE ET L'ENFANT JÉSUS AVEC SAINT JÉROME.

Pl. 28.

(Hauteur 3m,68 cent., largeur 1m,40 cent.)

Galerie de Vienne.

La Vierge est placée sur une estrade aux pieds de laquelle se voit saint Jérôme assis et lisant. A droite est debout saint Crépin présentant à la Vierge son frère, saint Crépinien, dont les attributs se trouvent placés sur un billot de bois à droite. Ces deux saints furent martyrisés à Soissons dans le IIIe siècle, et leurs corps sont conservés dans l'église Notre-Dame de cette ville. Le Guide a fait ce tableau pour la communauté des cordonniers et marchands de cuir de Reggio. Gravé par F. Curti, Surangue.

LA VIERGE ET L'ENFANT JÉSUS.

Pl. 29.

(Hauteur 0m,65 cent., largeur 1 mètre.)

Vienne.

La Vierge, vue à mi-corps, est en prière devant l'enfant Jésus endormi. Ce tableau appartenait autrefois au comte de Lambert, amateur distingué de Vienne, qui légua toute sa collection à l'Académie de peinture de cette ville. Gravé par Gleditsh.

ADORATION DES BERGERS.

Pl. 30.

(Diamètre 1m.,10 cent.)

Galerie de l'Ermitage à Saint-Pétersbourg.

L'enfant Jésus, ayant près de lui sa mère et saint Joseph, est adoré par les bergers accompagnés du petit saint Jean. Gravé par F. de Poilly.

Tableau peint sur bois.

PRÉSENTATION AU TEMPLE.

Pl. 31.

DEUX RÉPÉTITIONS.

Une à Vienne. Hauteur 3m,25, largeur 2m,25.

L'autre au Louvre (sous le titre de *Purification de la Vierge*).

Hauteur 2m,86, largeur 2m,01 cent.

La Vierge, vue de profil, est agenouillée devant le grand-prêtre qui tient dans ses bras le divin Enfant, en récitant le cantique d'actions de grâces. Saint Joseph est à côté du grand-prêtre et, derrière la sainte Vierge, on voit sainte Anne et le reste de la famille. Sur le devant, une jeune fille fait une offrande de tourterelles, et un enfant regarde celles qui sont placées sur une table. Gravé par Couet.

MASSACRE DES INNOCENTS.

Pl. 32.

(Hauteur 2m,60 cent., largeur 1m,60 cent.)

Musée de Bologne.

Un groupe de mères désolées ayant près d'elles leurs enfants morts occupe le premier plan. Derrière, on en voit d'autres qui cherchent à soustraire leurs enfants aux soldats qui les poursuivent. Deux anges apparaissent dans le ciel en tenant des palmes. Gravé par Bartholozzi.

FUITE EN ÉGYPTE.

Pl. 33.

Naples.

La Sainte Famille est au repos. La Vierge, coiffée d'un turban, tient l'enfant Jésus dans ses bras. Saint Joseph est derrière avec l'âne traditionnel à ses côtés.

SAINT JEAN.

Pl. 34.

Musée de Bologne.

Saint Jean-Baptiste est assis sur un rocher, tenant d'une main sa croix, tandis que l'autre indique sa mission céleste. Au fond, une foule nombreuse s'apprête à écouter la voix du prophète. Gravé par Morghen.

LE CHAR DE L'AURORE.

Pl. 55.

(Hauteur 3m,25 cent., largeur 6m,50 cent.)

Rome (Palais Rospigliosi).

L'Aurore vêtue d'une robe blanche précède le char d'Apollon, devant lequel elle sème des fleurs à profusion. L'Amour, une torche à la main, vole au-dessus des chevaux dont Apollon tient les guides. Le Dieu de la lumière est escorté des Heures ou des Jours qui se tiennent par la main pour indiquer leur enchaînement successif. Cette peinture imitée d'un bas-relief antique de la Villa Borghèse passe pour le chef-d'œuvre du guide. Gravé par Frez, Audenard, Morghen.

VÉNUS ORNÉE PAR LES GRACES.

Pl. 56.

(Hauteur 2m,84 cent , largeur 2m,10 cent.)

Musée de Londres.

Vénus assise est entourée par les Grâces occupées à la toilette de la déesse. Au fond, un amour est occupé à cueillir des fleurs. Gravé par Strange.

BACCHUS.

Pl. 37.

(Hauteur 0m,80 cent., largeur 0m,70 cent.)

Galerie de Florence.

Bacchus est représenté sous la figure d'un adolescent couronné de pampre et tenant une coupe. Un autre enfant, placé devant lui, tient un vase. Gravé par Beisson.

Figures à mi-corps.

HERCULE TUANT L'HYDRE.

Pl. 38.

(Hauteur 2m,61 cent., largeur 1m,97 cent.)

Musée du Louvre.

Hercule armé de sa massue, et couvert d'une peau de lion, frappe l'hydre de Lerne qui dresse contre lui ses têtes monstrueuses. Gravé par Rousselet.

HERCULE ET ACHÉLOUS.

Pl. 39.

(Hauteur 2m,61 cent., largeur 1m,92 cent.)

Musée du Louvre.

Déjanire, fille d'Œnée, roi d'Étolie, avait été promise à Acheloüs, mais Hercule obtint de son père qu'elle appar-

tiendrait à celui qui serait le plus fort à la lutte. Hercule terrassa son rival en le forçant à se courber vers la terre. Pendant la lutte, Acheloüs, pour échapper à son ennemi, prenait alternativement la forme d'un serpent ou d'un taureau. C'est pour indiquer ces transformations que le guide a montré au fond de son tableau Hercule domptant un taureau. Gravé par Rousselet.

ENLÈVEMENT DE DÉJANIRE.

Pl. 40.

(Hauteur, 2m,59 cent., largeur, 1m,93 cent.)

Musée du Louvre.

Hercule victorieux retournait avec Déjanire qu'il avait épousée. Obligés de traverser le fleuve d'Évène, le centaure Nessus s'offrit à les aider dans ce passage. Hercule y consentit. Mais le centaure, après le passage, voulut enlever la femme de son ami; Hercule, qui était resté sur l'autre bord, lui décocha une flèche qui le blessa mortellement. Gravé par Rousselet, Bervic.

MORT D'HERCULE.

Pl. 41.

(Hauteur 2m,50 cent., largeur 1m,94 cent.)

Musée du Louvre.

Le centaure Nessus se sentant blessé mortellement par Hercule, résolut de se venger, et donna à Déjanire une tunique teinte de son sang, en lui disant qu'elle lui servirait à

ramener Hercule s'il devenait infidèle. Déjanire se sentant jalouse d'Iole fit remettre à Hercule la fatale tunique, mais à peine le héros en fut-il revêtu qu'il se sentit dévoré d'un feu intérieur qui lui causa de si vives douleurs, que ne pouvant y résister il se plaça lui-même sur un bûcher qui mit fin à ses jours. Gravé par Rousselet.

JUGEMENT DE MIDAS.

Pl. 42.

(Hauteur 2 metres, largeur 1m,50 cent.)

Apollon debout chante en s'accompagnant d'un violon, anachronisme assez fréquent chez les peintres italiens. Le dieu Pan se repose en l'écoutant, tandis que Tmole est assis au premier plan. Derrière eux, on aperçoit le roi Midas.

LA CHARITÉ.

Pl. 43.

(Hauteur 1m,50 cent, largeur 1m,10 cent.)

Galerie de Florence.

La Charité est représentée assise et entourée de trois enfants dont elle prend soin. Gravé par Klauber.

Tableau ovale. — Figures à mi-corps.

LA FORTUNE.

Pl. 44.

(Hauteur 1m,60 cent., largeur 1m,38 cent.)

La Fortune est peinte sous les traits d'une belle femme

planant sur le monde; elle tient d'une main un sceptre et des palmes, et de l'autre une couronne. L'enfant qui l'accompagne serait l'amour suivant quelques-uns, et suivant d'autres le génie de la Fortune qui fait tous ses efforts pour la fixer.

LA BEAUTÉ CHERCHANT A REPOUSSER LES ATTAQUES DU TEMPS.

Pl. 45.

Une femme jeune et belle, que l'amour préoccupe, cherche à repousser le Temps, qui lui montre avec quelle rapidité les heures s'écoulent et semble lui dire que bientôt elle perdra les grâces et la fraîcheur qui la rendent maintenant si séduisante. Gravé par Morghen.

Figures à mi-corps.

LES COUSEUSES.

Pl. 46.

Saint-Pétersbourg.

Neuf jeunes filles occupées à coudre semblent écouter attentivement le récit que fait l'une d'elles assise au milieu du groupe. Gravé par Beauvarlet.

SPADA.

1576-1622.

Né dans la dernière classe du peuple, obligé de se livrer dès sa jeunesse à des travaux très-rudes, Lionelle Spada,

entra comme broyeur de couleurs à l'atelier des Carrache et y prit le goût de la peinture. Ces habiles maîtres devinèrent son talent futur, et le firent travailler avec leurs élèves. Un sarcasme du Guide l'éloigna de cette école, et il suivit les conseils du Caravage auquel il servait de modèle, et finit par se former un style qui se ressentait de la double influence de son éducation. Mais sa vie dissipée finit par lui faire négliger son art, et il mourut vieilli avant l'âge, ayant perdu son talent.

RETOUR DE L'ENFANT PRODIGUE.

Pl. 47.

(Hauteur 1m,80 cent., largeur 1m,19 cent.)

Musée du Louvre.

L'enfant prodigue, couvert de haillons, se présente à son père qui le couvre de son manteau. Gravé par Fossoyeux, Morel.

ÉNÉE PORTANT ANCHISE.

Pl. 48.

(Hauteur 1m,65 cent., largeur 1m,33 cent.)

Musée du Louvre.

Énée portant son père Anchise et accompagné d'Ascagne reçoit de son épouse les dieux pénates sauvés de l'incendie de Troie. — Ce tableau, acheté pour Louis XIII comme étant de Louis Carrache, a été attribué en France au Dominiquin et gravé sous ce titre. — Le nouveau catalogue du

Louvre, se fondant sur l'analogie qui existe entre ce tableau, et ceux de Lionelle Spada, l'a classé parmi les œuvres de cet artiste. Nous avons cru devoir nous conformer à cette dernière opinion. Gravé par Outkine (sous le nom de Dominiquin), Gérard Audran.

ALBANE.
1578-1660.

Francesco Albani, fils d'un riche marchand de soie, est né à Bologne, et entra à l'âge de teize ans, chez Denis Calvaert, où il connut le Guide. Ils entrèrent bientôt l'un et l'autre à l'école des Carrache. L'Albane aida Annibal Carrache dans ses peintures du palais Farnèse, et le Guide dans ses fresques de Monte Cavallo. Il fit lui-même de vastes compositions, mais c'est surtout dans les petits tableaux de chevalet que son talent s'est révélé. On a appelé l'Albane l'Anacréon de la peinture. Ses Diane, ses Vénus et ses sujets mythologiques sont toujours entourés d'une foule de petits amours, et quand il traite des sujets religieux, les petits anges emplissent également le tableau. L'Albane était fort riche et habitait une maison de campagne dans un pays délicieux, où il prenait ses fonds de paysages, tandis que ses douze enfants, tous extrêmement beaux, lui servaient de modèles. Ce peintre a joui d'une vogue extraordinaire au XVIIIe siècle, mais il a été fort déprécié par l'école de David, dont les principes sévères ne pouvaient admettre son dessin peu châtié et l'afféterie habituelle de ses poses.

SAINTE FAMILLE.

Pl. 49.

(Hauteur 0m,57 cent., largeur 0m,43 cent.)

Musée du Louvre.

Sous un portique d'ordre corinthien, la Vierge et sainte Élisabeth assises regardent l'enfant Jésus qui embrasse le petit saint Jean. Derrière elles sont deux anges en prière : à droite saint Joseph, le coude appuyé sur une table, tient un livre, et dans les airs deux petits anges sèment des fleurs sur la sainte famille. Gravé dans le musée Filhol, Landon.

L'ENFANT JÉSUS DORMANT SUR LA CROIX.

Pl. 50.

(Hauteur 0m,35 cent., largeur 0m43 cent.)

Musée de Florence.

Le talent de l'Albane se prêtait difficilement aux scènes tragiques de la passion. Obligé de retracer ce sujet, il l'a fait allégoriquement en montrant l'enfant Jésus endormi sur la croix où il doit périr un jour. Gravé par Masquelier.

FUITE EN ÉGYPTE.

Pl. 51.

(Hauteur 75 cent., largeur 45 cent.)

La Vierge allaitant l'enfant Jésus qu'elle tient dans ses bras est montée sur un âne ; saint Joseph marche à côté

d'elle et des anges la conduisent. Tableau cintré par le haut : il a longtemps passé pour être du Dominiquin.

TOILETTE DE VÉNUS.

Pl. 52.

(Hauteur 2m,03 cent., largeur 2m,52 cent.)

Assise devant un portique, sur une terrasse au bord de la mer, Vénus se regarde dans un miroir qu'un amour lui présente. En face d'elle est une fontaine sculptée, au fond un palais, et dans le ciel le char de la déesse. Gravé par Beaudet, B. Audran.

REPOS DE VÉNUS ET VULCAIN.

Pl. 53.

(Hauteur 2m,03 cent., largeur 2m,55 cent.)

Vulcain tenant son marteau est couché aux pieds de Vénus à qui des amours présentent un bouclier percé de flèches. D'autres amours forgent des traits ou façonnent des arcs. Diane, tenant un javelot, apparaît sur un nuage, accompagnée de deux nymphes.

VÉNUS ET ADONIS.

Pl. 54.

(Hauteur 2m,03 cent., largeur 2m,55 cent.)

Musée du Louvre.

. Adonis, tenant un chien en laisse, est conduit par un amour, auprès de Vénus endormie à l'ombre des grands

arbres D'autres amours se baignent dans un fleuve qui forme plusieurs cascades : dans l'air, deux amours tiennent un grand voile blanc. Gravé par Beaudet, B. Audran.

TRIOMPHE DE VÉNUS.

Pl. 55.

La déesse, assise sur une coquille, tient d'une main l'un des bouts de son voile que le vent fait enfler. Un amour l'accompagne en nageant sur les eaux.

VÉNUS ABORDANT A CYTHÈRE.

Pl. 56.

(Hauteur 1m,20 cent., largeur 1m,70 cent.)

Galerie d'Aremberg à Bruxelles.

Vénus, escortée d'une troupe d'amours qui voltigent dans l'air ou dansent sur le rivage, arrive à Cythère sur un char attelé de chevaux marins, et conduit par des Sirènes. Pitho, déesse de la persuasion, lui tend les bras : près d'elle sont les Heures, ou les Saisons.

DIANE ET ACTÉON.

Pl. 57.

(Hauteur 0m,50 cent., largeur 0m,61 cent.)

Galerie du Louvre.

Diane, assise sous un bois au milieu de ses nymphes, étend le bras vers Actéon, dont la métamorphose commence à s'accomplir. Gravé par Filhol, Niquet.

SALMACIS ET HERMAPHRODITE.

Pl. 58.

(Hauteur 0m,14 cent., largeur 0m,31 cent.)

Musée du Louvre.

Salmacis, cachée derrière les arbres, aperçoit Hermaphrodite qui se baigne. Gravé par Filliol, Niquet.

NÉRÉIDES.

Pl. 59.

Des amours apportent des perles et du corail aux Néréides couchées sur le bord de la mer. Gravé par Dominique Cunego, à Rome.

DANSE D'AMOURS.

Pl. 60.

(Hauteur 0m,90 cent., largeur 1m,15 cent.)

Des amours dansent en formant une ronde autour d'un arbre, sur les branches duquel d'autres amours font de la musique. Dans le ciel, Vénus donne un baiser à Cupidon. Ce tableau est à Milan, mais il en existe à Dresde une répétition où l'arbre est remplacé par une statue de l'amour autour de laquelle s'exécute la ronde. Gravé par Rosa Spina.

LES AMOURS DÉSARMÉS.

Pl. 61.

(Hauteur 1m,98 cent., largeur 2m,45 cent.)

Musée du Louvre.

Les nymphes de Diane surprennent les amours endormis dans une forêt et les désarment. Une d'elle coupe les ailes d'un amour, tandis qu'une autre emporte son carquois. On voit dans le fond Calisto et une de ses compagnes, et dans le ciel, Diane portée sur des nuages. Gravé par Baudet.

Les quatre éléments.

L'Albane a traité plusieurs fois ce sujet : pour le prince Borghèse, pour le duc de Mantoue, pour le cardinal de Savoie. La lettre que l'Albane écrit à ce dernier au sujet de ces tableaux est fort curieuse, parce qu'elle contient les explications de l'artiste sur ses propres compositions. On y voit d'abord que la forme ronde qu'il a donnée aux tableaux résulte des principes de physique, enseignés à cette époque dans toutes les écoles. « J'ai donné, écrit-il, à chacun de ces quatre tableaux, une forme ronde, parce qu'il m'a semblé que les éléments étant placés l'un au-dessus de l'autre, par ordre concentrique dans l'ensemble de l'univers, cette forme était celle qui convenait le mieux au sujet. »

LE FEU.

Pl. 62.

(Diamètre 1m,80 cent.)

« Dans le premier où j'ai peint le Feu, votre Altesse verra non-seulement le feu céleste, et proprement élémentaire, représenté par le puissant Jupiter, mais encore le feu matériel et celui de l'amour, dont Vulcain et la déesse de Chypre sont les emblèmes. Je n'ai voulu placer dans les forges de Vulcain, ni Brontès, ni les autres Cyclopes, j'ai mieux aimé y peindre trois jeunes amours, attendu que les chairs de ces enfants forment une opposition plus piquante avec les tons bruns de celles de Vulcain. J'ai dû, en outre, me conformer dans ce choix au désir de Votre Altesse sérénissime ; car M. l'ambassadeur m'avait dit que vous étiez bien aise que je représentasse un grand nombre d'amours, perçant de leurs traits irrésistibles le marbre le plus dur, l'acier, le diamant, et les cœurs mêmes des Dieux. » Gravé par Delignon.

Lettre de l'Albane au cardinal de Savoie.

L'AIR.

Pl. 63.

« Dans le second tableau, j'ai représenté l'Air. La superstitieuse antiquité ayant adoré cet élément sous le nom de la déesse Junon, à laquelle elle donnait pour compagnes quatorze nymphes, emblèmes des météores qui se forment dans notre atmosphère, j'ai employé cette allégorie pour exprimer ma pensée, et je l'ai fait avec d'autant plus de

confiance, qu'on voit quelquefois tous ces différents météores se succéder dans un seul jour. Les airs sont peuplés d'êtres ailés ; c'est l'agitation de cet élément qui produit les sons et le bruit. Pour rendre ces deux idées, j'ai peint des amours qui, en volant et en se jouant, poursuivent les oiseaux, tandis que d'autres font résonner des tambours ; et comme les vents, comptés au nombre des météores, ne sont autre chose que des vapeurs qui s'élancent de la terre, j'ai fait entrer dans ma composition Éole, qui en ouvrant un autre leur donne la liberté. »

(Lettre de l'Albane au cardinal de Savoie.)

L'EAU.

Pl. 64.

« Dans le troisième tableau où je devais représenter l'eau, j'ai voulu exprimer non-seulement le mélange des sources et des rivières avec les fleuves, mais celui des fleuves avec les mers. Sur la mer, j'ai peint Galatée, emblème de l'écume qui se forme à la surface de l'humide élément. J'ai placé autour d'elle des amours, des nymphes, des tritons ; premièrement parce que les chairs de ces figures offrant des tons différents, cette variété devait rendre l'ensemble du coloris plus agréable ; secondement, parce que les nymphes et les amours, en rappelant les divers travaux auxquels la mer nous invite, tels que la récolte des perles et celle du corail, la pêche au filet et à l'hameçon, me donnaient le moyen d'embrasser mon sujet dans toute son étendue.

(Lettre de l'Albane au cardinal de Savoie.)

LA TERRE.

Pl. 65.

« Dans le quatrième et dernier tableau destiné à représenter la terre, j'ai placé auprès de Cybèle, mère des dieux et de l'univers, les trois saisons les plus dignes de figurer dans un ouvrage qui devait être soumis aux regards de Votre Altesse. Je dis les trois saisons, car j'ai banni le triste hiver, qui n'a nul rapport avec l'aménité de Votre Altesse. Je n'ai peint que les trois autres qui nous appellent successivement à recueillir les trésors prodigués par la vénérable Cybèle. J'ai choisi Flore pour représenter le printemps, j'ai caractérisé encore cette saison par des petits amours qui cueillent des fleurs et qui en couronnent une jeune fille. Cérès, emblème de l'été, commande à des enfants les divers travaux de la moisson; Bacchus, assis également auprès de Cybèle, levant ses regards vers d'autres amours qui cueillent des raisins et des fruits, représente la riche saison de l'automne. »

(Lettre de l'Albano au cardinal de Savoie.)

LANFRANC.

1581-1641.

Lanfranc naquit à Parme; ses parents le placèrent comme page chez le comte Scotti à Plaisance. Celui-ci ayant remarqué les heureuses dispositions de Lanfranc l'envoya étudier sous Augustin Carrache. A vingt ans, Lanfranc alla à Rome où Annibal Carrache l'employa à la décoration du

DOMINIQUE ZAMPIERI DIT LE DOMINIQUIN

DOMENICO ZAMPIERI DETTO IL DOMENICHINO

palais Farnèse. Il acquit bientôt une grande réputation par ses travaux dans les églises, et surtout ceux qu'il exécuta dans la coupole de saint Andrea della Valle. Appelé à Naples, il se lia avec Ribera, et se mit dans la coterie d'artistes qui persécuta le Dominiquin. Les événements politiques le forcèrent à retourner à Rome où il fut créé chevalier par Urbain VIII, et mourut le jour même où l'on découvrit les peintures qu'il venait de terminer à la tribune de Carlo Catinari.

MARS ET VÉNUS.

Pl. 66.

(Hauteur 0m,85 cent., largeur 1m,00 cent.)

Mars est debout entouré par des amours qui le débarrassent de ses armes. Vénus, couchée sur un lit au milieu d'un bosquet, regarde le Dieu de la guerre. Gravé par Massard.

DOMINIQUIN.

1581-1641.

Domenico Zampieri, entra d'abord à l'école de Denis Calvaert, où il connut le Guide, puis passa comme lui dans celle des Carrache. Sa lenteur à concevoir le fit d'abord mépriser, mais Annibal Carrache le jugeait très-supérieur à ses condisciples et l'employa dans sa décoration du palais Farnèse. Son tableau de saint Jérôme le plaça au premier rang parmi les artistes contemporains. Appelé à Naples pour décorer la chapelle de saint Janvier, il y subit de la part de Ribera des persécutions d'un caractère d'autant plus odieux que la timidité naturelle du Dominiquin le rendait sans dé-

fense devant les attaques de ses ennemis. Les chagrins qu'il endura hâtèrent sa mort, et sa femme assura même qu'il avait fini par être empoisonné. Le Dominiquin a une certaine lourdeur dans le dessin et n'a pas toujours cette élévation qui caractérise certains maîtres, mais l'expression vraie qu'il sut donner à ses figures et la belle ordonnance de ses compositions l'ont fait regarder par le Poussin comme un artiste de premier ordre, et la postérité a ratifié ce jugement.

DAVID DEVANT L'ARCHE.

Pl. 67.

Église Saint-Silvestre à Rome.

La Bible rapporte que, pendant le transport de l'arche, David et tout Israël jouaient devant le Seigneur de toute sorte d'instruments de musique, de la harpe, de la lyre, du tambour, du fifre et des timbales. David, revêtu d'une robe de lin, dansait devant l'arche de toute sa force. Étant accompagné de toute la maison d'Israël, il conduisait l'arche de l'alliance du Seigneur, avec des cris de joie, au son des trompettes. — Gravé par Gérard Audran.

SALOMON ET LA REINE DE SABA.

Pl. 68.

Église Saint-Silvestre à Rome.

La sagesse de Salomon étant célèbre dans tous les royaumes voisins du sien, la reine de Saba quitta les bords de la mer Rouge pour venir le consulter. Elle est repré-

sentée assise sous un dais, à côté du roi qui répond à ses questions. — Gravé par Gérard Audran.

JUDITH.

Pl. 69.

Église Saint-Silvestre à Rome.

Judith, debout, présente au peuple d'Israël la tête d'Holopherne qu'elle avait placée dans un sac que portait sa servante. — Gravé par Gérard Audran.

ESTHER ET ASSUÉRUS.

Pl. 70.

Église Saint-Silvestre à Rome.

Assuérus se lève de son trône pour recevoir Esther qui vient lui demander la grâce des Israélites, dont la perte avait été résolue par Aman, le plus puissant des courtisans du roi. — Gravé par Gérard Audran.

SAINT JÉRÔME MOURANT REÇOIT LA COMMUNION.

Pl. 71.

(Hauteur 4m,20 cent., largeur 2m,50 cent.)

Rome. Vatican.

Saint Jérôme, sentant sa fin approcher, se fit porter dans l'église pour recevoir la communion. Ce tableau est l'ouvrage le plus célèbre du Dominiquin. Le Poussin le mettait

à côté de la Transfiguration de Raphaël. La figure du saint est imitée d'un tableau d'Augustin Carrache. — Gravé par Testa, Tarjat, Tardieu.

MARTYRE DE SAINTE AGNÈS.

Pl. 72.

(Hauteur 5ᵐ,35 cent., largeur 3ᵐ,10 cent.)

Musée de Bologne.

Sainte Agnès, montée sur un bûcher, est poignardée par le bourreau. Dans le ciel on voit un concert donné par les anges ; un d'eux reçoit des mains du Christ une palme et une couronne, qu'il va apporter à la sainte. — Gravé par Gérard Audran.

SAINTE CÉCILE.

Pl. 73.

(Hauteur 1ᵐ,59 cent., largeur 1ᵐ,17 cent.)

Musée du Louvre.

Sainte Cécile, debout et un peu plus qu'à mi-corps, chante en s'accompagnant de sa basse : un ange tient ouvert devant elle un livre de musique. Peint pour le cardinal Ludovis ; ce tableau devint en France la propriété de Jabach, qui le céda au roi. — Gravé par Picard, Gottard, Muller.

MORT DE SAINTE CÉCILE.

Pl. 74.

(Hauteur 4 mètres, largeur 4 metres env.)

Rome (église Saint-Louis des Français).

Sainte Cécile, mourant pour la foi catholique, a près d'elle une de ses compagnes qui lui montre le pape Urbain I^{er}, venu pour lui donner sa bénédiction. Des femmes recueillent avec soin le sang précieux de la sainte ; un ange descend du ciel apportant la palme du martyre et la couronne virginale. — Gravé par Pascalini, Poilly, Cunége.

RAVISSEMENT DE SAINT PAUL.

Pl. 75.

(Hauteur 0^m,50 cent., largeur 0^m,37 cent.)

Musée du Louvre.

Saint Paul, les bras et les yeux élevés vers le ciel, est enlevé par trois anges. Ce tableau fut exécuté pour M. Agucchi, majordome du cardinal Aldobrandini ; transporté en France, il appartint aux Jésuites de la rue Saint-Antoine, qui en firent présent au roi, après l'avoir fait copier par Lebrun. — Gravé par Rousselet, Massard, Leblond.

HERCULE ET OMPHALE.

Pl. 76.

(Hauteur 1^m,65 cent., largeur 2^m,36 cent.)

Galerie de Munich.

Hercule, assis, est occupé à filer devant Omphale, entourée des dames de sa cour. L'Amour, sous les traits d'un enfant ailé, se tient debout près du héros.

DIANE ET SES NYMPHES.

Pl. 77.

Rome (Palais Borghèse).

Diane est entourée de ses nymphes qui s'exercent à tirer de l'arc. L'une d'elles vient de remporter le prix, et la Déesse témoigne sa satisfaction en montrant l'arc et le carquois qui vont être la récompense de son habileté. Sur le premier plan on voit deux nymphes dans l'eau. — Gravé par Morghen.

MORT DE CLÉOPATRE.

Pl. 78.

(Hauteur 1 metre, largeur 1^m,25 cent.)

Cléopâtre, craignant d'être enmenée à Rome, et ne voulant pas servir au triomphe d'un empereur romain, résolut de se donner la mort. Retirée dans le tombeau d'Antoine,

elle se fit apporter un panier de figues où était caché un aspic, et se fit piquer par ce serpent. Sa mort fut prompte, et suivant le récit de Plutarque, de ses deux femmes, l'une était morte à ses pieds, l'autre, ne pouvant plus se soutenir, arrangeait encore le diadème de la reine. — Gravé par Smith.

RENAUD ET ARMIDE.

Pl. 79.

(Hauteur 1^m,31 cent., largeur 1^m,68 cent.)

Musée du Louvre.

Armide, assise au pied d'un arbre, se coiffe dans un miroir que lui présente Renaud couché à ses pieds. Des amours s'ébattent autour du couple contre lequel l'un d'eux décoche une flèche. Au fond on aperçoit le palais d'Armide, et, derrière un buisson, les deux chevaliers qui viennent chercher Renaud. — Gravé par Croutelle.

HERMINIE ET LES BERGERS.

Pl. 80.

(Hauteur 1^m,40 cent., largeur 2^m,10 cent.)

Herminie ayant revêtu les armes de Clorinde parvint à sortir de la ville et s'approcha du camp des chrétiens pour y retrouver Tancrède. Mais ayant été assaillie à cause des armes qu'elle portait, elle s'enfuit de toute la vitesse de son cheval et courut jour et nuit la campagne. Harassée de fatigues, elle entendit le son d'un instrument champêtre, et vit bientôt un berger assis à l'ombre, entouré de ses en-

3.

fants et près de son troupeau. Cette image du bonheur l'enhardit et elle s'approcha du vieillard en lui disant : « Recevez-moi, je vous prie, dans votre famille ; souffrez qu'une malheureuse princesse partage avec vous votre félicité ; c'est un trésor qu'on ne saurait trop payer. »

(Sujet tiré de la *Jérusalem délivrés*).

GUERCHIN.
1591-1666.

Francesco Barbieri, surnommé *il Guercino* (le Guerchin), parce qu'il était louche, naquit à Ceuto près de Bologne, et fit ses premières études chez Crémonini. Mais ce fut en étudiant les peintures des Carrache qu'il forma son talent, ce qui fait qu'on le range ordinairement parmi leurs élèves, bien qu'il n'ait pas fréquenté leur atelier. Peu d'artistes ont travaillé autant et aussi vite que le Guerchin, et il obtint dans son pays un tel succès qu'il refusa l'honneur d'être le peintre des rois de France et d'Angleterre. La première manière du Guerchin se fait remarquer par des ombres très-fortes, opposées à des lumières très-vives. Il se lia d'une étroite amitié avec le Caravage, et, comme lui, chercha les effets à grand contraste. On l'a appelé le magicien de la peinture ; mais quoi qu'il soit moins brutal que le Caravage, il n'arriva jamais au grand style. Mais l'exemple du Guide l'entraîna, vers la fin de sa vie, dans une voie différente, où il renonce un peu à l'énergie de ses premiers ouvrages, et fait une étude plus approfondie de l'expression du visage. Le Guerchin fonda à Ceuto une académie qui fut fréquentée par un très-grand nombre d'artistes italiens et étrangers, parmi lesquels il trouva des imitateurs. « Toute

JEAN-FRANÇOIS BARBIERI dit LE GUERCHIN
GIAN FRANCESCO BARBIERI DETTO IL GUERCINO
JUAN FRAN.^{co} BARBIERI.

l'énergie de son sentiment, dit Taillasson, se portait vers l'imitation de la nature. Donner de la rondeur à une surface plate, imiter la saillie des corps, charmer, étonner, tromper les yeux, voilà quel fut son but presque unique. Aussi, dans cette partie, fut-il un homme extraordinaire. »

ABRAHAM RENVOIE AGAR.

Pl. 81.

(Hauteur 1^m,10 cent., largeur 1^m,52 cent.)

Musée de Milan.

Abraham, pourvu d'une grande barbe et coiffé d'un turban, congédie Agar qui a près d'elle Ismaël en pleurs. Sara, placée derrière Abraham, écoute avec attention. Les figures sont à mi-corps. — Gravé par Strange.

LE CHRIST AU TOMBEAU.

Pl. 82.

(Hauteur 0^m,38 cent., largeur 0^m,46 cent.)

Le Christ est couché, et sa tête paraît en profil perdu. Deux anges en adoration sont auprès de lui. Ce tableau, qui faisait autrefois partie du palais Borghèse, est maintenant en Angleterre dans une galerie particulière. — Gravé par T. Cheesmais et P. W. Thomkins.

Peint sur cuivre.

SAINT JEAN-BAPTISTE.

Pl. 83.

(Hauteur 2m,14 cent., largeur 1m,45 cent.)

Galerie de Vienne.

Le saint, tenant sa croix traditionnelle, montre le ciel avec l'autre main.

SAINTE PÉTRONILLE.

Pl. 84.

(Hauteur 7m,20 cent., largeur 4m,20 cent.)

Galerie du Vatican.

Selon une tradition très-ancienne, sainte Pétronille, fille de saint Pierre, aurait été enterrée dans un cimetière situé sur le chemin d'Ardée, et au XIII^e siècle on aurait retiré son corps pour le placer dans l'ancienne église Saint-Pierre. C'est cette translation que le Guerchin a représentée dans un tableau célèbre exécuté en 1623 pour Saint-Pierre de Rome. En même temps que la sainte est placée dans sa nouvelle tombe, on la revoit dans le ciel agenouillée devant le Sauveur. Une très-belle mosaïque occupe aujourd'hui dans l'église la place du tableau original qui a été transporté dans le musée. -- Gravé par Jacques Frey et Nicolas Dorigny.

VÉNUS TROUVANT LE CORPS D'ADONIS.

Pl. 85.

(Hauteur 2m,38 cent., largeur 2m,87 cent.)

Galerie de Dresde.

Vénus découvre Adonis couché dans un bois et dont la blessure est très-apparente. Au fond, l'Amour tient le sanglier par une oreille et semble vouloir le ramener au lieu de la scène. — Gravé par Lempereur.

APOLLON ET MARSYAS.

Pl. 86.

(Hauteur 2m,10 cent., largeur 2m,27 cent.)

- Galerie de Florence.

Apollon, un pied posé sur le corps de Marsyas, est en train d'écorcher sa victime dont les mains sont liées à un arbre où l'on voit suspendus un violon et un archet. — Gravé par Massard.

L'AURORE.

Pl. 87.

(Hauteur 3m,25 cent., largeur 6m,80 cent.)

Rome. — Villa Ludovisi.

L'Aurore, sur un char traîné par deux chevaux, laisse échapper des fleurs de ses doigts, tandis que l'Amour lui

apporte une couronne. Cette peinture est connue sous le nom de *Char de la nuit*, et Volpato en a fait une gravure qui se voit souvent comme pendant à celle que Raphaël Morghen a faite d'après le char de l'Aurore du Guide au palais Rospigliosi.

CAGNACCI.

1601-1681.

Guido Caulassi, surnommé Cagnacci à cause de la difformité de son corps, fut élève du Guide, dont il imita d'abord la manière pour en prendre ensuite une plus vigoureuse ; mais ses premiers tableaux sont les plus estimés. Cagnacci passa une grande partie de sa vie en Allemagne et mourut à Vienne âgé de quatre-vingts ans.

TARQUIN ET LUCRÈCE.

Pl. 88.

Lucrèce est surprise pendant son sommeil par Tarquin, qui tient un poignard. — Gravé par Jules Tomba.

CANTARINI.

1612-1548.

Simon Cantarini, dit le Pésarèse, naquit près de Pesaro, d'où lui vient son surnom. Il eut pour maîtres Pandolfini et Ridolfi, et se perfectionna en étudiant les ouvrages de Baroche, et surtout du Guide dont il fut le continuateur le plus

fidèle. Cantarini ouvrit une école à Bologne, et après avoir fait un grand grand nombre de tableaux dans cette ville, passa à Mantoue, puis à Vérone, où il mourut.

LUCRÈCE.

Pl. 89.

(Hauteur 1m,10 cent., largeur 1m,40 cent.)

Galerie de Vienne.

Lucrèce, surprise par Tarquin au milieu de son sommeil, repoussa avec horreur les propositions qui lui étaient faites. Elle semblait ne devoir être ébranlée ni par les prières, ni par les menaces ; mais Tarquin lui fit entendre que sa résistance n'empêcherait pas le déshonneur qu'elle croyait éviter, puisque, si elle ne consentait à s'abandonner à lui, il placerait près de son cadavre celui d'un esclave qu'il égorgerait, prétendant les avoir surpris ensemble. Lucrèce, qui ne voulut pas survivre à son malheur, se donna elle-même la mort. Gravé par Hofel.

CIGNANI.

1628-1719.

Charles Cignani naquit à Bologne et entra jeune à l'atelier de l'Albane. Il a souvent peint des madones et des allégories sacrées, composées d'une ou deux figures. Son ouvrage capital est la coupole de l'église de la madone del Fuaco à Forli, dans laquelle il peignit l'Assomption de la Vierge.

ADAM ET ÈVE.

Pl. 90.

(Hauteur 2m,30 cent., largeur 1m,60 cent.)

Adam est assis et Ève s'approche de lui en lui présentant la pomme. Le serpent est près d'eux enlacé dans un arbre. — Gravé par Pierron, Massard.

PROCACCINI.

1548-1626.

Jules César Procaccini, fils et élève d'Hercule Procaccini, fit d'abord de la sculpture, et voulant ensuite se faire peintre fréquenta l'école des Carrache. La biographie de cet artiste est à peu près inconnue : on sait seulement qu'il eut deux frères peintres comme son père et lui, Camille et Antoine Procaccini. Jules César Procaccini est considéré comme le plus habile de cette famille d'artistes.

LA PESTE.

Pl. 91.

(Hauteur 3m,81 cent., largeur 5m,45 cent.)

Lorsque saint Roch parcourut l'Italie en pèlerin, il trouva plusieurs fois l'occasion d'exercer sa charité. Une peste ayant éclaté dans la ville d'Acquapendente, elle cessa par les soins et les prières du saint homme. Gravé par J. Camerata.

SAINTE FAMILLE.

Pl. 92.

(Hauteur 1m,45 cent., largeur 1m,12 cent.)

Musée du Louvre

La Vierge tient dans ses bras l'enfant Jésus, et regarde le petit saint Jean accroupi à ses pieds. Derrière elle, on voit saint François d'Assise, à genoux et tenant un livre, et sainte Catherine d'Alexandrie appuyée sur une roue brisée. Gravé par Henriquez.

ÉCOLE DE NAPLES.

Si l'on voulait rechercher les origines de la peinture à Naples, il faudrait remonter jusqu'à l'antiquité. La Sicile et la grande Grèce étaient peuplées de colonies où les beaux-arts étaient poussés aussi loin que dans la Grèce propre. Il semble même que jusqu'aux XII^e siècle, le midi de l'Italie ait eu la suprématie sur le nord et le centre. Mais lorsque le mouvement de la Renaissance commença dans les républiques italiennes, Naples et la Sicile y restèrent à peu près étrangers, Giotto, le Caravage, Lanfranc, le Guide, Annibal Carrache, Ribera, le Dominiquin, vinrent il est vrai à Naples exercer leurs talents, mais ils appartenaient tous à des écoles différentes, et la véritable école napolitaine se rattache à la période qu'on a appelée la décadence.

Giotto peignit à Naples, vers 1325, les fresques de l'église de Sainte-Claire, dont il subsiste fort peu de chose aujourd'hui. Le Pérugin fit plus tard pour la cathédrale une assomption de la Vierge qui servit longtemps de modéle aux artistes napolitains. Parmi ceux-ci, le premier qui ait atteint à Naples une certaine célébrité fut Antonio Solario, plus connu sous le nom de Zingaro, dont l'histoire romanesque a tant de rapports avec celle du flamand Quentin Matsys. Zingaro, étant forgeron de son état, devint épris de la fille d'un peintre nommé Colantonio, et pour l'obtenir se fit peintre, parcourut l'Italie en étudiant sous divers maîtres, et revint ensuite s'établir à Naples où son style original reçut d'après lui le nom de Zingaresque.

Au moment de sa mort, Antonello de Messine rapporta en Italie le secret de la peinture à l'huile. C'était à Naples

qu'Antonello de Messine avait vu un tableau de Van Eyck, et il était aussitôt parti pour la Flandre à la recherche d'un procédé qui lui paraissait merveilleux. Les œuvres très-rares d'Antonello de Messine annoncent un maître de premier ordre ; et chacun peut se rappeler la sensation que produisit parmi les artistes la récente acquisition d'un de ses ouvrages pour le musée du Louvre.

Après ces deux artistes, les peintres napolitains suivirent, mais de loin, l'impulsion que les beaux-arts prenaient à Rome, à Florence et à Venise. Raphaël, Michel-Ange et le Titien eurent à Naples des imitateurs, mais qui ne surent pas s'élever à la hauteur des grands maîtres. Le Caravage fit à Naples un assez long séjour, et son influence y fut considérable, mais celle de Ribera devint bientôt tout à fait dominante. Deux artistes sans talent se joignirent à lui : le grec Correnzio et le napolitain Corracciolo. Ils formèrent à eux trois une association qu'on a appelé la *Cabale*, dont le but était d'empêcher tout ce qui n'était pas eux, leurs élèves ou leurs amis, d'exercer la peinture à Naples. Ribera avait un talent réel : les deux autres étaient parfaits spadassins et d'une conscience élastique. Annibal Carrache, le Josepin, le Guide, appelés successivement à Naples pour y exécuter divers travaux, furent obligés d'y renoncer par suite des menaces ou des tracasseries de la *Cabale*, et le Dominiquin, qui voulut persister, finit par mourir empoisonné. On trouve à Naples plus qu'ailleurs les marques honteuses de cette corruption profonde qui caractérise le xviie siècle en Italie et qui accompagne la décadence de l'art. C'est pourtant à cette époque seulement qu'il faut marquer la véritable école napolitaine qui comprend Falcone, Salvator Rosa, Solimène et Giordano. L'école napolitaine est en somme, hiérarchiquement comme chronologiquement, une des dernières

de l'Italie. Salvator Rosa est e seul de ses maîtres qui soit vraiment original. Pour les autres, le talent est incontestable, mais il faut en même temps reconnaître l'emprunt. Mais à cette époque l'influence dominante n'était plus celle de Raphaël ou de Michel-Ange, ni même celle du Caravage, c'était celle de Pierre de Cortone.

ROSA (SALVATOR).

1615-1673.

Salvator Rosa était d'une famille pauvre et obscure ; sa jeunesse se passa à lutter contre la misère et la faim. A dix-sept ans, se trouvant sans ressources, il se mit à exécuter une quantité de marines, de paysages, de petites compositions historiques qui, exposées sur la place publique, se vendaient à vil prix. Son oncle, Paolo Greco, lui avait enseigné les premiers éléments du dessin. Salvator fréquenta ensuite l'atelier de Riberg et celui de Falcone, qui l'entraîna dans la conspiration de Masaniello. Il fut gravement compromis, et bientôt obligé de s'enfuir à Rome, où ses talents comme poëte et comme musicien aidèrent singulièrement à sa réputation comme peintre. Une tradition très-contestée veut que Salvator Rosa ait été pris et emmené par des brigands qui l'auraient gardé plusieurs mois parmi eux. Le caractère sombre, la sauvage grandeur de ses paysages, les scènes de carnage qu'il aime à y représenter, et l'incertitude qui règne sur les premières années de sa jeunesse ont fait accréditer sur lui beaucoup d'anecdotes qui ont défrayé l'imagination des romanciers. Bien qu'il ait toute sa vie ambitionné le titre de peintre d'histoire, Salvator Rosa est avant tout un paysagiste. L'originalité saisis-

SALVATOR ROSA.

sante de ses œuvres lui assigne une place à part ; il n'a eu dans son genre ni devanciers ni successeurs. D'énormes troncs noueux, dépouillés en partie de leur écorce et de leurs branches, des roches abruptes qui élèvent leurs crêtes sous un ciel orageux, des gorges incultes, au milieu desquelles on voit une effroyable mêlée, d'étranges solitudes où un chasseur guette sa proie, des visions qui semblent des cauchemars, voilà son œuvre comme peintre : la vérité dans la forme comme dans la couleur est toujours sacrifiée au besoin de saisir l'imagination, mais il la saisit fortement et d'une manière toujours imprévue. Ses œuvres littéraires consistent en vers satyriques où l'auteur s'attache aux vices de son temps sans ménager les personnes, ce qui lui valut à la fois une grande réputation et de nombreux ennemis.

L'ENFANT PRODIGUE.

Pl. 93.

(Hauteur 2 metres, largeur 1^m,30 cent.)

Saint-Pétersbourg. — Ermitage.

L'enfant prodigue est à genoux au milieu des animaux qu'il garde. Il semble prier le ciel de fléchir la colère de son père. Gravé par Ravenet.

SAINT ANTOINE TOURMENTÉ PAR LE DÉMON.

Pl. 94.

(Hauteur 0^m,65 cent., largeur 0^m,48 cent.)

Galerie de Florence.

Saint Antoine renversé par terre présente la croix à un

démon suivi de la légion infernale qui apparaît derrière le rocher.

LA PYTHONISSE.

Pl. 95.

(Hauteur 2m,73 cent., largeur 1m,94 cent.)

Louvre (Apparition de Samuel à Saül).

Enveloppé d'une longue draperie blanche, Samuel, évoqué par la Pythonisse d'Endor qui attise le feu d'un trépied, apparaît devant Saül prosterné. Des hiboux et des squelettes d'une forme fantastique se dressent autour de la Pythonisse. Gravé par Guttemberg.

PROMÉTHÉE.

Pl. 96.

(Hauteur 0m,40 cent., largeur 1 metre.)

Galerie de Florence.

Prométhée, enchaîné sur un rocher du mont Caucase, pousse des cris en se sentant dévoré par les vautours. Gravé par Beisson.

DÉMOCRITE ET PROTAGORAS.

Pl. 97.

(Hauteur 1m,80 cent., largeur 0m,80 cent.)

Musée de l'Ermitage à Saint-Pétersbourg.

Démocrite se promenant aux environs d'Abdère rencontra un homme nommé Protagoras qui portait une charge de

bois placée dans un équilibre tel, que malgré sa pesanteur le porteur n'en paraissait nullement chargé. Démocrite s'en fit expliquer la raison, et frappé de l'intelligence de Protagoras il l'admit au nombre de ses disciples.

GIORDANO.

1632-1705.

Luca Giordano, fils d'un artiste médiocre, montra dès son enfance des dispositions extraordinaires pour la peinture. Après avoir étudié sous Ribera, il alla à Rome, travailla avec Pierre Cortone, visita Parme, Bologne, Venise, faisant partout des copies d'après les grands maîtres dont il cherchait à s'approprier la manière. Il fit des imitations de Paul Véronèse, de Titien, du Guide, et les connaisseurs les plus habiles y sont souvent trompés. Sa fécondité égalait sa facilité, et sa rapidité d'exécution est devenue tellement proverbiale qu'il est souvent désigné sous le nom de *Fa Presto*. Les anecdotes plus ou moins apocryphes n'ont pas manqué à sa biographie. C'est ainsi qu'on raconte qu'un jour que son père l'appelait pendant qu'il peignait la cène : « Je suis à vous tout de suite, répondit Giordano, je n'ai plus à faire que les douze apôtres. » Dans ce siècle de décadence, la prestesse d'exécution était admirée comme une marque de génie. Giordano était un homme d'un incontestable talent, mais son œuvre est pleine de réminiscences, et son imagination capricieuse a tout effleuré sans rien approfondir.

LOTH ET SES FILLES.

Pl. 98.

(Hauteur 1m,70 cent., largeur 2m,60 cent.)

Galerie de Dresde.

Le patriarche, couché dans une grotte, lève d'une main sa coupe. Près de lui sont ses deux filles, dont l'une soutient son père tandis que l'autre porte la main sur un vase. Gravé par Beauvarlet.

ÉLIEZER ET REBECCA.

Pl. 99.

(Hauteur 1m,40 cent., largeur 1m68, cent.)

Galerie de Dresde.

Éliézer montre à Rébecca des bijoux qu'un jeune garçon tient à la main. Rébecca est placée près d'un puits et tient à la main un bâton recourbé. Gravé par Wagner.

JACOB ET RACHEL PRÈS D'UNE FONTAINE.

Pl. 100.

(Hauteur 2m,15 cent., largeur 2m,30 cent.)

Galerie de Dresde.

Jacob soulève une pierre qui recouvrait la fontaine, où Rachel, mène boire son troupeau ; Rachel, qui le regarde, tient à la main un bâton recourbé. Gravé par Wagner.

CHUTE DES ANGES REBELLES.

Pl. 101.

(Hauteur 4m,32 cent., largeur 2m,87 cent.)

Galerie de Vienne.

L'archange Michel, les ailes déployées et tenant en main une épée flamboyante, foule aux pieds Satan qui est précipité dans l'espace avec ses complices. Gravé par Eissner.

AMPHITRITE.

Pl. 102.

(Hauteur 0m,50 cent, largeur 0m,65 cent.)

Galerie de Florence.

Amphitrite, assise sur un coquillage, est traînée par des Dauphins et accompagnée par des Divinités marines. Derrière elle un petit génie, portant des ailes de papillon, porte le trident de Neptune. Gravé par Marais.

ARIADNE ABANDONNÉE.

Pl. 103.

(Hauteur 2m,10 cent., largeur 3 mètres.)

Galerie de Dresde.

Ariadne est endormie sur le rivage, tandis que dans le lointain un vaisseau emporte Thésée qui l'a abandonné. Des

Faunes et des Satyres précédant Bacchus qu'on ne voit qu'en partie viennent la regarder. Dans le ciel, l'Amour qui voltige et la couronne d'étoiles indiquent l'union future de Bacchus et d'Ariadne. Gravé par Basan.

ENLÈVEMENT DE DÉJANIRE.

Pl. 104.

(Hauteur 0ᵐ,50 cent., largeur 0ᵐ,70 cent.)

Galerie de Florence.

Le Centaure traverse le fleuve à la nage en emportant Déjanire, et retourne la tête pour apercevoir Hercule, qui, placé sur le rivage, semble vouloir le poursuivre. Gravé par Masquelier.

ENLÈVEMENT DES SABINES.

Pl. 105.

(Hauteur 2ᵐ,30 cent., largeur 2ᵐ,65 cent.)

Galerie de Dresde.

Des soldats romains se précipitent sur des dames sabines et les enlèvent. Ce tableau, après être resté fort longtemps à Naples où il avait été peint pour la reine d'Espagne, fut acheté pour la galerie de Dresde par le roi Frédéric-Auguste. Gravé par Sornique.

SOLIMÈNE.

1657-1747.[1]

Francesco Solimena se destina d'abord à l'étude des lois. Mais le cardinal Orsini, depuis Benoît XIII, ayant vu ses premiers essais de peinture, l'encouragea au point que Solimena put se livrer entièrement à son art de prédilection. Il se prit d'une grande admiration pour les ouvrages de Luca Giordano dont il devint l'ami intime. Il étudia aussi les ouvrages de Lanfranc, du Guide, de Pierre de Cortone et de Carle Maratte, et se créa une manière facile et expéditive, qui était fort goûtée à cette époque. Il a joui d'une immense réputation, travaillé pour plusieurs papes et pour tous les princes de l'Europe et laissé un très-grand nombre de tableaux dans tous les genres.

HÉLIODORE CHASSÉ DU TEMPLE.

Pl. 106.

(Hauteur 6^m,60 cent., largeur 10^m,40 cent.)

Naples.

Héliodore, pour obéir aux ordres de Séleucus, entra, malgré les représentations du grand prêtre Osias, dans le temple de Jérusalem avec le dessein d'en enlever le trésor. Mais bientôt il se sentit fouler aux pieds d'un cheval monté par un cavalier éblouissant, fouetté par des Anges et chassé du temple. Ce sujet avait déjà été traité par Raphaël dans les chambres du Vatican. Le vaste tableau de Solimène

répond à ce qu'on appelait au dernier siècle une grande machine. L'étonnante hardiesse déployée par l'artiste n'est pas suffisante aux yeux des puristes pour excuser les incorrections du dessin et l'absence d'unité dans l'effet. Gravé par Martini.

L'ANNONCIATION.

Pl. 107.

L'ange s'approche de la Vierge et lui présente une branche de lis. Le Saint-Esprit apparaît dans le Ciel escorté par des Anges, et le rayon qui émane de lui illumine la scène. Dans le fond, on voit un chat qui boit dans une jatte.

ÉCOLE ESPAGNOLE.

Quand on parcourt une galerie de maîtres espagnols, on est frappé tout d'abord de la parenté sinistre que leurs œuvres présentent : ici sont des moines en prière, là un saint dont on déchire les chairs palpitantes, plus loin un ascète aux joues amaigries caresse silencieusement une tête de mort. Quand vous voyez un portrait d'infante ou de princesse, ce portrait exprime un ennui profond. Sur le visage d'un noble vous lisez une sombre préoccupation ; si c'est un homme du peuple qui est représenté, il vous montre ses plaies ; si c'est un enfant, il cherche sa vermine.

Le caractère dominant de la peinture espagnole est la recherche de la vérité. Mais c'est une vérité qui n'est pas choisie en vue de la beauté comme dans l'art grec, ni de la magnificence comme dans l'école vénitienne, ni de l'intimité comme dans l'école hollandaise. Elle est toute spéciale et ne se trouve pas ailleurs qu'en Espagne. Scrupuleuse dans son exactitude pour rendre un morceau, la peinture espagnole évite avec le même soin le pittoresque dans la tournure ou l'idéal dans la forme. Elle aime le fantastique, et son fantastique ressemble à la réalité. Ce n'est ni le brillant cortége de Bacchus, ni les damnés que des anges veulent ravir aux démons, ni les diableries bizarres de Breughel ou de Teniers, mais ce sont des morts qui reviennent écrire leurs mémoires, et qui semblent vivants tout en gardant les allures d'un mort, des moines qui ressemblent à des revenants. Voyez ces étranges têtes dans le tableau d'Herrera le vieux : sont-ce des hommes vivants ou des fantômes ? tous les deux ensemble. La douleur est l'expression

qui domine dès le début de l'école ; les christs de Moralès le divin, qui portent sur leur visage les traces sanglantes de la passion, les pâles figures de Valdes Léal, les moines maigres dont Zurbaran a peuplé ses toiles, les sinistres bourreaux de Ribera, tous sont des variantes d'un thème unique : la souffrance.

L'école espagnole n'a pas eu le long enfantement de l'école florentine. Là, comme à Venise, l'art est apparu subitement, a brillé un instant, et s'est éteint comme il était venu, sans avoir eu ni tâtonnements au début, ni agonie à la fin. Il est tout d'une pièce, et après la mort de Murillo on ne peut pas dire que l'école est en décadence, elle n'existe plus. De même que la peinture vénitienne est une brillante image de la vie aristocratique, la peinture hollandaise une représentation exacte de la vie populaire, on peut trouver dans la peinture espagnole toutes les pensées les plus secrètes de la vie claustrale. Mais c'est à l'Italie que l'Espagne est redevable de son école de peinture. Ce fut quand les guerres de Charles-Quint eurent ouvert des communications fréquentes entre les deux pays, que les peintres espagnols vinrent demander des conseils aux maîtres italiens. Le grand éclat artistique de l'Espagne a suivi plutôt qu'accompagné la grande période politique. On peut fixer au règne de Philippe IV la plus brillante époque de la peinture espagnole.

JUAN DE JOANÈS (Vincent Jean Macip).

1523-1579.

Jean Macip, plus connu sous le nom de Joanès, alla étudier à Rome sous les disciples de Raphaël. Il était d'une

piété poussée jusqu'à l'ascétisme, et se préparait à l'exécution de chaque tableau par la pratique des sacrements. Joanès a imité le style de Raphaël et a fondé à Valence une école d'où sont sortis de nombreux élèves.

PRÉDICATION DE SAINT ÉTIENNE.

Pl. 108.

(Hauteur 2 mètres, largeur 1m,50 cent.)

Musée de Madrid.

Saint Etienne, appelé à comparaître devant les prêtres et les docteurs de la loi pour dire s'il est chrétien comme on l'en accuse, déclare qu'il voit les cieux ouverts et le Fils de l'homme assis à la droite de Dieu le Père. Les prêtres se bouchent les oreilles pour ne pas entendre un pareil blasphème et témoignent des sentiments de mépris dont ils sont animés. — Lithographié par Paul Guglielmi.

HERRERA.

1576-1656.

Francisco de Herrera, surnommé le Vieux, naquit à Séville et étudia sous Louis Fernandès. Le caractère sombre et violent qu'il a montré toute sa vie se retrouve dans ses ouvrages. La tradition rapporte que, ne pouvant vivre avec personne, il fut abandonné successivement par ses amis et ses élèves, et qu'une vieille servante, le seul être au monde qu'il ait pu supporter, l'aidait à ébaucher ses tableaux. Herrera eut trois enfants : l'aîné mourut à la fleur de l'âge,

donnant les plus belles espérances ; le second lui vola son argent et s'enfuit à Rome ; sa fille se mit au couvent. Poursuivi comme ayant fait de la fausse monnaie, Herrera se réfugia dans le collège des Jésuites, où il peignit un tableau qui fut tellement admiré par le roi, que celui-ci lui accorda sa grâce en disant : « Celui qui a un tel talent ne doit pas en faire un mauvais usage. » Le chef-d'œuvre d'Herrera est un *Jugement dernier*, fait pour la paroisse de San Bernardo à Séville. Ce maître a fait plusieurs eaux fortes estimées.

SAINT BASILE DICTANT SES PRÉCEPTES.

Pl. 109.

Musée du Louvre.

Saint Basile dicte à des religieux les inspirations qu'il reçoit du Saint-Esprit. A ses côtés on voit Diego, évêque d'Osma, un des premiers inquisiteurs, saint Bernard, abbé de Cîteaux, saint Dominique et saint Pierre le dominicain. Ce tableau provient de la galerie du maréchal Soult.

J. RIBERA.

1588-1656.

Joseph Ribera, dit l'Espagnolet, naquit à Valence où il étudia sous Francisco Ribalta. Il vint assez jeune à Rome et se mit sous la direction du Caravage. Se trouvant sans ressource, il partit pour Naples, et exposa devant la boutique d'un marchand de tableaux, qui demeurait en face le palais du vice-roi, un tableau qui attira une foule de curieux. Le vice-roi crut d'abord à un rassemblement politique,

mais quand il sut qu'il ne s'agissait que d'un tableau, et que ce tableau était peint par un Espagnol, son compatriote, il fut enchanté et fit venir le peintre qui devint bientôt son favori. Ribera épousa la fille de son marchand de tableaux et devint bientôt le peintre le plus couru de Naples. Jaloux de conserver la position brillante qu'il s'y était acquise, il se mit à la tête d'une faction qui chassa les grands artistes appelés de toute l'Italie pour décorer avec lui le dôme de Saint-Janvier, et ses persécutions contre Annibal Carrache, le Guide et surtout le Dominiquin, ont un caractère odieux qui ternit singulièrement sa gloire comme artiste. Ribera a rendu la nature avec la plus énergique précision, et il a traduit les scènes de supplice avec une effrayante vérité. Ses œuvres sont très-nombreuses et l'on en trouve dans toutes les galeries de l'Europe.

ÉCHELLE DE JACOB.

Pl. 110.

(Hauteur 1ᵐ,80 cent., largeur 2ᵐ,30 cent.)

Musée de Madrid.

« Jacob étant arrivé en certain lieu, comme il voulait s'y reposer après le coucher du soleil, il prit une des pierres qui était là, la mit sous sa tête et s'endormit au même instant. Alors il vit en songe une échelle dont le pied était appuyé sur la terre, et dont le haut touchait au ciel, et des anges du Seigneur montaient et descendaient le long de l'échelle. » — Lithographié par Rodriguez.

JOSEPH DANS LA PRISON.

Pl. 111.

Musée de Madrid.

Le grand panetier et le grand échanson de Pharaon, roi d'Égypte, eurent un songe dans la prison où ils étaient enfermés avec Joseph. Joseph le leur expliqua en prédisant à l'un qu'il serait mis à mort dans trois jours, à l'autre qu'il serait rentré en grâce à la même époque. — Gravé par Bannerman.

ADORATION DES BERGERS.

Pl. 112.

(Hauteur 2m,38 cent., largeur 1m,79 cent.)

Musée du Louvre.

La Vierge, les mains jointes, est prosternée devant l'enfant Jésus, couché sur une crèche remplie de paille. Les bergers viennent adorer l'Enfant Dieu. Un ange descend du ciel pour avertir des bergers qui gardent leurs troupeaux dans le lointain. — Gravé par Ingouf.

SAINT PIERRE DÉLIVRÉ DE PRISON.

Pl. 113.

(Hauteur 1m,80 cent., largeur 2m,40 cent.)

Un ange vient délivrer saint Pierre dans sa prison, pendant que les gardes sont endormis.

SAINT SÉBASTIEN.

Pl. 114.

(Hauteur 1m,80 cent., largeur 2m,30 cent..)

Saint Sébastien, couché par terre, vient d'être percé de flèches par les archers de Dioclétien. Irène, étant allée la nuit suivante pour ensevelir le corps du martyr, fut bien surprise de le trouver encore vivant : elle l'emporta, et aucune des plaies n'étant mortelle, saint Sébastien put guérir; mais s'étant de nouveau présenté à Dioclétien pour le convertir, il fut mis à mort et jeté dans un égout.

SAINT BARTHÉLEMY.

Pl. 115.

(Hauteur 1m,40 cent., largeur 2m,10 cent)

Galerie de Dresde.

Condamné à être écorché vif par les ordres d'Astiage, roi d'Arménie, saint Barthélemy est attaché à un arbre entre les deux bourreaux qui exécutent les volontés du roi. Gravé par Marc Pitteri.

MARTYRE DE SAINT LAURENT.

Pl. 116.

(Hauteur 2m,40 cent., largeur 1m,50 cent.)

Galerie de Dresde.

Saint Laurent, craignant de voir tomber les trésors de l'Église entre les mains des païens, distribua aux pauvres

l'argent des vases sacrés. Il fut condamné à mort et étendu sur un gril rougi au feu. Gravé par Keyl.

ZURBARAN.

1598-1662.

François Zurbaran étudia à Séville, chez Jean de las Roelas; il fit des progrès rapides. Il copia des tableaux du Caravage qui se trouvaient à Séville, et il a avec ce maître une telle ressemblance qu'on l'a quelquefois surnommé le Caravage espagnol. Zurbaran finit en 1628 les grands tableaux dont il avait été chargé pour l'autel de saint Pierre, à la cathédrale de Séville. Il partit ensuite pour les Antilles, où il exécuta douze tableaux représentant presque tous des sujets de la vie de saint Jérôme. Revenu en Espagne, il fut chargé de nombreux travaux et fit entre autres divers tableaux religieux pour le couvent des Pères de la Merci déchaussés, à Séville, et une suite sur les travaux d'Hercule dans le palais de Retiro.

SAINT ANTOINE.

Pl. 117.

(Hauteur 2m,80 cent., largeur 2m,10 cent.)

Saint Antoine, vêtu d'un habit blanc, et accompagné de son cochon traditionnel, marche en priant dans le désert. Le pieux anachorète tient à la main son chapelet.

SAINT BONAVENTURE MONTRANT UN CRUCIFIX MIRACULEUX.

Pl. 118.

(Hauteur 2m,30 cent., largeur 2m,40 cent.)

Saint Thomas, ayant demandé à saint Bonaventure dans quel livre il puisait une doctrine si spirituelle et une éloquence si pleine d'onction, il répondit que son crucifix lui dictait lui-même ses phrases. Zurbaran, chargé de peindre l'histoire de saint Pierre Nolasque, dans un couvent de la Merci, à Séville, a cru pouvoir attribuer à ce pieux fondateur de l'ordre l'anecdote que d'autres auteurs ont racontée de saint Thomas.

SAINT PIERRE NOLASQUE ET SAINT RAYMOND DE PEGNAFORT.

Pl. 119.

(Hauteur 2m,50 cent., largeur 2m,10 cent.)

Saint Pierre Nolasque est au milieu du chapitre de Barcelone, présidé par saint Raymond, grand vicaire de ce chapitre et l'un des principaux promoteurs de l'ordre de Notre-Dame de la Merci.

VELASQUEZ.

1599-1660.

Don Diego Rodriguez de Silva y Velasquez, né à Séville, ut d'abord élève de Herrera le vieux, et ensuite de François

Pacheco. Venu à Madrid en 1622 pour étudier les peintures de la collection du roi, il fut remarqué de Philippe IV, qui fut charmé de son talent et se l'attacha. Lorsque Rubens vint à Madrid, il conseilla à Velasquez de visiter l'Italie. Il alla d'abord à Venise, puis à Rome, où il copia une grande partie du jugement dernier de Michel-Ange, de l'école d'Athènes et du Parnasse de Raphaël, et revint à Madrid après s'être arrêté quelque temps à Naples. Ce fut dans un second voyage en Italie, où le roi l'avait envoyé pour acheter des tableaux, que Velasquez peignit le portrait si admiré du pape Innocent X. Velasquez a peint l'histoire, le genre, le paysage et le portrait, et il a excellé dans tout. Les portraits seuls, qui forment, il est vrai une grande partie de son œuvre, suffiraient pour le mettre au premier rang. Dessinateur savant, coloriste puissant et harmonieux, Velasquez est surtout un grand observateur de la nature : contrairement à la plupart des peintres espagnols, il a fait fort peu de tableaux religieux. Comme il a toujours été attaché à la personne du roi d'Espagne, la plupart de ses œuvres sont restées dans son pays, et l'on n'en voit dans les collections étrangères que de rares échantillons, suffisants toutefois pour maintenir partout la haute place qu'il occupe dans l'art.

COURONNEMENT DE LA VIERGE.

Pl. 120

(Hauteur 2m,20 cent., largeur 1m,30 cent.)

Musée de Madrid.

La Vierge est dans le ciel portée par des anges ; Dieu le Père d'un côté, et Jésus-Christ de l'autre, posent sur

sa tête une couronne au-dessus de laquelle vole le Saint-Esprit.

APOLLON CHEZ VULCAIN.

Pl. 121.

(Hauteur 1m,60 cent., largeur 2m,20 cent.)

Musée de Madrid.

Apollon vient avertir Vulcain des intrigues de Vénus avec Mars. Vulcain est dans sa forge avec ses cyclopes. Ce tableau a été peint par Velasquez pendant son séjour à Rome. — Gravé par Ingouf.

MASCARADE BACHIQUE.

Pl. 122

(Hauteur 2m,30 cent., largeur 3m,20 cent.)

Musée de Madrid.

Bacchus assis sur son tonneau est entouré des buveurs qui viennent lui rendre hommage. Le dieu du vin, ayant derrière lui un faune qui tient une coupe, est en train de couronner celui de ses adorateurs qui a le mieux mérité de lui. — Gravé par Carmona.

REDDITION DE BREDA.

Pl. 123.

(Hauteur 3 metros, largeur 4m, 30 cent.)

Musée de Madrid.

La place de Breda ayant été regardée comme inexpu-

gnable, le roi d'Espagne, Philippe IV, chargea Velasquez de faire un tableau sur la prise de cette ville. Le peintre a choisi le moment où le gouverneur, Justin de Nassau, remet les clefs de la place au marquis de Spinola. Ce tableau, un des plus célèbres de Velasquez, est connu aussi sous le nom de Combat des lances.

FABRIQUE DE TAPISSERIES.

Pl. 124.

(Hauteur 2^m,50 cent., largeur 3^m,30 cent.)

Musée de Madrid.

Des femmes, au premier plan, sont occupées à filer ou à dévider de la laine pour l'usage de la fabrique. Au fond du tableau, on aperçoit, à travers une arcade, deux dames qui regardent une tapisserie placée sur le mur. Ce tableau est connu sous le nom des Fileuses. — Gravé par Muntanés.

VELASQUEZ FAISANT LE PORTRAIT D'UNE INFANTE.

Pl. 125.

(Hauteur 4 metres, largeur 3 metres.)

Musée de Madrid.

Velasquez est occupé à peindre l'infante Marguerite-Thérèse, fille de Philippe IV, à laquelle une dame à genoux présente un sorbet. Au premier plan, on voit un énorme chien qu'agace Nicolas Pertusano, nain de l'infante. Derrière celui-ci est la naine Marie Barbola, dont la difformité et l'énorme tête amusaient la jeune infante.—Gravé par Audouin.

ALONZO CANO.

1601-1676.

Alonzo Cano, né à Grenade, s'est distingué comme peintre, comme sculpteur et comme architecte. Son père, habile architecte, l'avait envoyé étudier la sculpture chez Jean Martinez, et la peinture chez François Pacheco. A. Cano a fait à Séville cinq grands autels dont les tableaux, les statues et l'architecture sont entièrement de lui. A la suite d'un duel avec Sébastien de Valdès, il fut obligé de se retirer à Madrid, où il resta quelques années et obtint des travaux importants. En 1643, il fut nommé directeur des travaux de la cathédrale de Tolède. Sa femme étant morte alors, ses envieux prétendirent qu'il l'avait empoisonnée. En 1647, il devient majordome de la confrérie de Notre-Dame des Sept-Douleurs à Madrid, et en 1654 chanoine de Grenade. Alonzo Cano a formé une école d'où sont sortis de nombreux élèves.

VISION DE SAINT JEAN.

Pl. 126.

(Hauteur 84 cent., largeur 43 cent.)

Saint Jean, dans sa vision apocalyptique, fut transporté par un ange sur une haute montagne. Dans les nuages on aperçoit la grande cité, la sainte Jérusalem, qui descendait du ciel venant de Dieu « La muraille avait douze assises où sont les noms des douze apôtres de l'Agneau. Or, la ville est bâtie en carré, étant aussi longue que large. »

SAINT JEAN VOYANT L'AGNEAU.

Pl. 127.

(Hauteur 81 cent., largeur 43 cent.)

Saint Jean, dans sa vision apocalyptique, les mains croisées sur la poitrine, voit dans le ciel l'Agneau tenant un rouleau écrit des deux côtés, et « lorsque l'Agneau eut ouvert le septième sceau, il se fit un silence dans le ciel. »

MURILLO.

1618-1682.

Bartolomé Esteban Murillo, né à Séville, étudia d'abord à Séville à l'école de Juan de Castillo, son parent éloigné. Se trouvant sans ressource, il fut obligé dans sa jeunesse de faire à vil prix des ouvrages de pacotille qu'on exportait au nouveau monde. S'étant mis, à Madrid, sous la direction de Velasquez, Murillo étudia les ouvrages de Titien. Rubens, etc., réunis dans la galerie royale, et retourna ensuite à Séville, et produisit un nombre immense de tableaux qui lui valurent la réputation et la fortune. Peu de peintres ont été aussi féconds que Murillo, qui a traité à peu près tous les genres. La réalité la plus saisissante se trouve mêlée dans ses œuvres, aux compositions mystiques et aux apparitions célestes. Il eut trois manières que les Espagnols appellent *froide*, *chaude* et *vaporeuse*. Mais ces manières ne répondent pas à différentes périodes de sa vie : il les employait alternativement et suivant la convenance du sujet. Appelé à Cadix par les capucins de cette ville,

MURILLO

qui désiraient lui faire décorer leur église, il exécuta pour eux son célèbre tableau des fiançailles de sainte Catherine. Mais, ayant fait une chute de dessus son échafaud, il se blessa si gravement, qu'il ne put finir ce tableau et fut obligé de se faire transporter à Séville, où il mourut des suites de cet accident.

ÉLIÉZER ET RÉBECCA.

Pl. 128.

(Hauteur 1^m,32 cent., largeur 1^m,80 cent.)

Musée de Madrid.

Rébecca, placée près d'un puits, tient à deux mains le vase dans lequel boit Eliézer, tandis que trois autres jeunes filles semblent occupées de l'action de leur compagne.

ABRAHAM RECEVANT LES TROIS ANGES.

Pl. 129.

(Hauteur 2^m,40 cent, largeur 2^m,60 cent.)

Abraham ayant levé les yeux, trois hommes parurent devant lui ; aussitôt qu'il les eut aperçus, il courut de la porte de sa demeure au-devant d'eux ; il s'abaissa jusqu'à terre et il dit : « Seigneur, si j'ai trouvé grâce devant vous, ne passez pas la maison de votre serviteur sans vous y arrêter. »

NAISSANCE DE LA VIERGE.

Pl. 130.

(Hauteur 2m,50 cent., largeur 4 metres.)

Musée du Louvre.

Plusieurs femmes sont occupées à donner leurs soins à l'Enfant qui vient de naître ; des anges descendent du ciel pour l'adorer.

SAINTE FAMILLE.

Pl. 131.

(Hauteur 1m,60 cent , largeur 2m,20 cent.)

Musée de Madrid.

L'enfant Jésus, appuyé sur les genoux de saint Joseph, tient à la main un oiseau qu'il cherche à défendre des attaques d'un petit chien qui paraît le guetter. La Vierge suspend son travail pour jouir du plaisir que lui font éprouver les jeux enfantins de son fils.

SAINTE FAMILLE.

Pl. 132.

(Hauteur 2m,10 cent., largeur 1m,90 cent)

Musée du Louvre.

Sainte Élisabeth tient le petit saint Jean, qui offre une croix de roseau à l'enfant Jésus, que la Vierge tient debout

sur ses genoux. Le Père éternel, entouré d'une gloire d'anges, contemple l'enfant Jésus, sur la tête duquel plane le Saint-Esprit sous la figure d'une colombe.

L'ENFANT JÉSUS ET SAINT JEAN.

Pl. 133.

(Hauteur 1 mètre, largeur 1^m,30 cent.)

Galerie de Munich.

Le petit saint Jean, à genoux, s'abreuve de l'eau de la vie que l'enfant Jésus lui offre à boire dans une coquille. Des anges descendent du ciel pour être témoins de cette scène.

FUITE EN ÉGYPTE.

Pl. 134.

La Vierge, tenant dans ses bras l'enfant Jésus, est montée sur un âne conduit par saint Joseph.

JÉSUS-CHRIST A LA PISCINE.

Pl. 135.

(Hauteur 2^m.40 cent., largeur 1^m,70 cent.)

Dans un temps de l'année, l'ange du Seigneur venait agiter l'eau de la piscine du temple de Jérusalem, et le premier qui y entrait alors était guéri, quelle que fût la maladie qu'il pouvait avoir. Jésus-Christ, y étant allé, y vit

un paralytique qui s'y trouvait depuis trente-huit ans, il lui dit : « Voulez-vous être guéri ? » Le malade répondit : « Seigneur, je n'ai personne qui me mette dans la piscine, et lorsque j'y vais, un autre y descend avant moi. » Jésus lui dit : « Levez-vous, prenez votre lit, et marchez. »

RETOUR DE L'ENFANT PRODIGUE.

Pl. 136.

(Hauteur 2ᵐ,40 cent., largeur 2ᵐ,60 cent.)

L'enfant prodigue tombe à genoux aux pieds de son père, qui le reçoit dans ses bras. Les serviteurs apportent des vêtements, et au second plan on amène le veau gras qu'on va tuer pour le festin.

SAINTE MADELEINE.

Pl 137.

Sainte Madeleine, à genoux au milieu des rochers, a devant elle un livre, un crucifix et une tête de mort. — Gravé par R. Morghen.

SAINTE ÉLISABETH.

Pl. 138.

(Hauteur 4 mètres, largeur 3 mètres.)

Musée de Madrid.

Sainte Élisabeth de Hongrie (1207-1231) soignait elle-même les pauvres ; parmi ceux-ci on remarquait un enfant

abandonné, dans un état de langueur : « Il avait la tête si couverte de teigne, qu'il faisait horreur à voir ; elle le lava et le pansa avec tant d'assiduité, qu'elle lui procura la guérison, ce qui fut pris pour l'effet de sa foi plutôt que de ses soins et de son industrie. » Ce tableau, qui passe pour le chef-d'œuvre de Murillo, décorait autrefois une des chapelles du couvent de la Charité, à Séville. Apporté à Paris sous Napoléon Ier, il a été rendu à l'Espagne en 1815.

APOTHÉOSE DE SAINT PHILIPPE.

Pl 139

(Hauteur 1m,40 cent., largeur 1m,70 cent.)

Un moine à genoux montre à divers personnages placés derrière lui l'apothéose de saint Philippe dans le milieu du ciel. Au-dessous on voit une grande flamme.

PESTIFÉRÉS IMPLORANT DES SECOURS.

Pl. 140.

(Hauteur 1m,40 cent., largeur 1m,70 cent.)

Un moine à genoux demande à un homme qui passe des secours pour les pestiférés qui sont gisants dans la rue.

DES ENFANTS.

Pl. 141.

(Hauteur 60 cent., largeur 1m,20 cent.)

Trois enfants groupés ensemble en regardent un quatrième qui tient son déjeuner sous son bras. Ce tableau fai-

sait partie de la collection du maréchal Soult. — Figures à
mi-corps.

ENFANTS JOUANT AUX DÉS.

Pl. 142.

(Hauteur 1^m,50 cent., largeur 1^m,40 cent.)

Galerie de Munich.

Deux enfants assis par terre sont occupés à jouer aux
dés ; un troisième, debout, est en train de manger un morceau
de pain, dont un chien assis devant lui paraît attendre sa
part.

VIEILLE FEMME ÉPOUILLANT UN ENFANT.

Pl. 143.

(Hauteur 1^m,30 cent., largeur 1^m,60 cent.)

Galerie de Munich.

La vieille mère, assise, fouille avec soin dans les cheveux
de son enfant, qui, couché à ses pieds, tient un morceau
de pain et repousse un petit chien qui veut partager son
déjeuner.

CLAUDE COËLLO.

1630 1693.

Claude Coello, fils d'un ciseleur portugais, naquit à
Madrid, où il se destinait à suivre la profession de son père

S'étant lié d'amitié avec Carreno, qui était peintre du roi, il obtint la permission d'étudier les ouvrages des grands maîtres réunis dans la collection royale. Il se fit bientôt connaître par ses propres tableaux, et succéda à Carreno dans la place de peintre du roi. Mais il eut à la fin de sa vie le chagrin de se voir préférer Luca Giordana qu'on avait appelé d'Italie pour décorer les voûtes de l'Escurial.

SAINTE FAMILLE HONORÉE PAR SAINT LOUIS.

Pl. 144.

(Hauteur 2m,60 cent., largeur 2m,90 cent.)

Musée de Madrid.

Saint Louis, dans un costume assez semblable à celui de Louis XIII, a déposé à terre son sceptre et sa couronne, et présente à l'enfant Jésus la couronne d'épines et les clous, fruit de sa guerre en terre sainte. L'enfant Jésus est sur les genoux de sa mère, entouré de la sainte famille, et des anges les accompagnent. La scène se passe à la porte d'un palais, au milieu d'un jardin.

FIN DU TOME QUATRIÈME.

TABLE DES MATIÈRES

	Planches.	Pages.
ÉCOLE BOLONAISE..................		1
FRANCIA.............................		6
André Doria.....................	1	6
LES CARRACHE........................		7
LOUIS CARRACHE......................		9
Suzanne au bain	2	9
La Transfiguration..............	3	9
AUGUSTIN CARRACHE...................		10
Saint François..................	4	10
Communion de saint Jérôme	5	10
La Femme adultère	6	11
L'Amour vainqueur de Pan	7	11
ANNIBAL CARRACHE (portrait), XI......		11
Sainte Famille (dite le Raboteur)......	8	11
La Vierge, l'enfant Jésus, saint Mathieu et deux autres saints............	9	12
Sainte Famille..................	10	13
Le Christ mort sur les genoux de la Vierge	11	13
Christ mort....................	12	13
L'Assomption...................	13	14
Assomption de la Vierge...........	14	14
Saint Jean-Baptiste..............	15	15
L'Aumône de saint Roch	16	15
Saint François mourant..........	17	15
Saint Grégoire le Grand....	18	16
Danaé..........................	19	16
Vénus endormie.................	20	16
Hercule enfant..................	21	17
Palais Farnèse		17

TABLE DES MATIERES.

	Planches.	Pages.
Hercule et Iole	22	18
Énée et Didon	23	18
Jupiter et Junon	24	18
Hercule en repos	25	19
GUIDE (portrait), XII		19
Loth et ses filles	26	20
David tenant la tête de Goliath	27	20
La Vierge et l'enfant Jésus avec saint Jérôme	28	21
La Vierge et l'enfant Jésus	29	21
Adoration des bergers	30	22
Présentation au temple	31	22
Massacre des innocents	32	23
Fuite en Égypte	33	23
Saint Jean	34	23
Le Char de l'Aurore	35	24
Vénus ornée par les Grâces	36	24
Bacchus	37	25
Hercule tuant l'hydre	38	25
Hercule et Achélous	39	25
Enlèvement de Déjanire	40	26
Mort d'Hercule	41	26
Jugement de Midas	42	27
La Charité	43	27
La Fortune	44	27
La Beauté cherchant à repousser les attaques du Temps	45	28
Les Couseuses	46	28
SPADA		28
Retour de l'enfant prodigue	47	29
Énée portant Anchise	48	29
ALBANE		30
Sainte Famille	49	31
L'enfant Jésus dormant sur la croix	50	31

TABLE DES MATIÈRES.

	Planches.	Pages
Fuite en Égypte...................	51	31
Toilette de Vénus............... ...	52	32
Repos de Vénus et Vulcain...........	53	32
Vénus et Adonis...................	54	32
Triomphe de Vénus................	55	33
Vénus abordant à Cythère...........	56	33
Diane et Actéon...................	57	33
Salmacis et Hermaphrodite...	58	34
Néréides.......................	59	34
Danse d'Amours..................	60	34
Les Amours désarmés..............	61	35
Les Quatre Éléments...........		35
Le Feu.....	62	36
L'Air.	63	36
L'Eau........................	64	37
La Terre	65	38
LANFRANC.....................		38
Mars et Vénus.................	66	39
DOMINIQUIN (portrait), XIII,..............		39
David devant l'arche	67	40
Salomon et la reine de Saba..........	68	40
Judith......................	69	41
Esther et Assuérus................	70	41
Saint Jérôme mourant reçoit la communion.....................	71	41
Martyre de sainte Agnès........... ..	72	42
Sainte Cécile....................	73	42
Mort de sainte Cécile	74	43
Ravissement de saint Paul.	75	43
Hercule et Omphale	76	44
Diane et ses nymphes.............	77	44
Mort de Cléopâtre................	78	44
Renaud et Armide..	79	45
Herminie et les bergers............	80	45

TABLE DES MATIÈRES.

	Planches.	Pages
GUERCHIN (portrait), XIV.		46
Abraham renvoie Agar.	81	47
Le Christ au tombeau.	82	47
Saint Jean-Baptiste.	83	48
Sainte Pétronille.	84	48
Vénus trouvant le corps d'Adonis.	85	49
Apollon et Marsyas.	86	49
L'Aurore.	87	49
CAGNACCI.		50
Tarquin et Lucrèce.	88	50
CANTARINI.		50
Lucrèce.	89	51
CIGNANI.		51
Adam et Ève.	90	52
PROCACCINI.		52
La Peste.	91	52
Sainte Famille.	92	53
ÉCOLE DE NAPLES.		54
SALVATOR ROSA (portrait), XV.		56
L'Enfant prodigue.	93	57
Saint Antoine tourmenté par le démon.	94	57
La Pythonisse.	95	58
Prométhée.	96	58
Démocrite et Protagoras.	97	58
GIORDANO.		59
Loth et ses filles.	98	60
Éliézer et Rebecca.	99	60
Jacob et Rachel près d'une fontaine.	100	60
Chute des anges rebelles.	101	61
Amphitrite.	102	61
Ariadne abandonnée.	103	61
Enlèvement de Déjanire.	104	62
Enlèvement des Sabines.	105	62

TABLE DES MATIÈRES.

	Planches.	Pages
SOLIMÈNE..........		63
Héliodore chassé du temple......	106	63
L'Annonciation............	107	64
ÉCOLE ESPAGNOLE............		65
JUAN DE JOANÈS...........		66
Prédication de saint Étienne.......	108	67
HERRERA...........		67
Saint Basile dictant ses préceptes.....	109	68
RIBERA...........		68
Échelle de Jacob	110	69
Joseph dans la prison	111	70
Adoration des bergers.........	112	70
Saint Pierre délivré de prison........	113	70
Saint Sébastien.........	114	71
Saint Barthélemy..........	115	71
Martyre de saint Laurent...........	116	71
ZURBARAN..........		72
Saint Antoine.............	117	72
Saint Bonaventure montrant un crucifix miraculeux............	118	73
Saint Pierre Nolasque et saint Raymond de Pegnafort............	119	73
VELASQUEZ..........		73
Couronnement de la Vierge.........	120	74
Apollon chez Vulcain............	121	75
Mascarade bachique............	122	75
Reddition de Breda............	123	75
Fabrique de tapisseries	124	76
Velasquez faisant le portrait d'une infante............	125	76
ALONZO CANO............		77
Vision de saint Jean	126	77
Saint Jean voyant l'Agneau.........	127	78

TABLE DES MATIERES.

	Planches.	Pages
MURILLO (portrait), XVI............		78
Éliézer et Rébecca............	128	79
Abraham recevant les trois anges......	129	79
Naissance de la Vierge............	130	80
Sainte Famille............	131	80
Sainte Famille............	132	80
L'Enfant Jésus et saint Jean..........	133	81
Fuite en Égypte............	134	81
Jésus-Christ à la piscine............	135	81
Retour de l'enfant prodigue..........	136	82
Sainte Madeleine............	137	82
Sainte Élisabeth............	138	82
Apothéose de saint Philippe..........	139	83
Pestiférés implorant des secours......	140	83
Des Enfants............	141	83
Enfants jouant aux dés............	142	84
Vieille femme épouillant un enfant....	143	84
CLAUDE COELLO............		84
Sainte Famille honorée par saint Louis..	144	85

FIN DE LA TABLE DES MATIERES DU TOME QUATRIÈME.

Paris. — Imprimerie de E. MARTINET, rue Mignon, 2.

François Raibolini pinx.

ANDRE DORIA

ALLEGORIE

ANDREA DORIA

ANDREAS DORIA

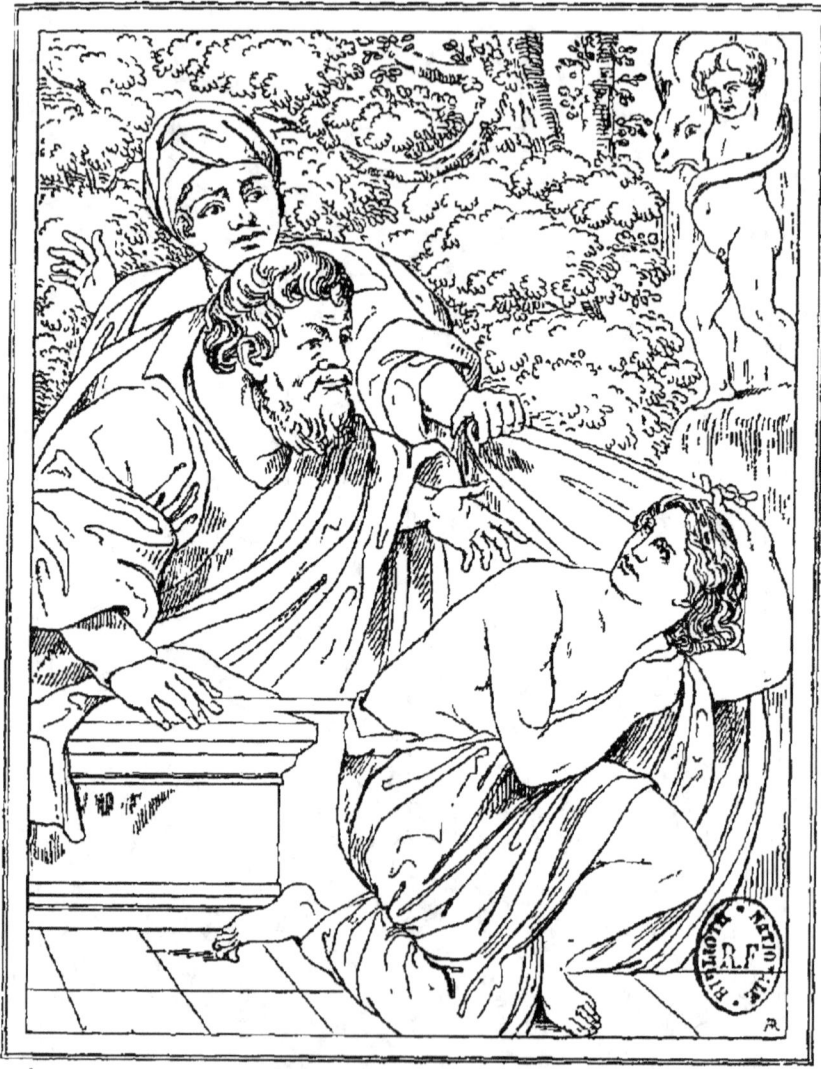

SUSANNE AU BAIN

SUSANNA AL BAGNO

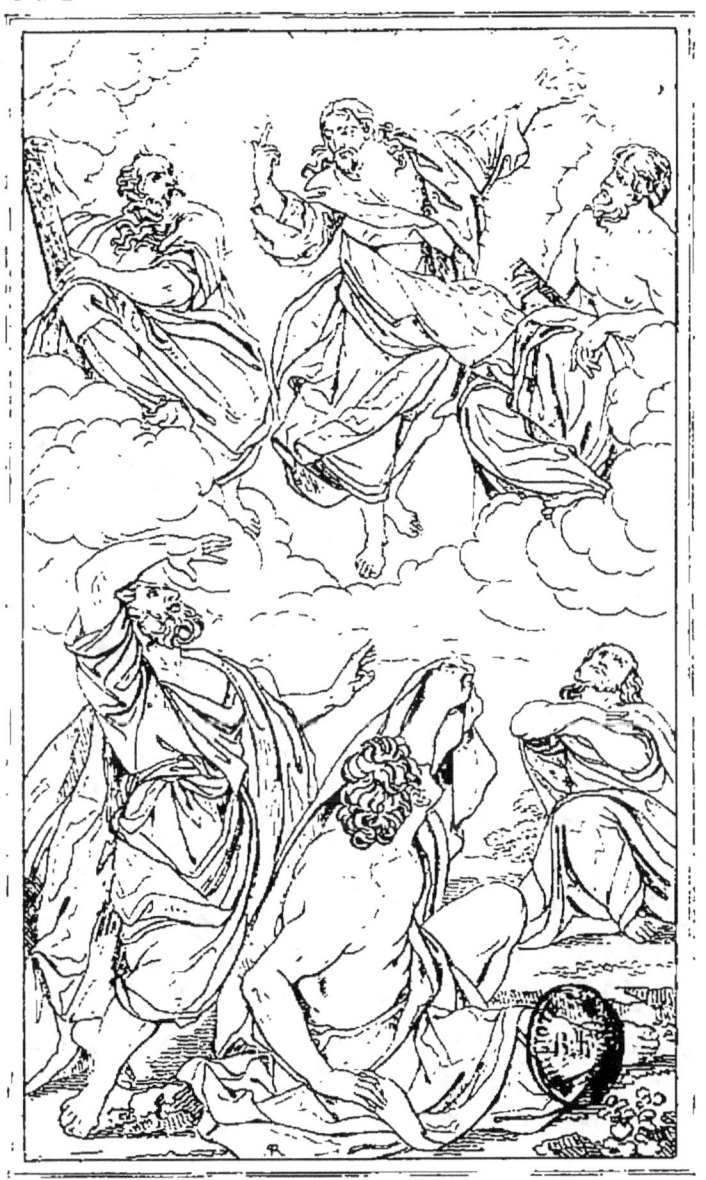

LA TRANSFIGURATION
LA TRASFIGURAZIONE
LA TRANSFIGURACION

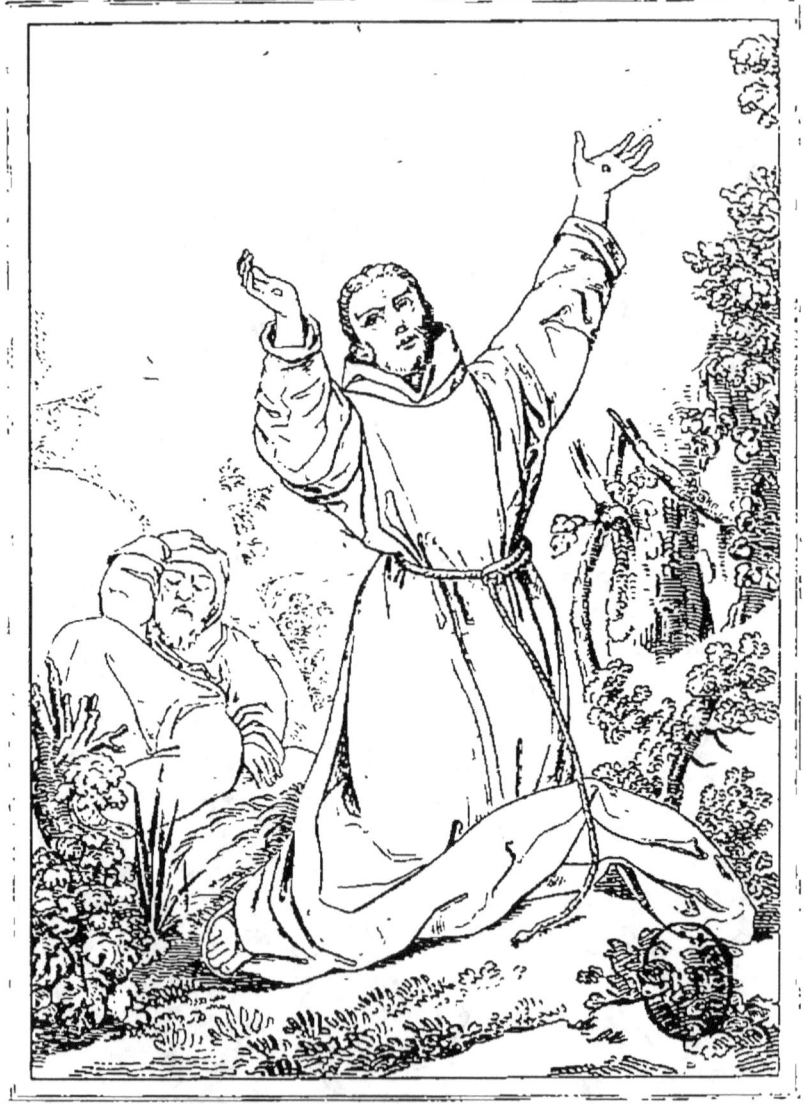

ST FRANÇOIS
SAN FRANCESCO

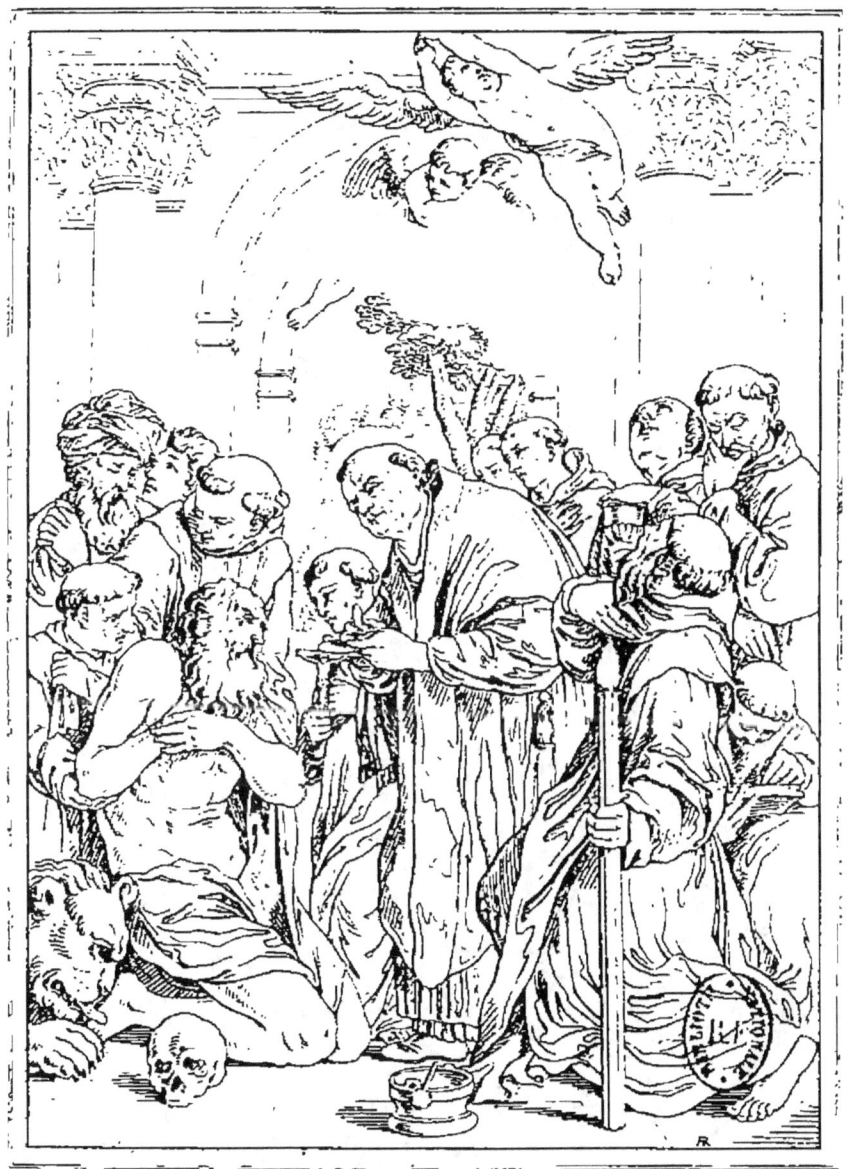

COMMUNION DE ST JÉRÔME

COMUNIONE DI S. GIROLAMO.

LA FEMME ADULTÈRE.

LA DONNA ADULTERA.

LA MUGER ADULTERA.

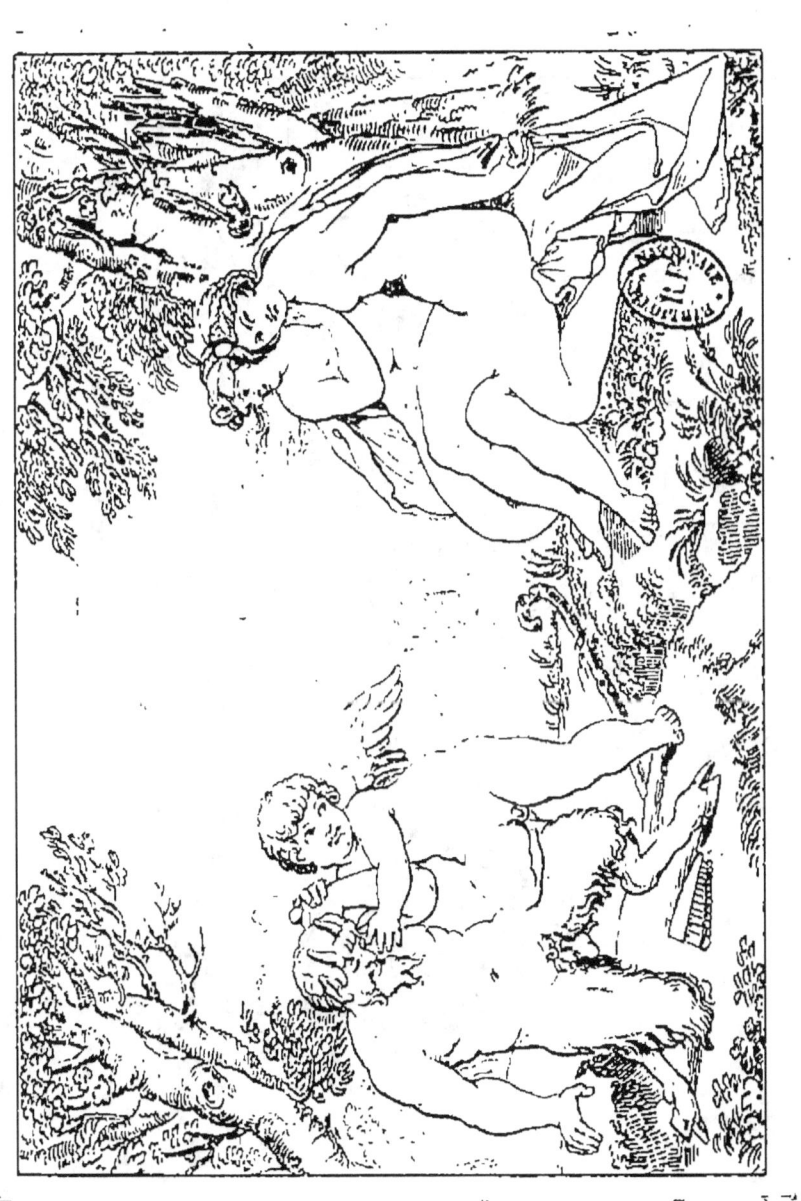

Aug Carracche pinx

L'AMOUR VAINQUEUR DE PAN.
AMOR VINCITORE DI PAN.

STE FAMILLE DITE LE RABOTEUR.

SACRA FAMIGLIA, DETTA IL PIALLATORE.

LA SAGRA FAMILIA LLAMADA EL ACEPILLADOR.

Ann. Carracche f.

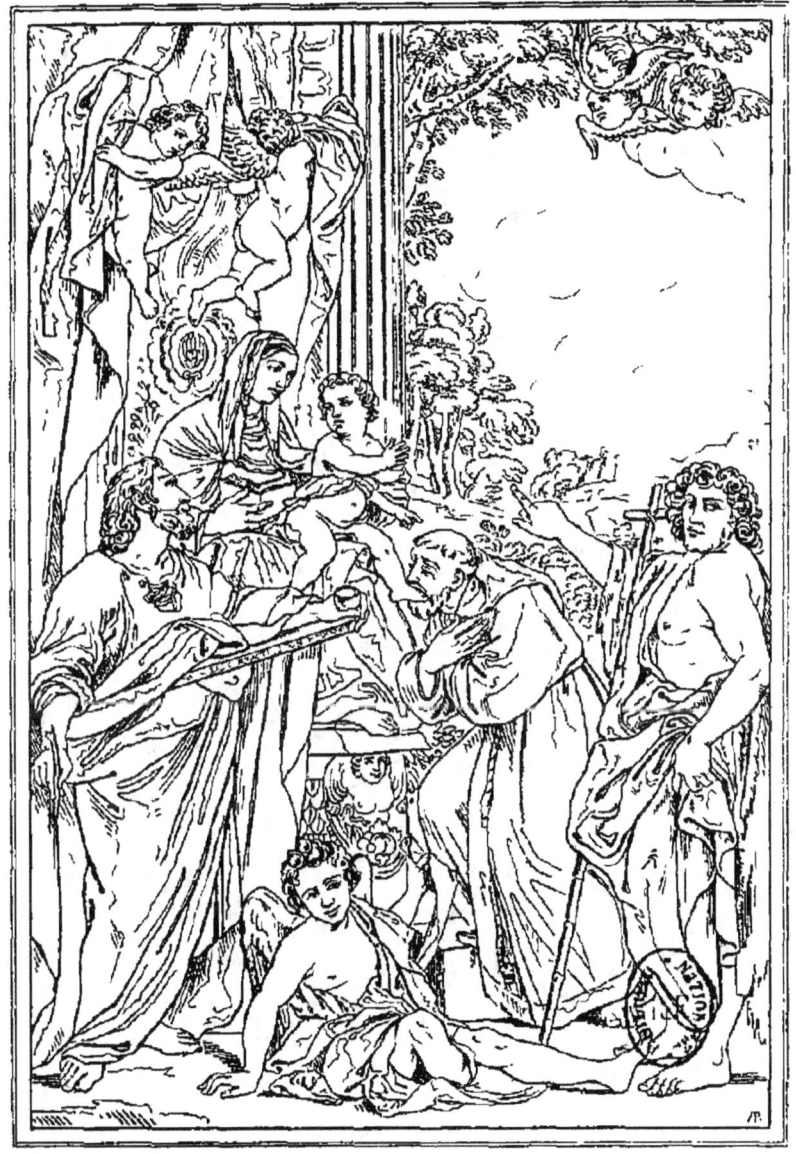

An Carrache p

LA VIERGE L ENFANT JESUS S^T MATHIEU ET DEUX AUTRES SAINTS
LA VERGINE GESÙ S MATTEO E DUE ALTRI SANTI
LA VIRGEN EL NIÑO JESUS S MATEO Y OTROS DOS SANTOS

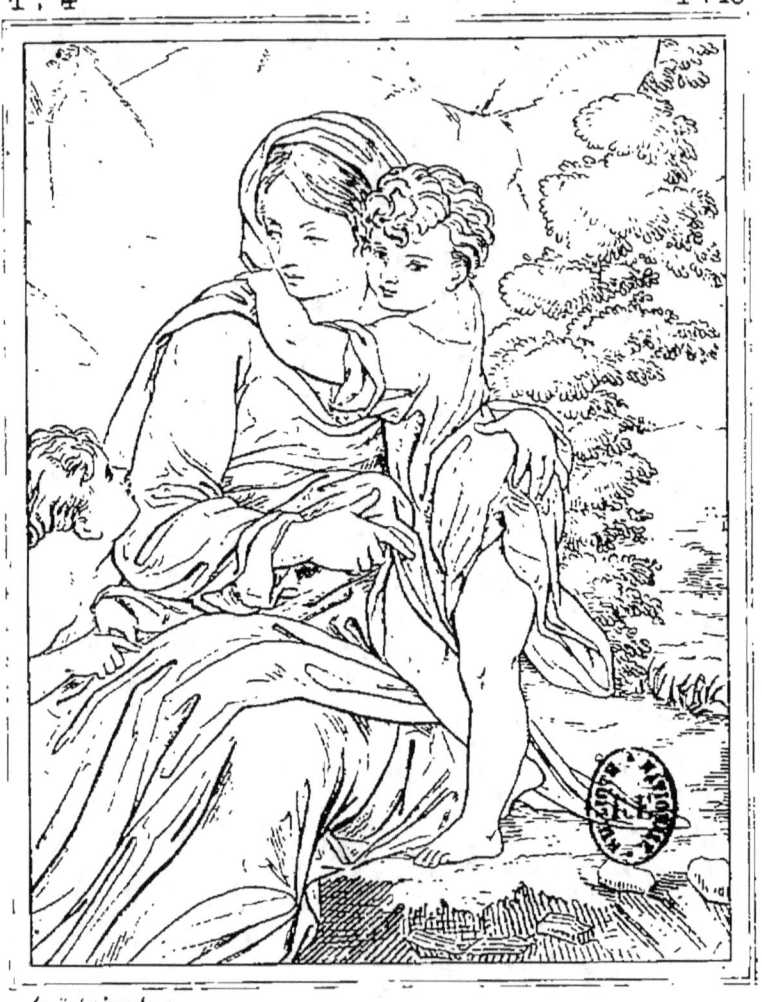

Annibal Carrache p.

ST^e FAMILLE.

SACRA FAMIGLIA.

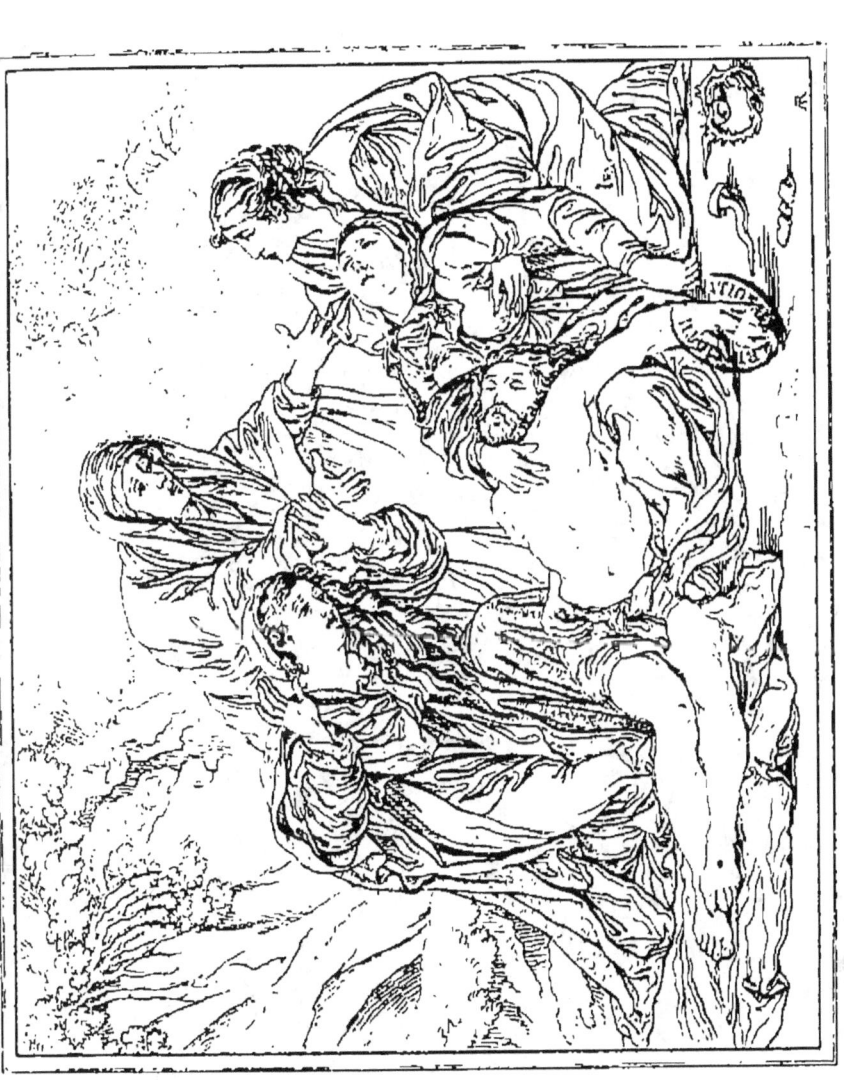

LE CHRIST MORT SUR LES GENOUX DE LA VIERGE.
CRISTO MORTO SULLE GINOCCHIA DELLA VERGINE.
J. CRISTO MUERTO SOBRE LAS RODILLAS DE LA VIRGEN.

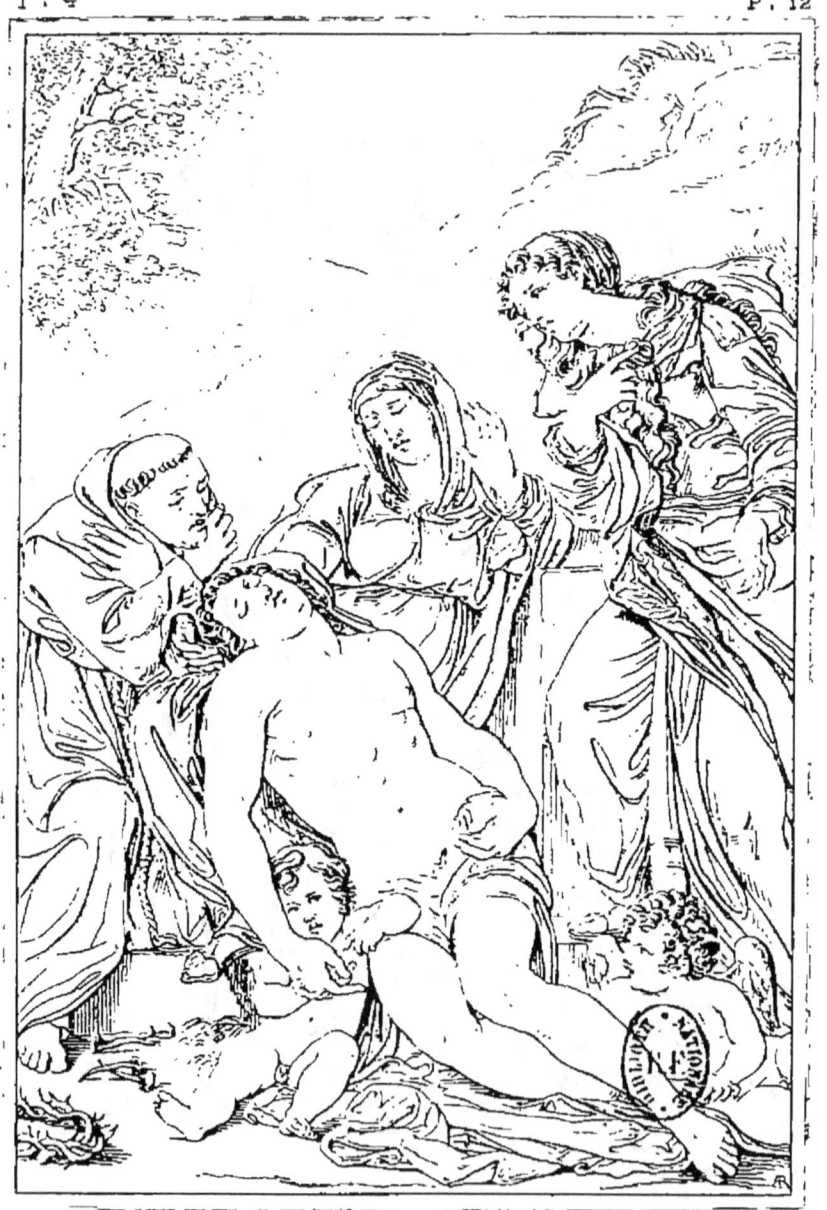

CHRIST MORT
CRISTO MORTO.
J CRISTO MUERTO.

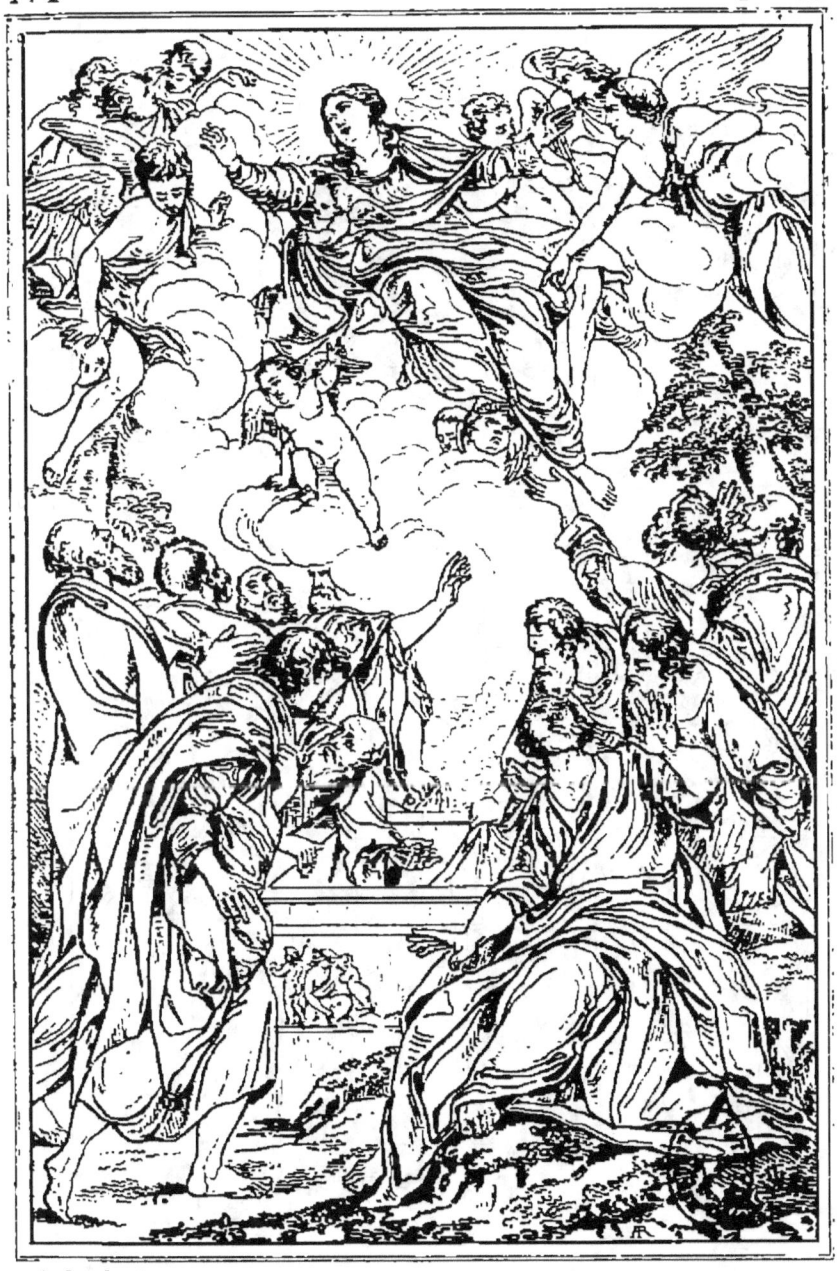

L'ASSOMPTION.

L'ASSUNZIONE.

LA ASUNCION.

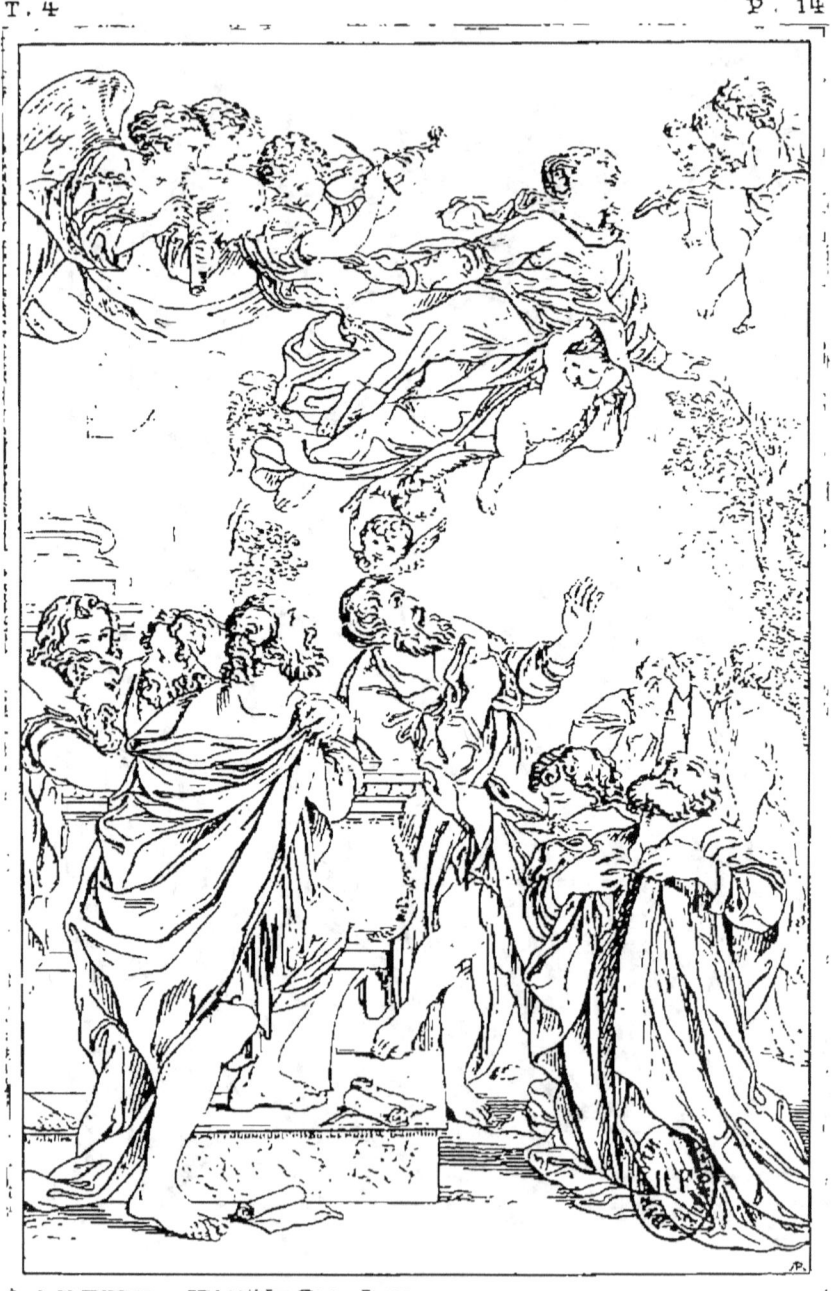

ASSOMPTION DE LA VIERGE.
ASSUNZIONE DELLA VERGINE
ASUNCION DE LA VIRGEN

T. 4　　　　　　　　　　　　　　　　　　P. 15

Sᵀ JEAN BAPTISTE

SAN GIOVAN BATTISTA

L'AUMONE DE S.T ROCH.

LA LIMOSINA DI S. ROCCO.
LA LIMOSNA DE S ROQUE.

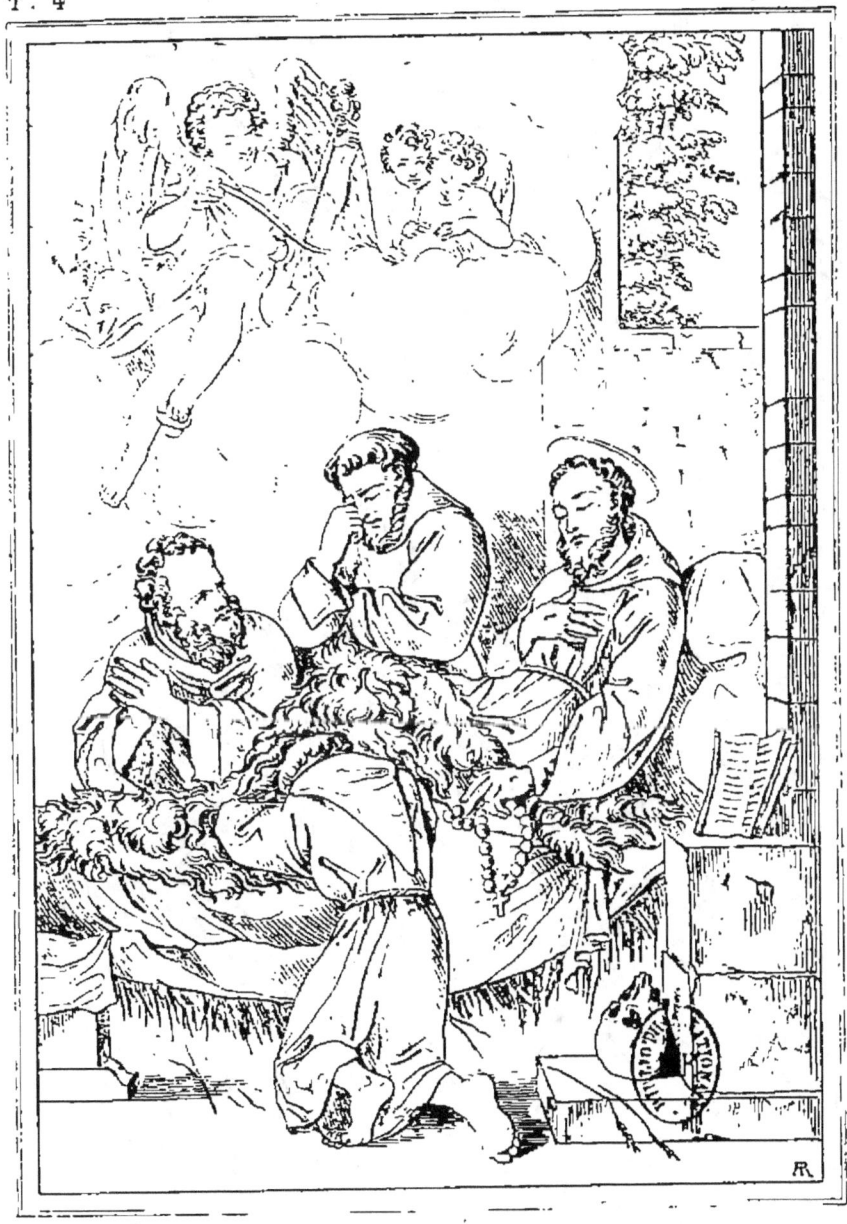

ST FRANÇOIS MOURANT.

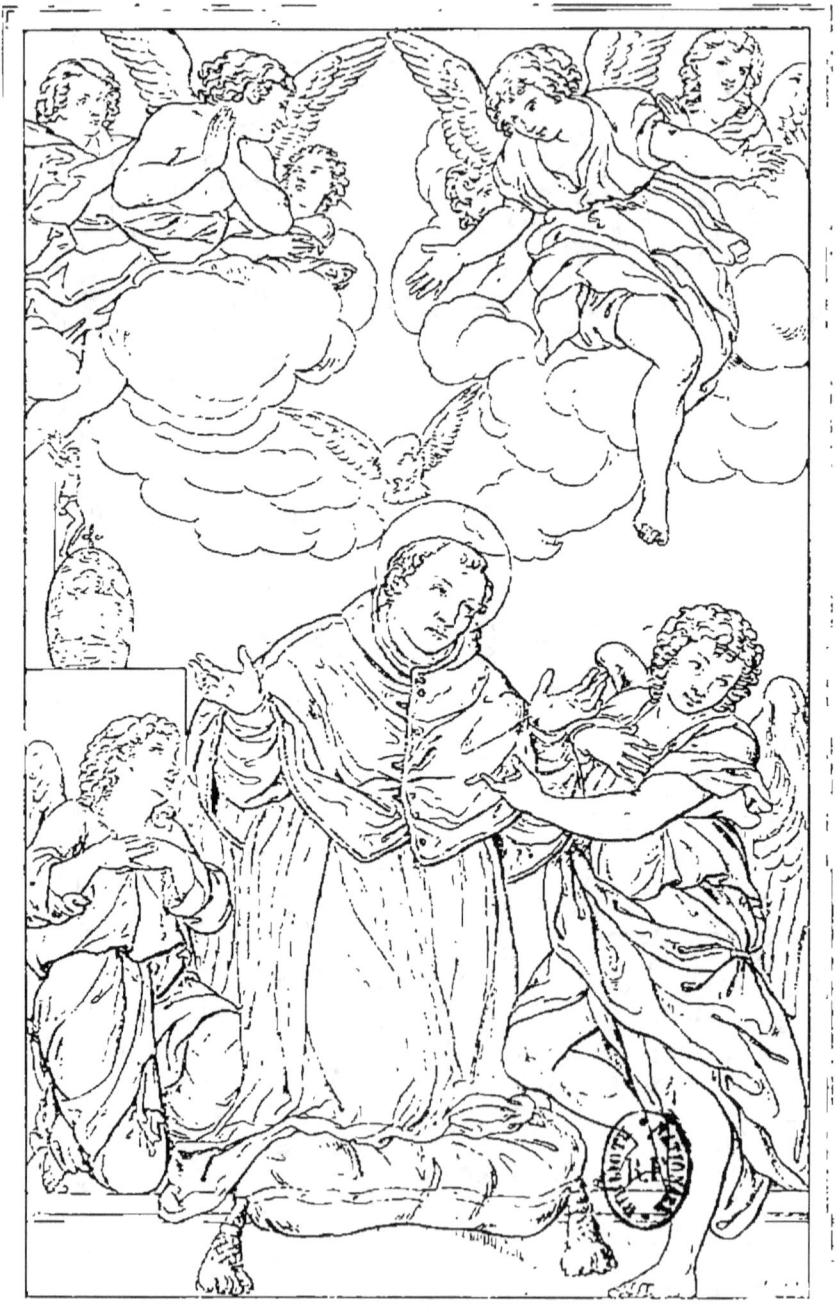

ST GRÉGOIRE LE GRAND.

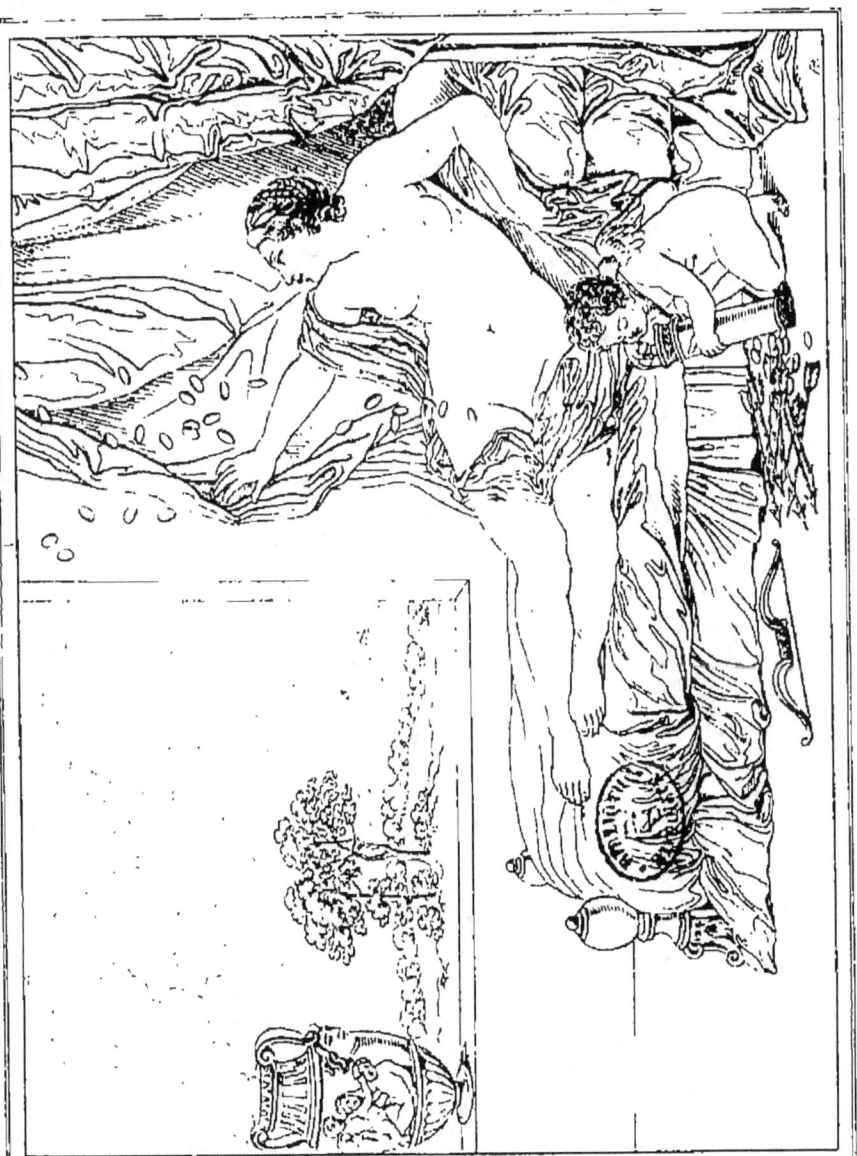

DANAË.

VÉNUS ENDORMIE
VENERE DORMIENTE

T. 4 P. 21

Anibal Carrache pinx

HERCULE ENFANT
ERCULE BAMBINO

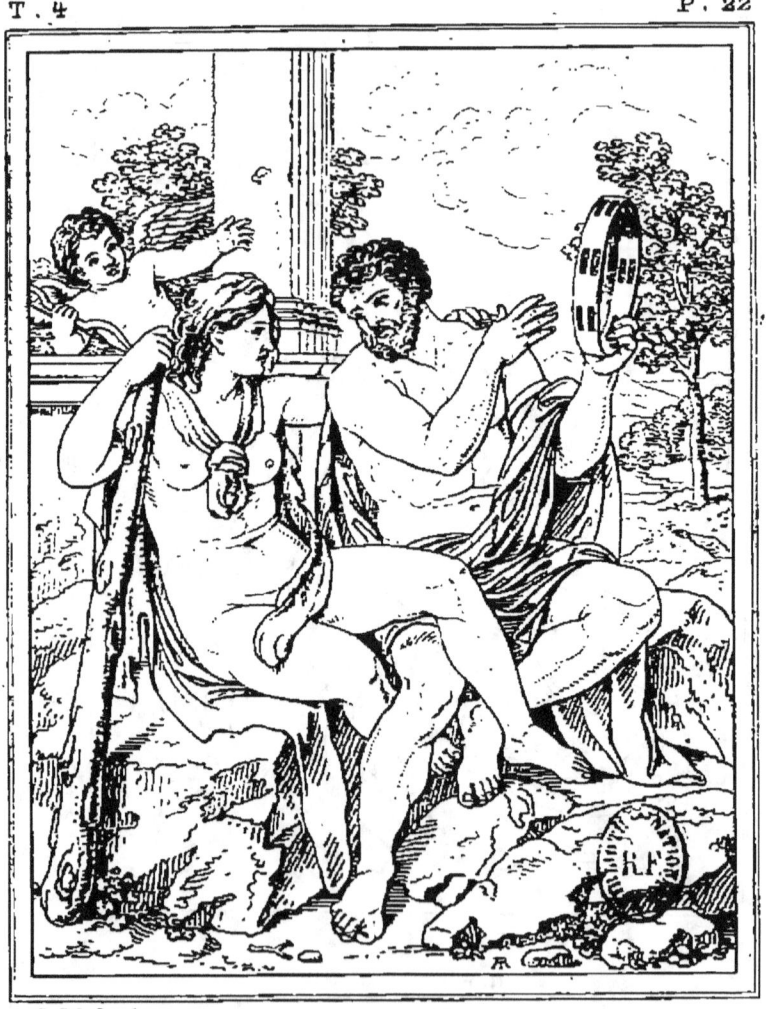

HERCULE ET IOLE.

ERCOLE E IOLE.

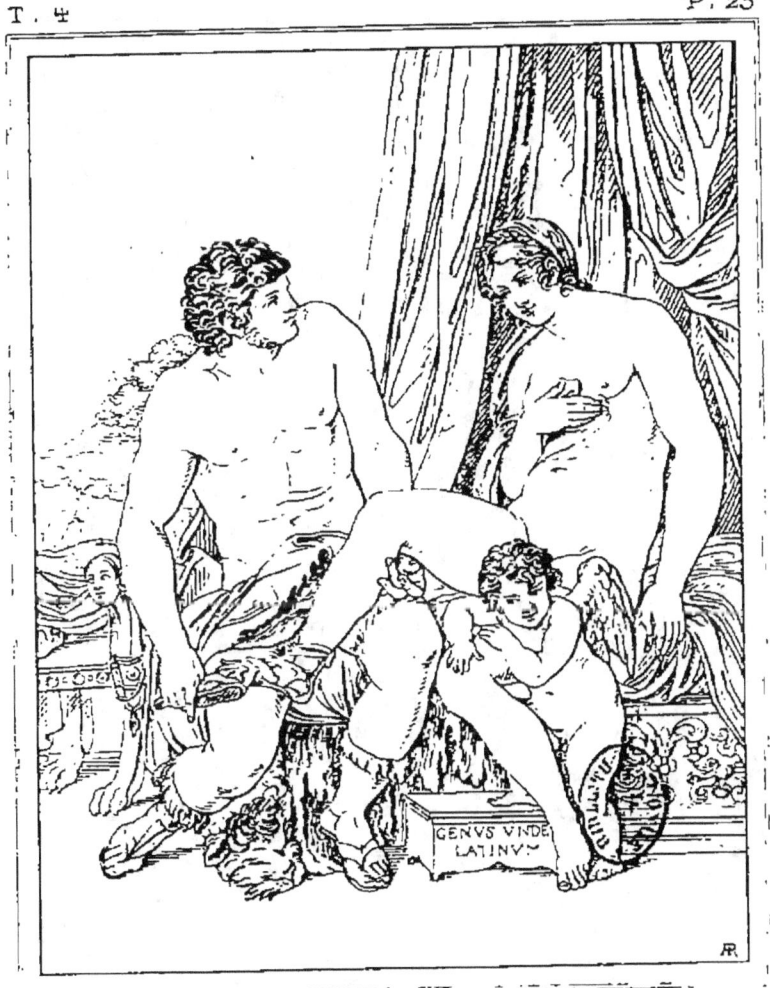

ÉNÉE ET DIDON

ENEA E DIDONE

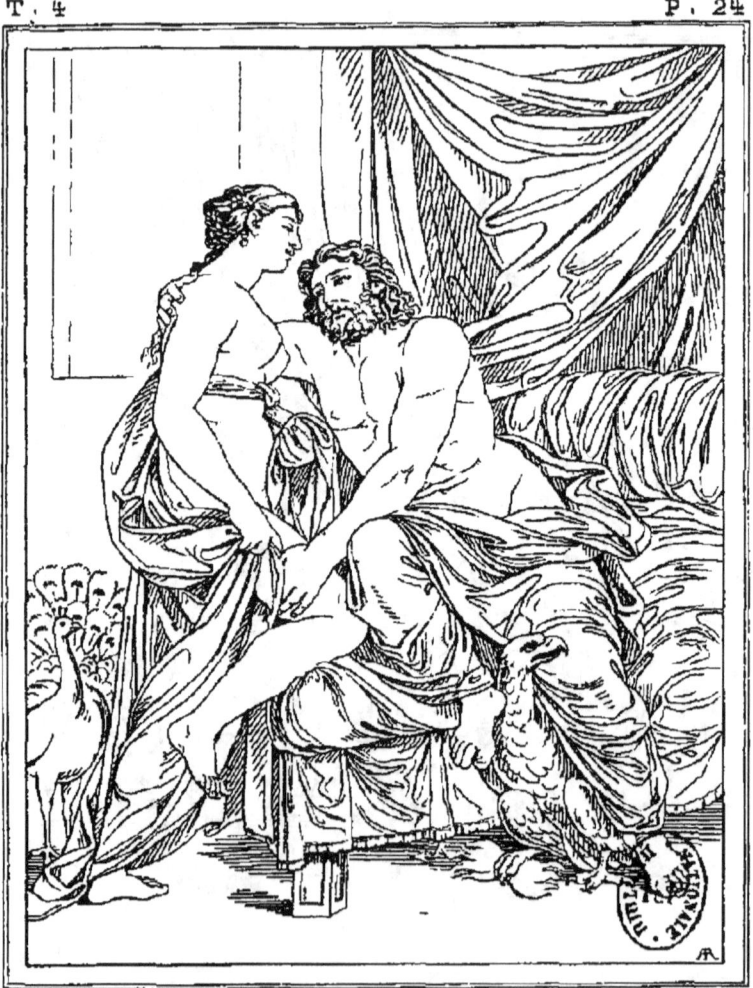

Annibal Carrache. p

JUPITER ET JUNON

GIOVE E GIUNONE

HERCULE EN REPOS.

LOTH ET SES FILLES

T. 4 P. 27

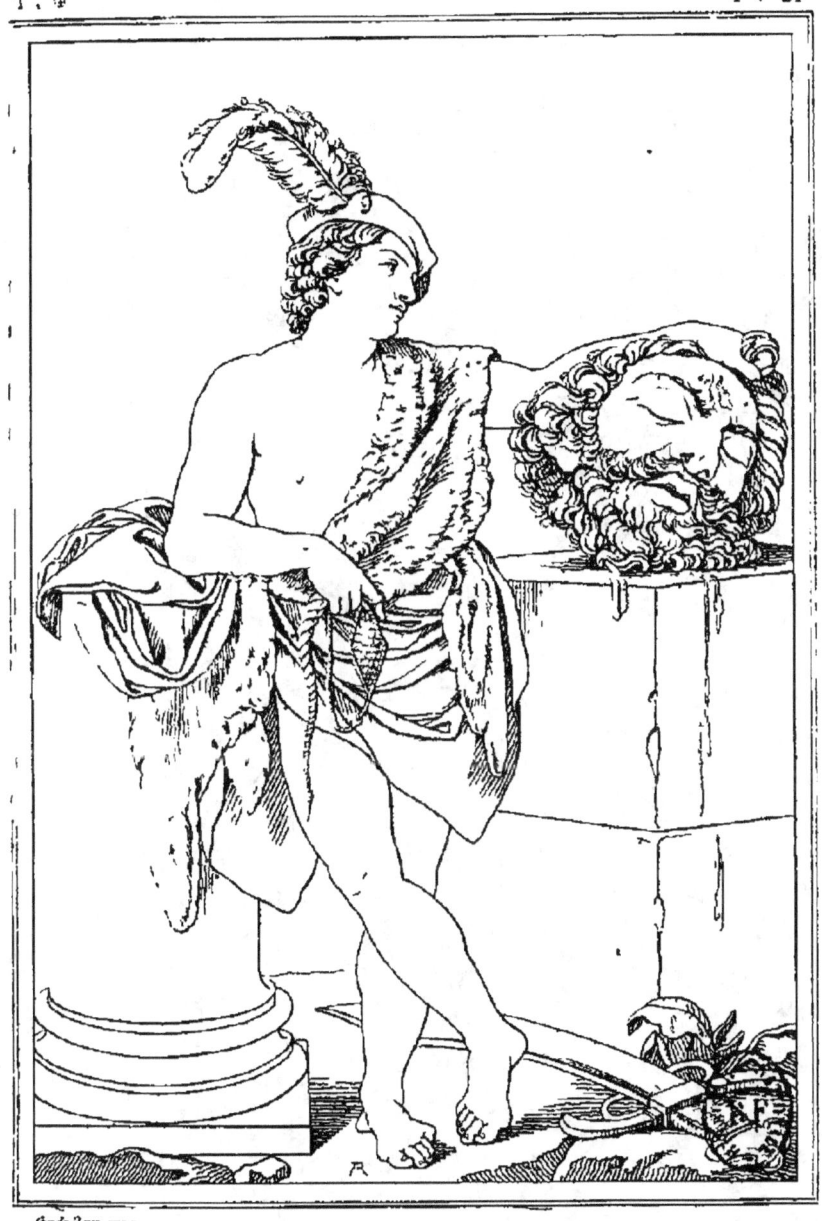

Guido Reni pinx

DAVID TENANT LA TÊTE DE GOLIATH

DAVID COLLO TESTA DI GOLIA

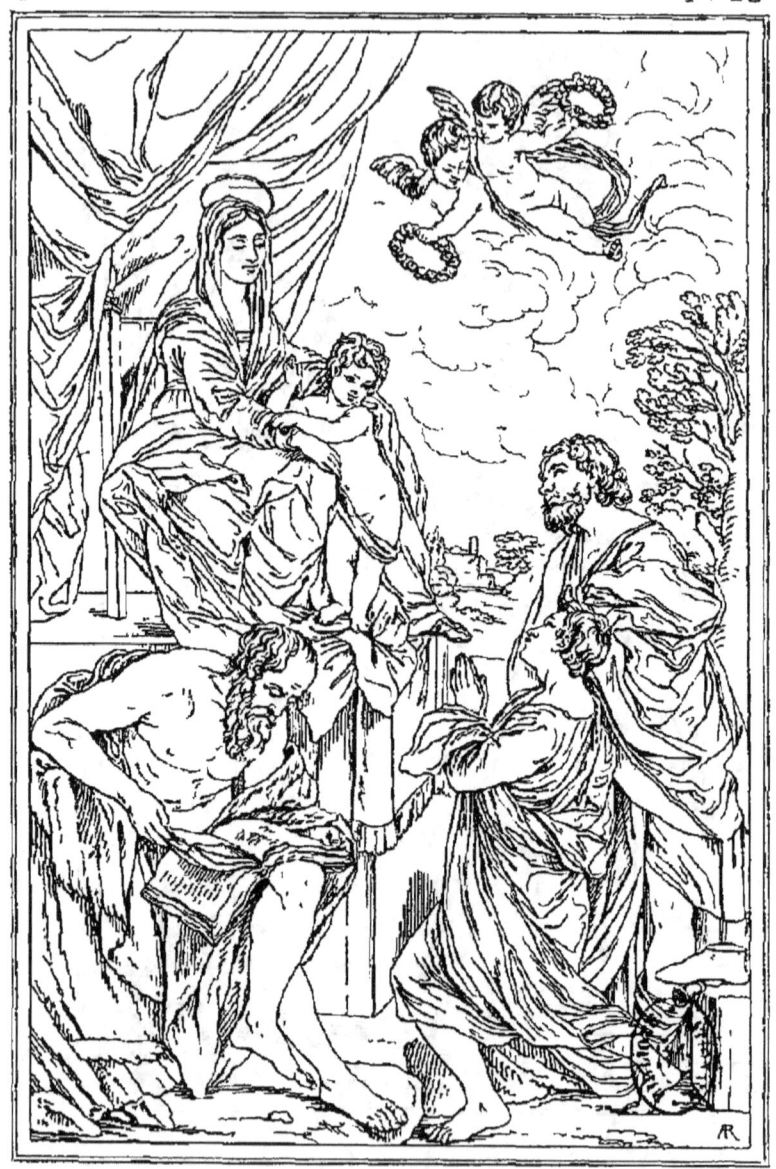

LA VIERGE ET L'ENFANT JÉSUS AVEC St JERÔME
LA VERGINE ED IL BAMBINO GESU CON S GEROLAMO
LA VIRGEN Y EL NIÑO JESUS CON S JERONIMO

LA VIERGE ET L'ENFANT JÉSUS

LA VERGINE E IL BAMBIN GESÙ

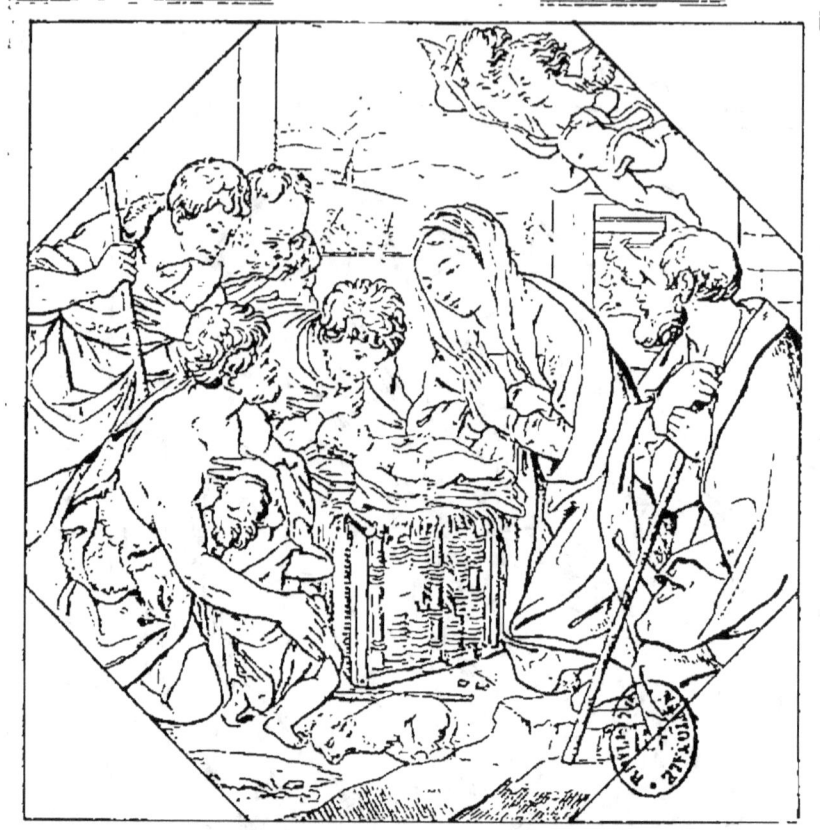

ADORATION DES BERGERS

ADORAZIONE DEI PASTORI.

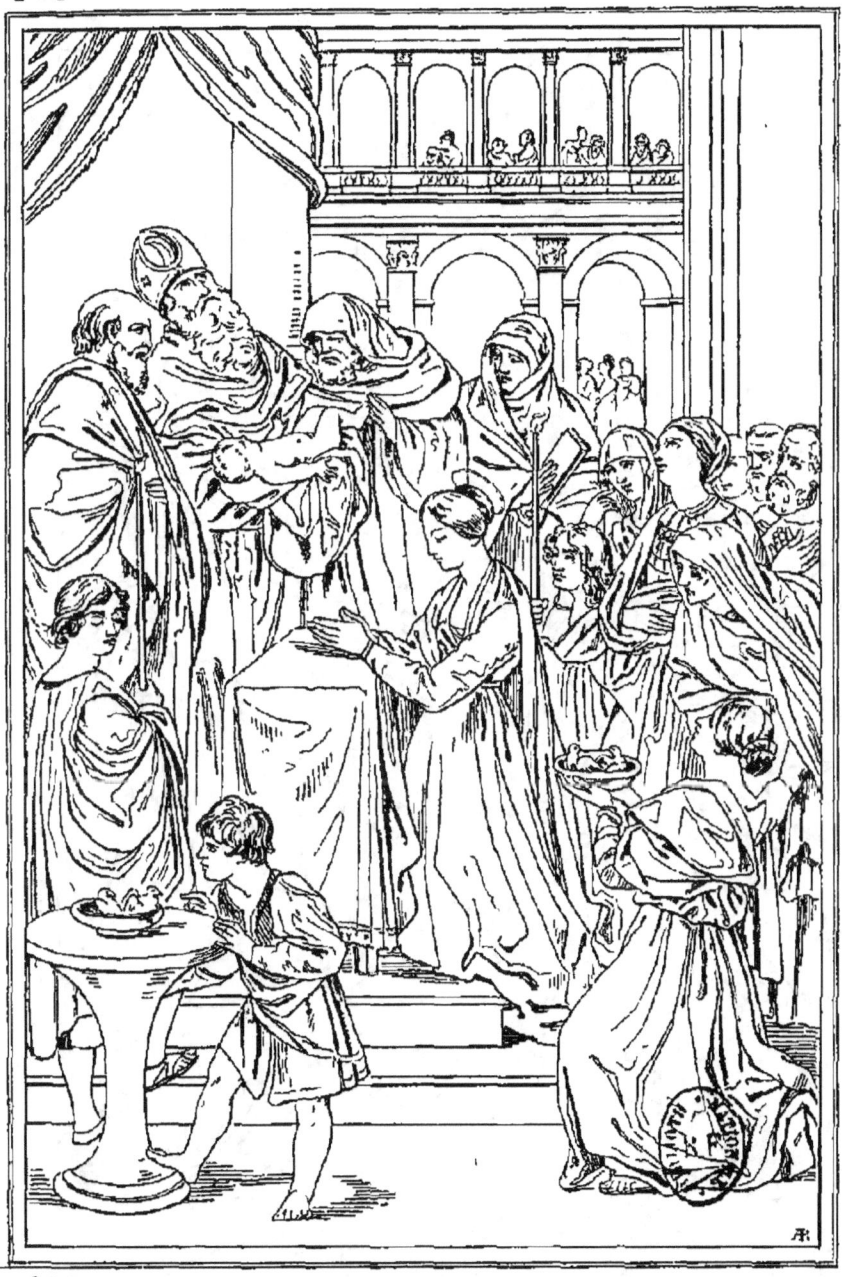

PRÉSENTATION AU TEMPLE

PRESENTAZIONE AL TEMPIO

PRESENTACION EN EL TEMPLO

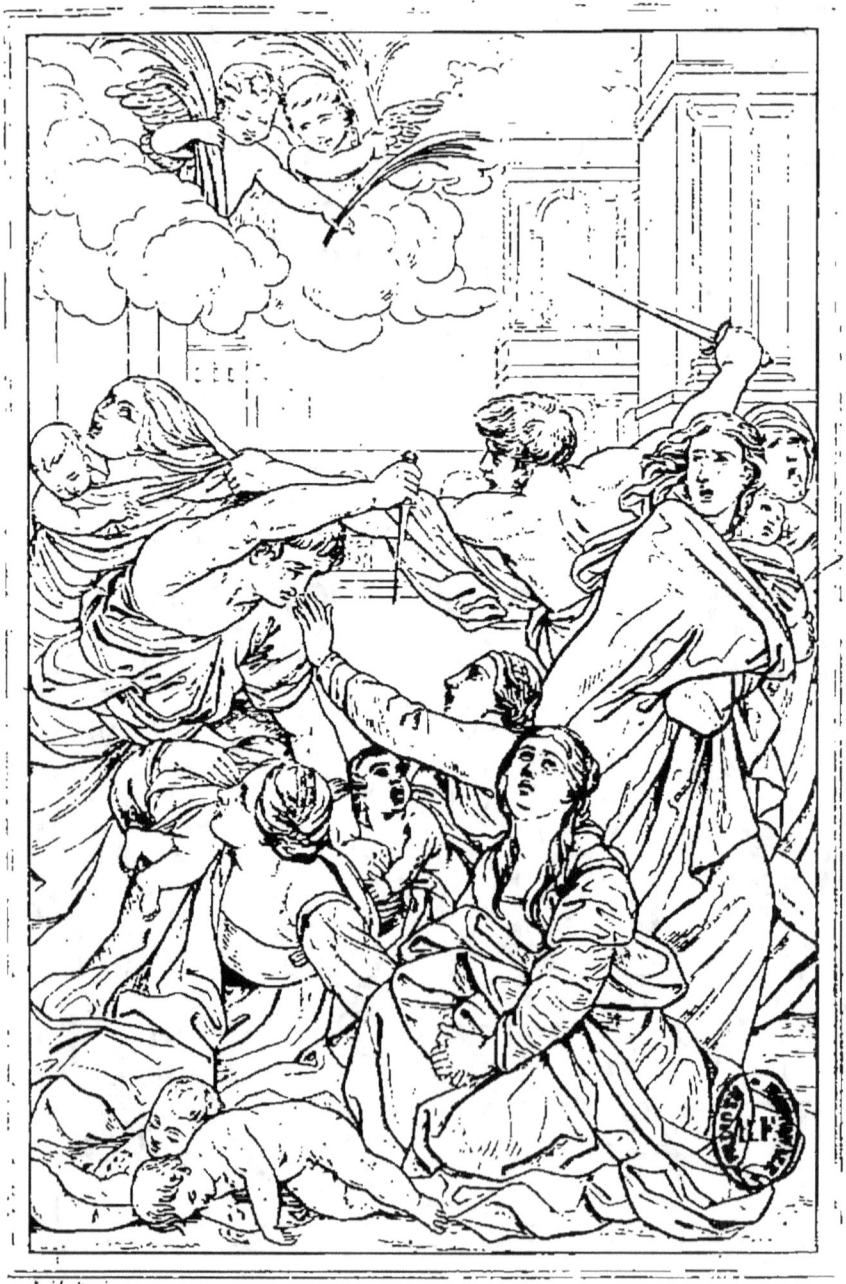

MASSACRE DES INNOCENS.
STRAGE DEGL' INNOCENTI

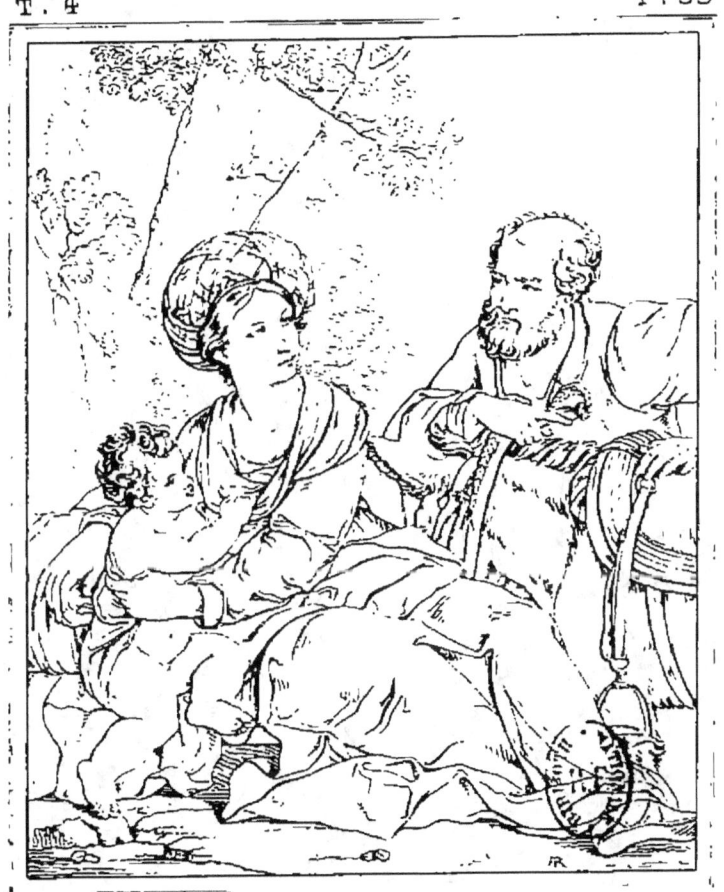

FUITE EN ÉGYPTE
HUIDA A EJIPTO

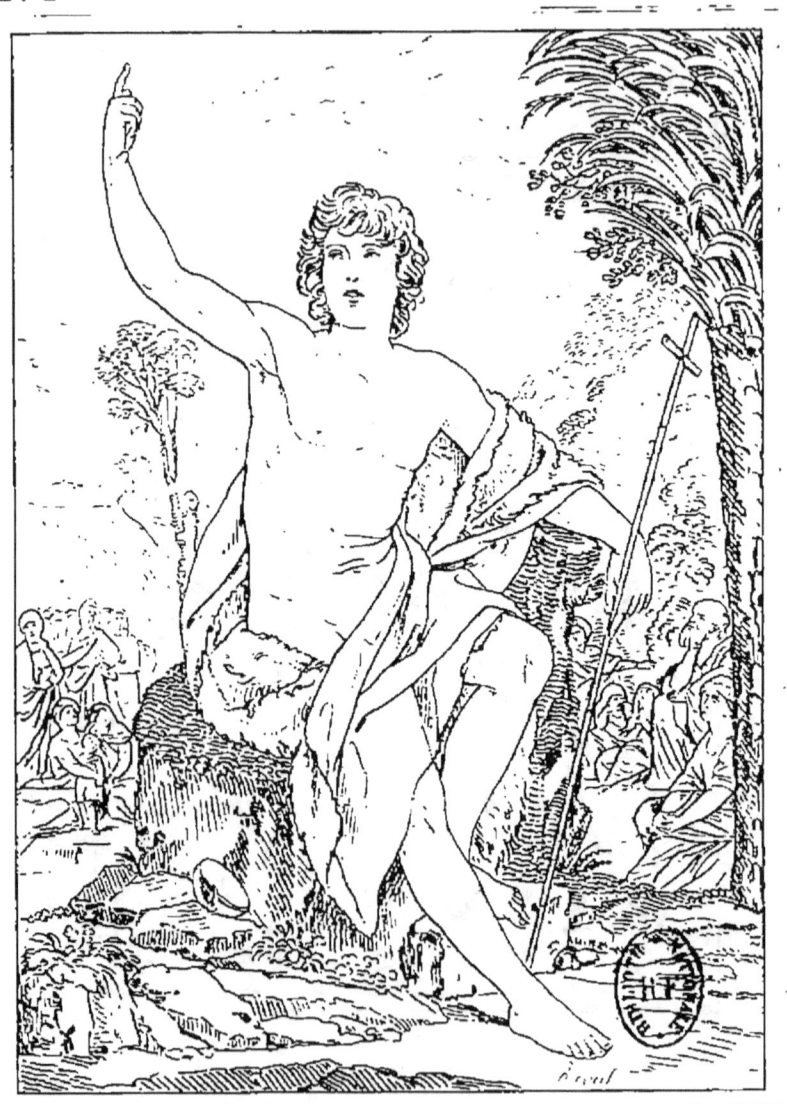

St JEAN.

SAN GIOVANNI.

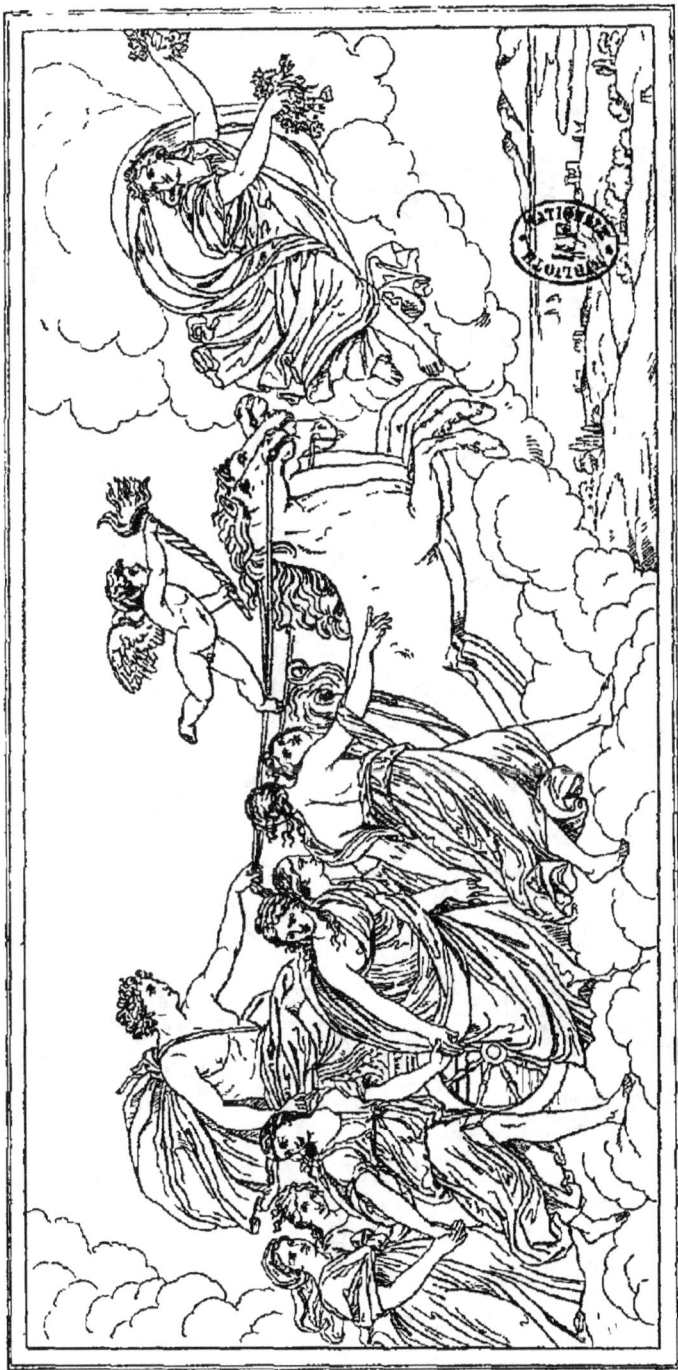

LE CHAR DE L AURORE

IL CARRO DELL'AURORA

EL CARRO DE LA AURORA

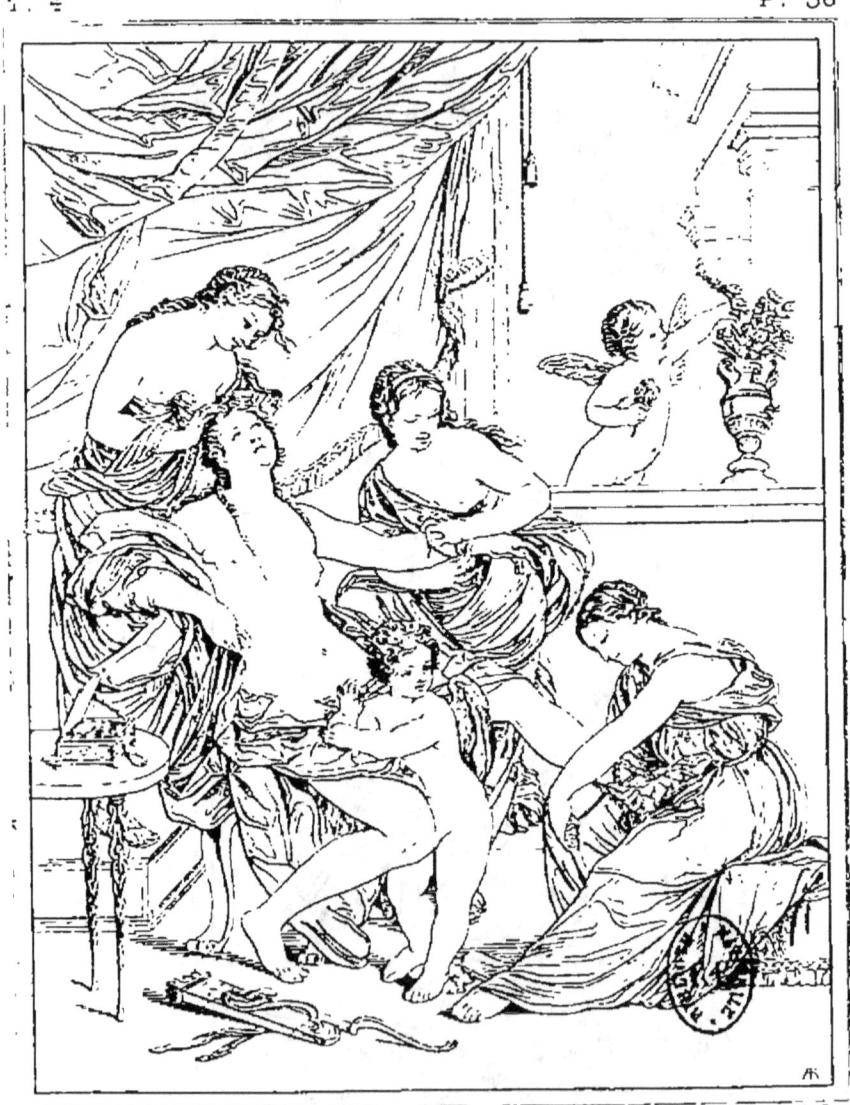

VÉNUS ORNÉE PAR LES GRACES

VENERE ORNATA DALLE GRAZIE

VENUS ADORNADA POR LAS GRACIAS

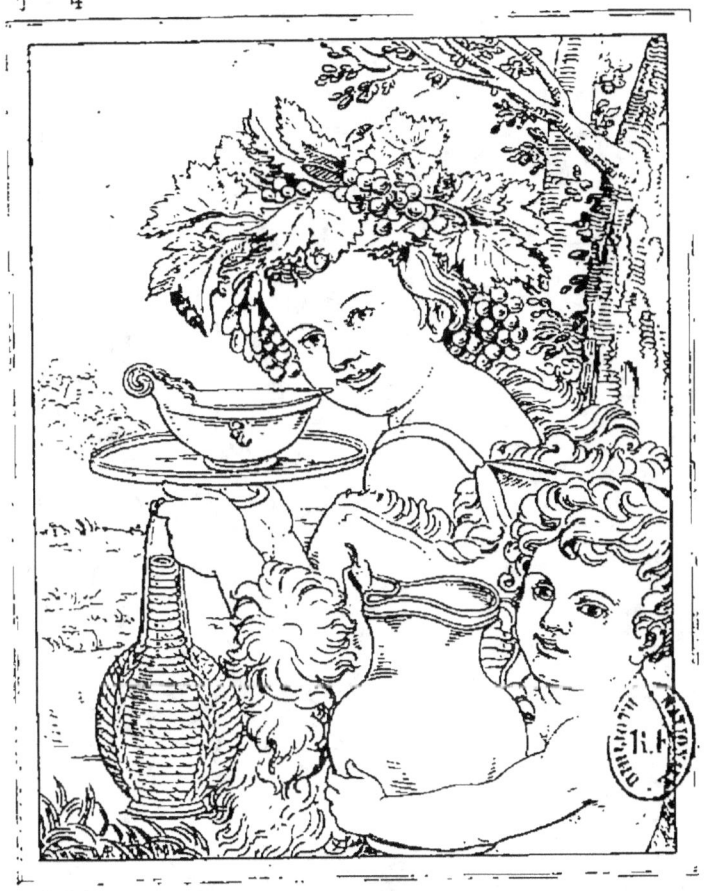

BACCHUS
BACCO

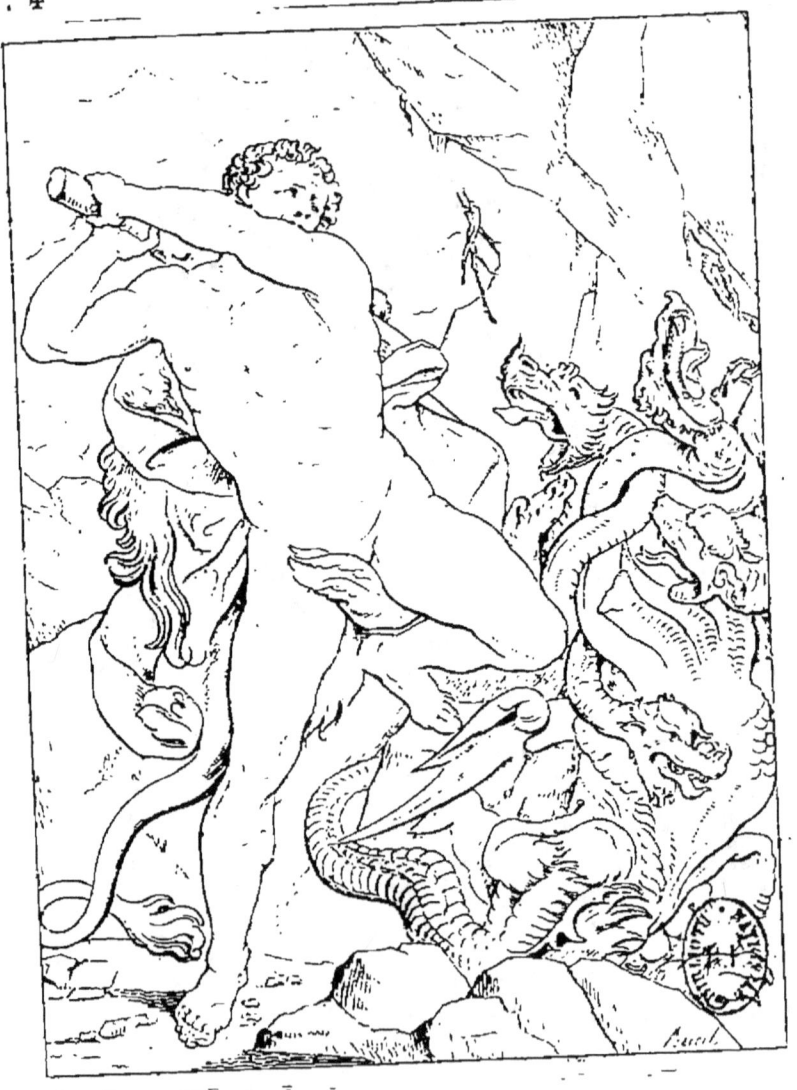

HERCULE TUANT L'HYDRE.
ERCOLE CHE AMMAZZA L'IDRA.

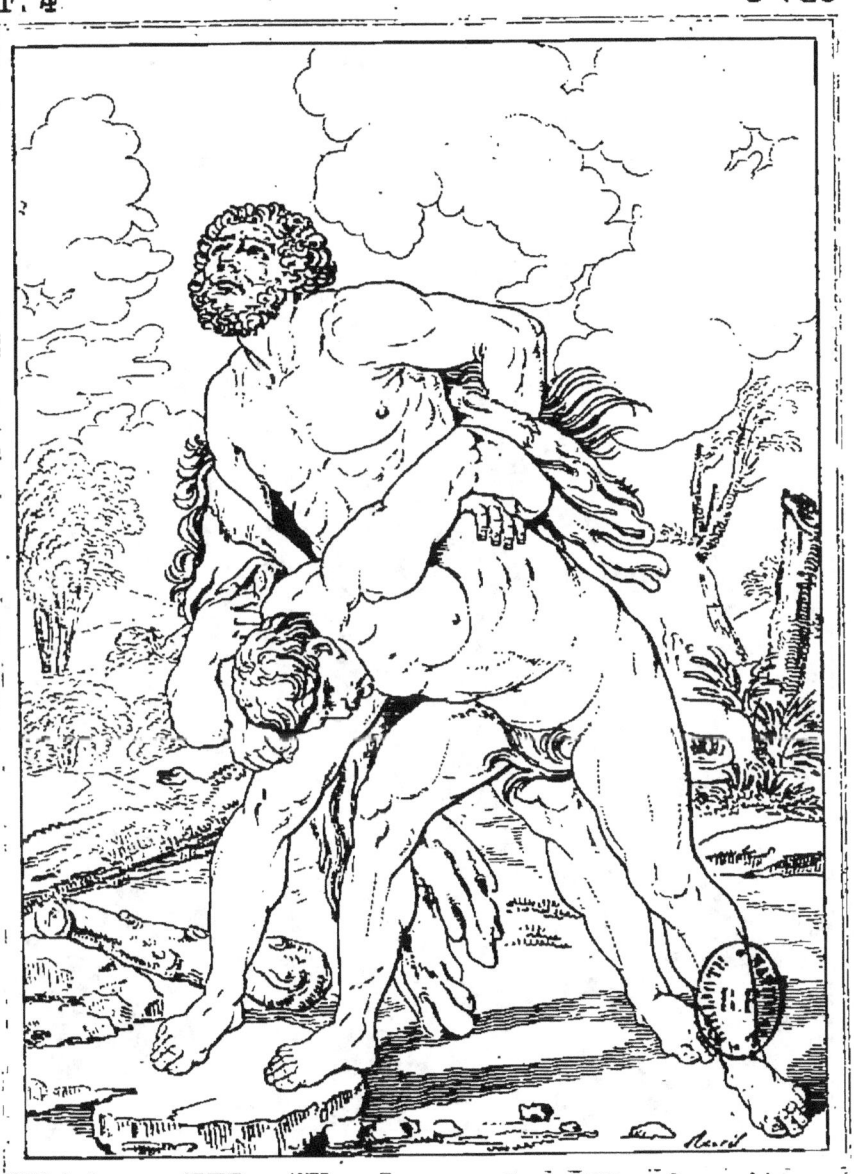

HERCULE ET ACHELOÜS.

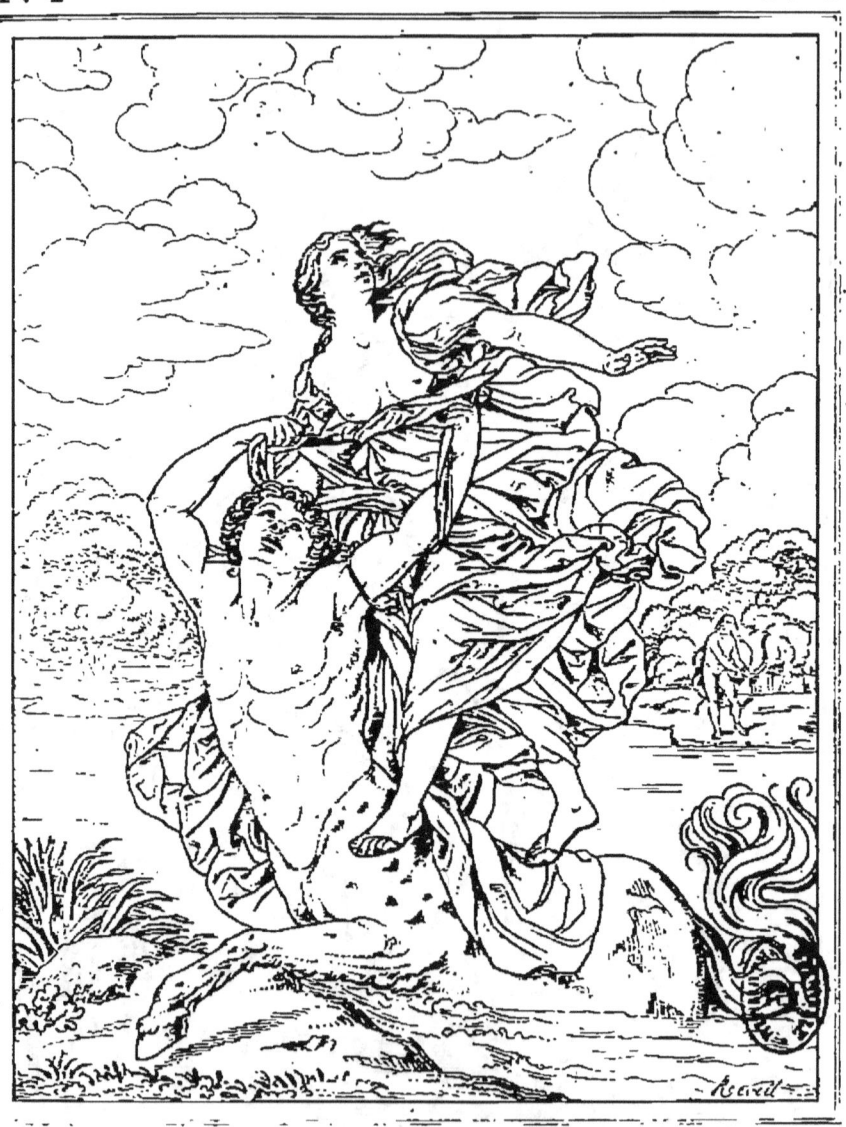

ENLEVEMENT DE DÉJANIRE.

RATTO DI DEIANIRA.

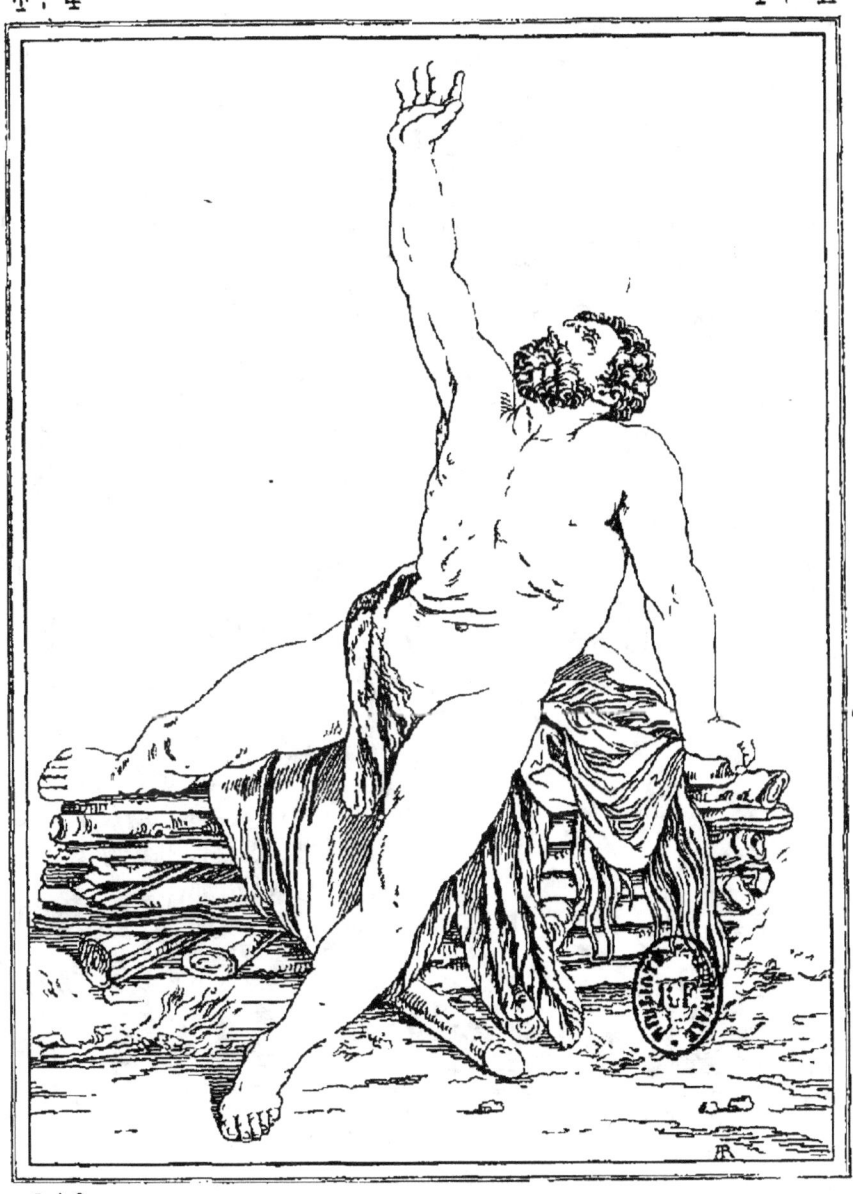

MORT D'HERCULE

MORTE D ERCOLE

MUERTE DE HERCULES

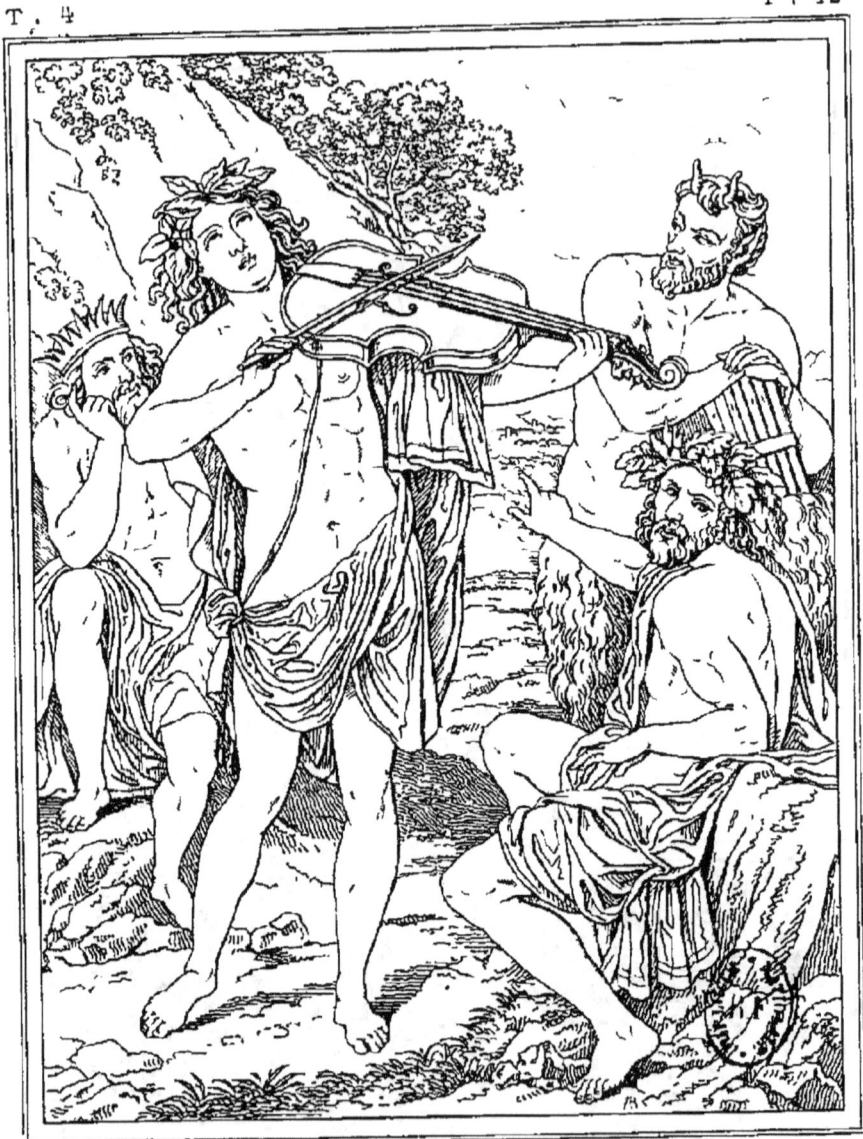

JUGEMENT DE MIDAS

GIUDIZIO DI MIDA

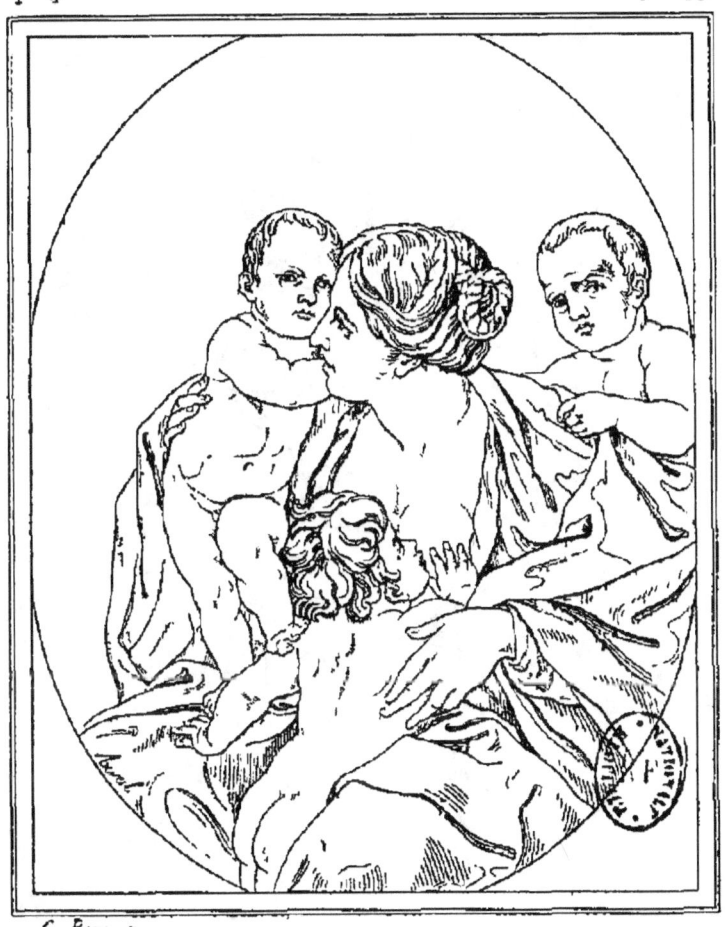

LA CHARITÉ

LA CARITA

T. 4 P. 44

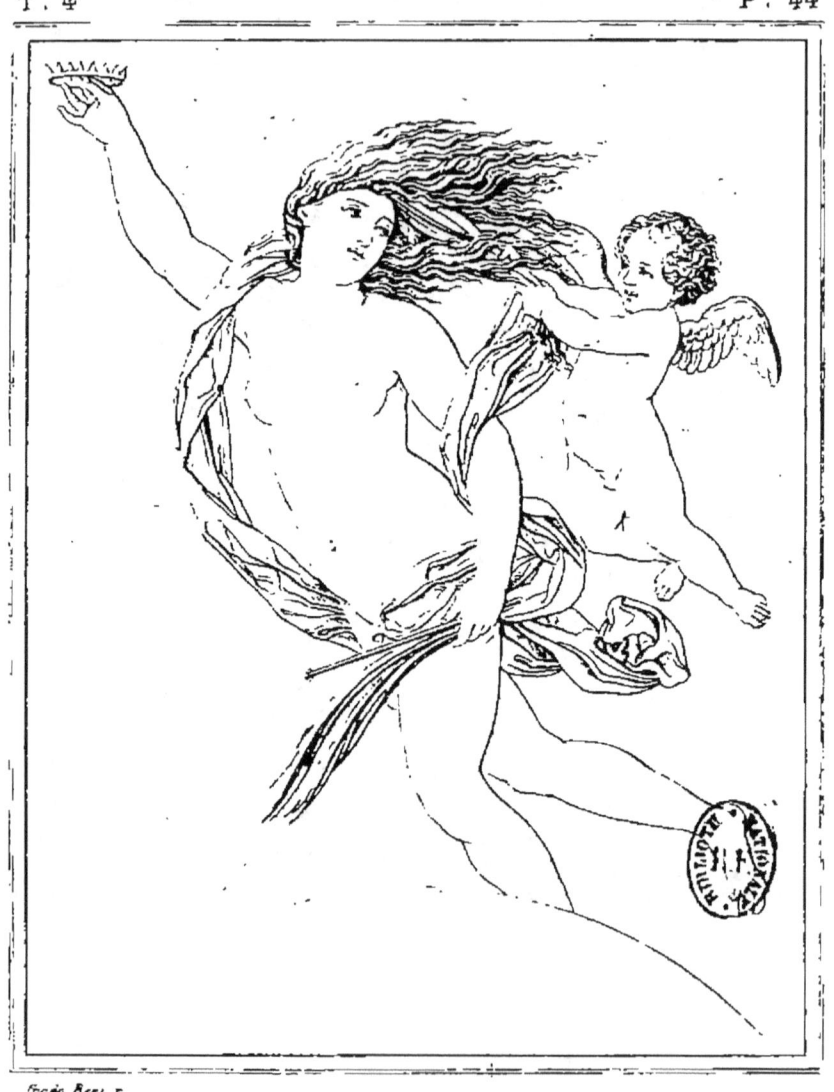

Guido Reni F.

LA FORTUNE

LA FORTUNA

Lám. 361 LA FORTUNA.

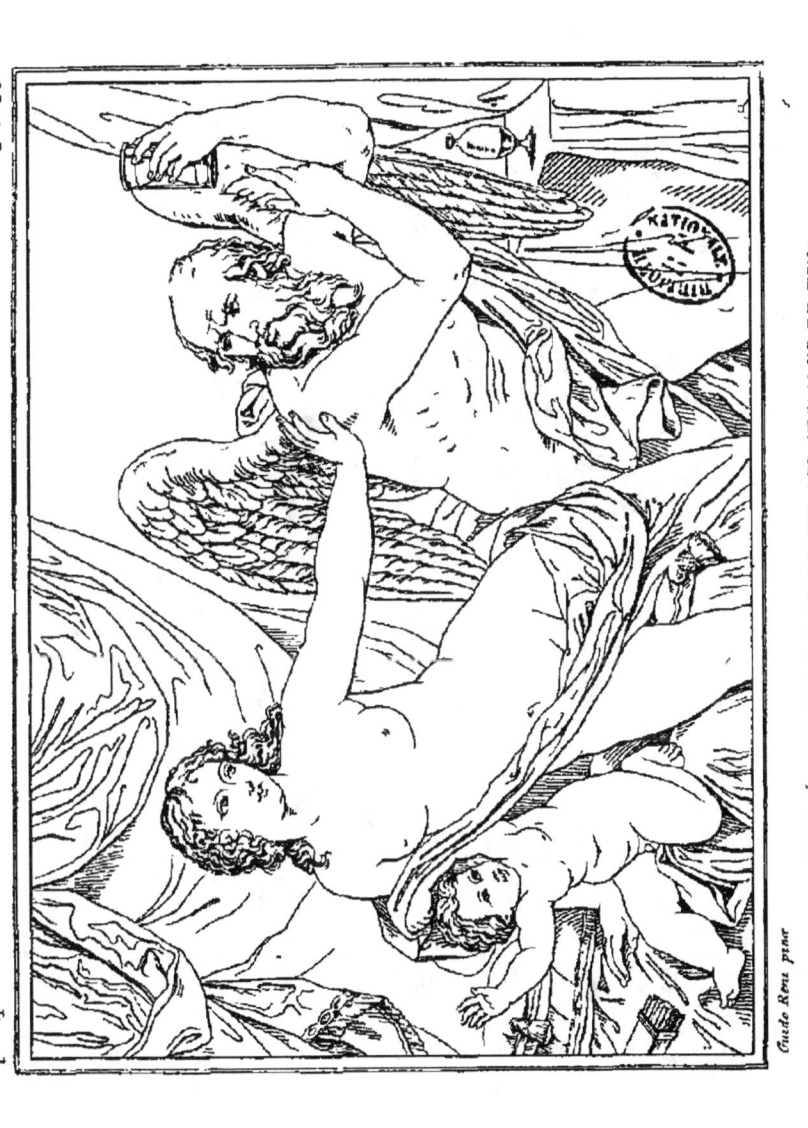

LA BEAUTÉ CHERCHANT A REPOUSSER LES ATTAQUES DU TEMS

LA BELLEZZA CHE CERCA DI RESPINGERE GLI ASSALTI DEL TEMPO

LA BELLEZA QUERIENDO RECHAZAR LOS ATAQUES DEL TIEMPO

LES COUSEUSES

LE CUCITRICI

UNAS MUCHACHAS COSIENDO.

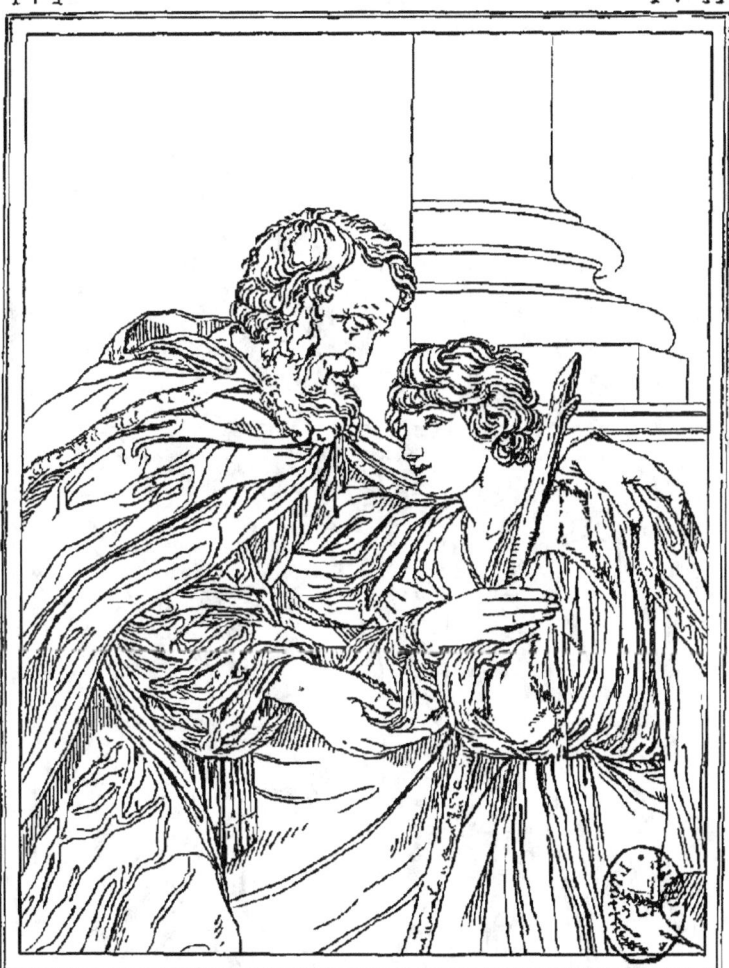

Spada pinx

RETOUR DE L ENFANT PRODIGUE

RITORNO DEL FIGLIUOL PRODIGO

VUELTA DEL HIJO PRODIGO

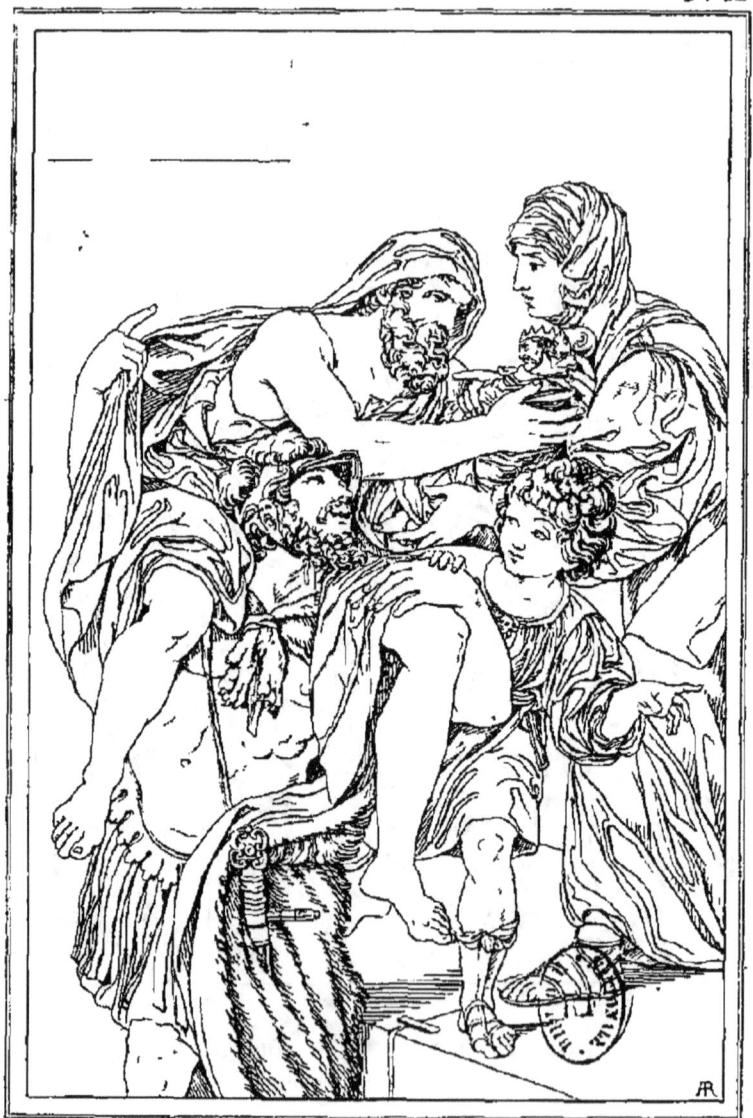

ENEE PORTANT ANCHISE

ENEA CHE SI RECA IN COLLO ANCHISE

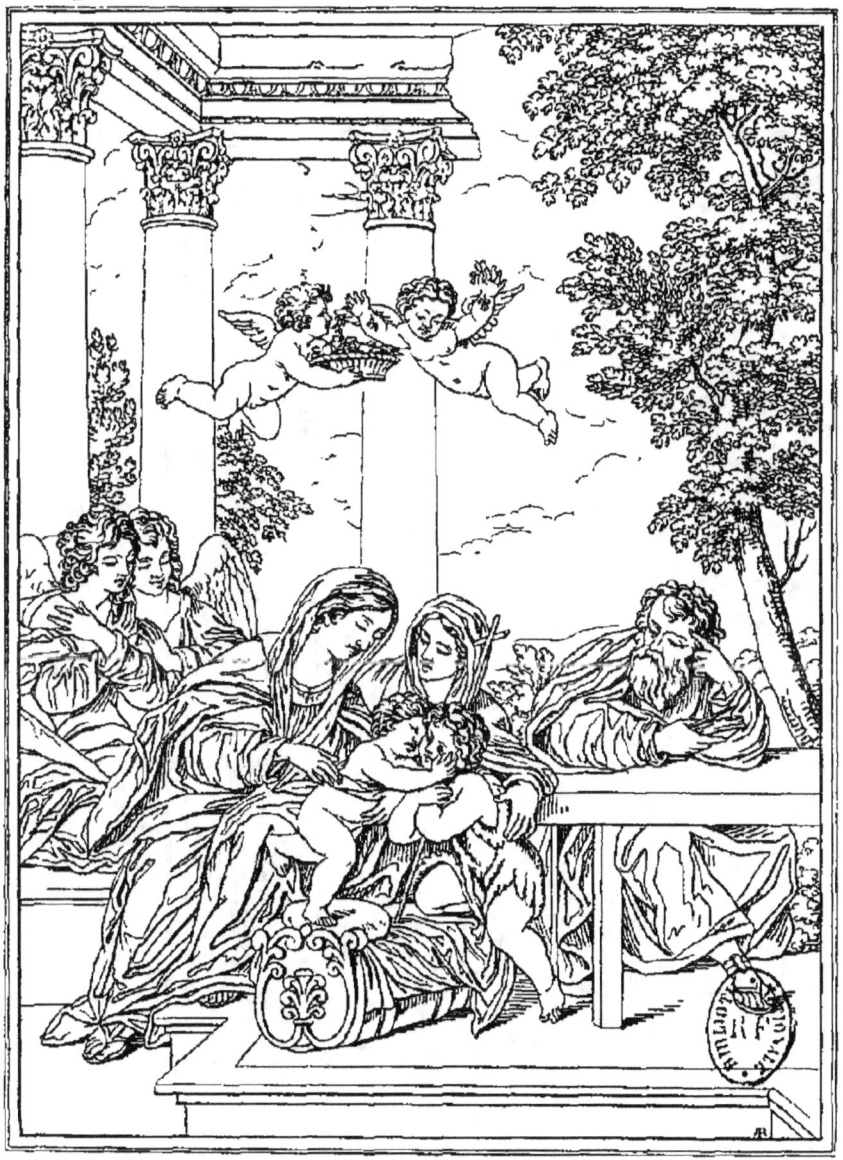

SAINTE FAMILLE

SACRA FAMIGLIA

LA SACRA FAMILIA.

L'ENFANT JÉSUS DORMANT SUR LA CROIX

IL BAMBIN GESU CHE DORME SULLA CROCE

IL NIÑO JESUS DURMIENDO SOBRE LA CRUZ

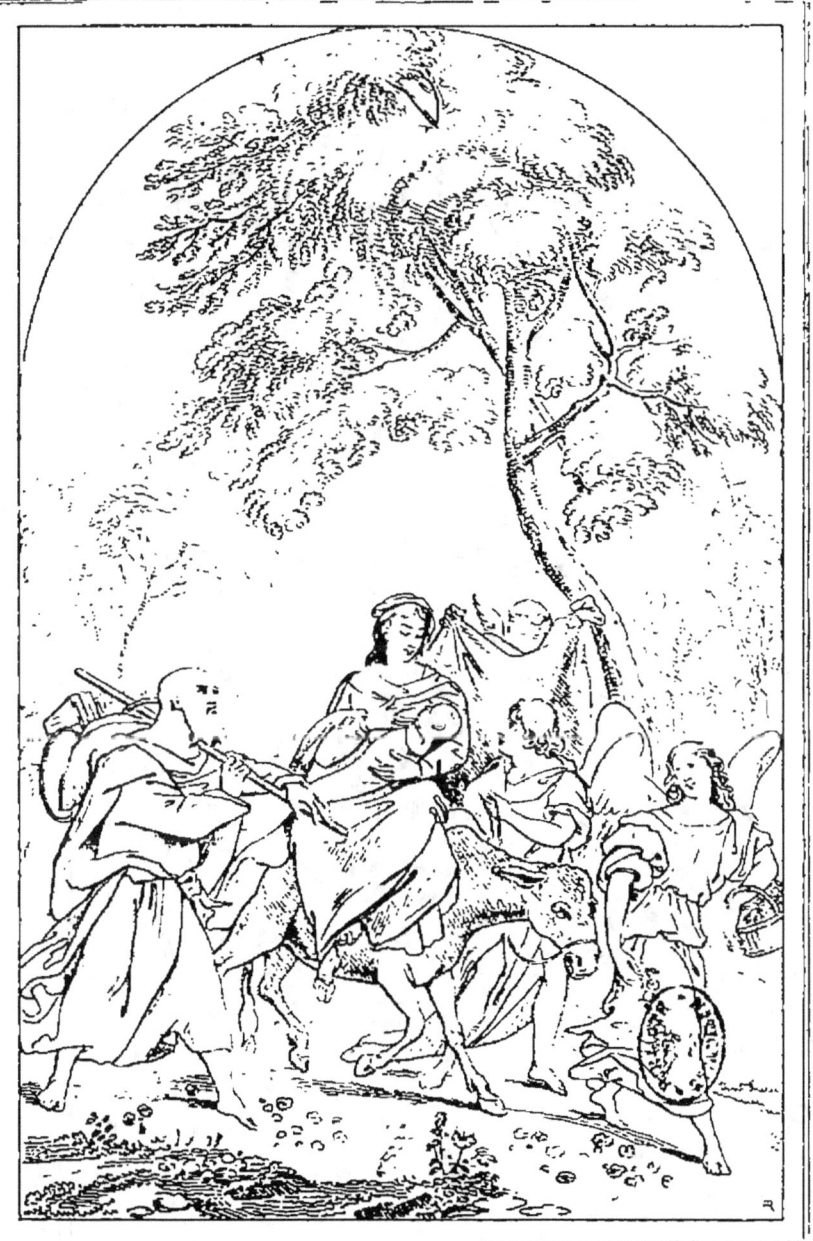

FUITE EN ÉGYPTE
FUGA IN EGITTO.

TOILETTE DE VÉNUS
TOILETTA DI VENERE

REPOS DE VÉNUS ET DE VULCAIN
RIPOSO DI VENERE E DI VULCANO

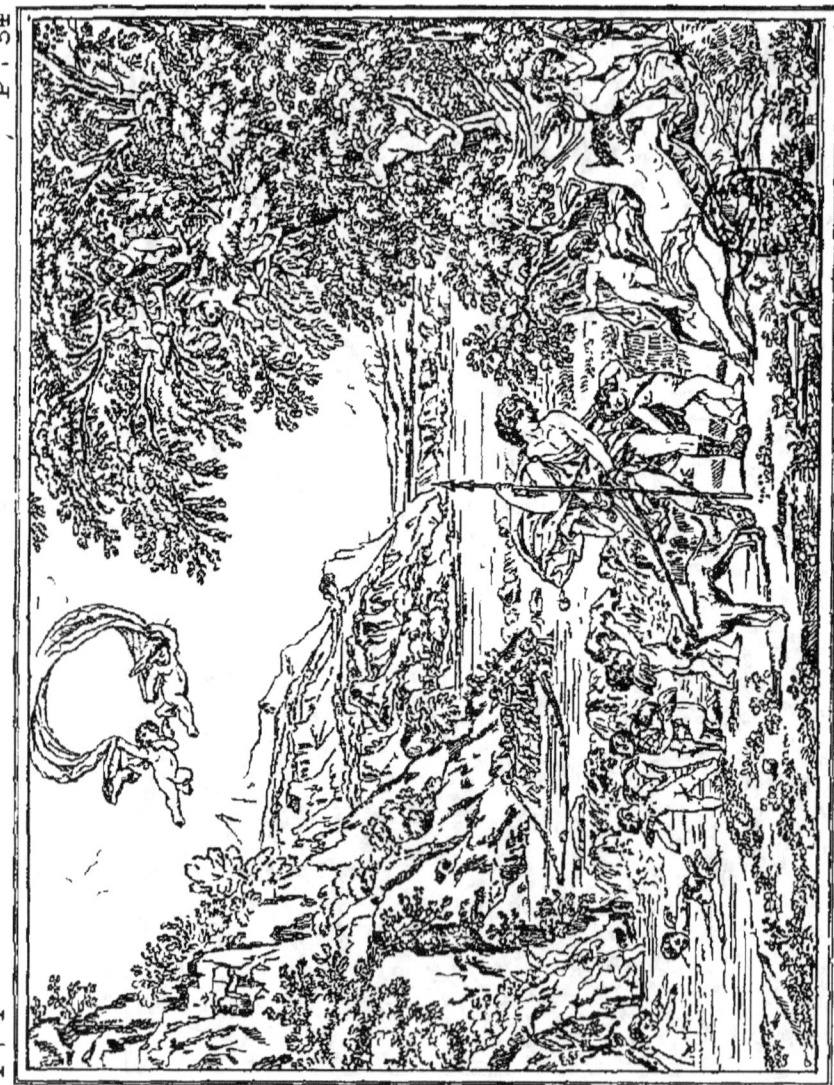

VENUS ET ADONIS
VÉNERE & ADONE

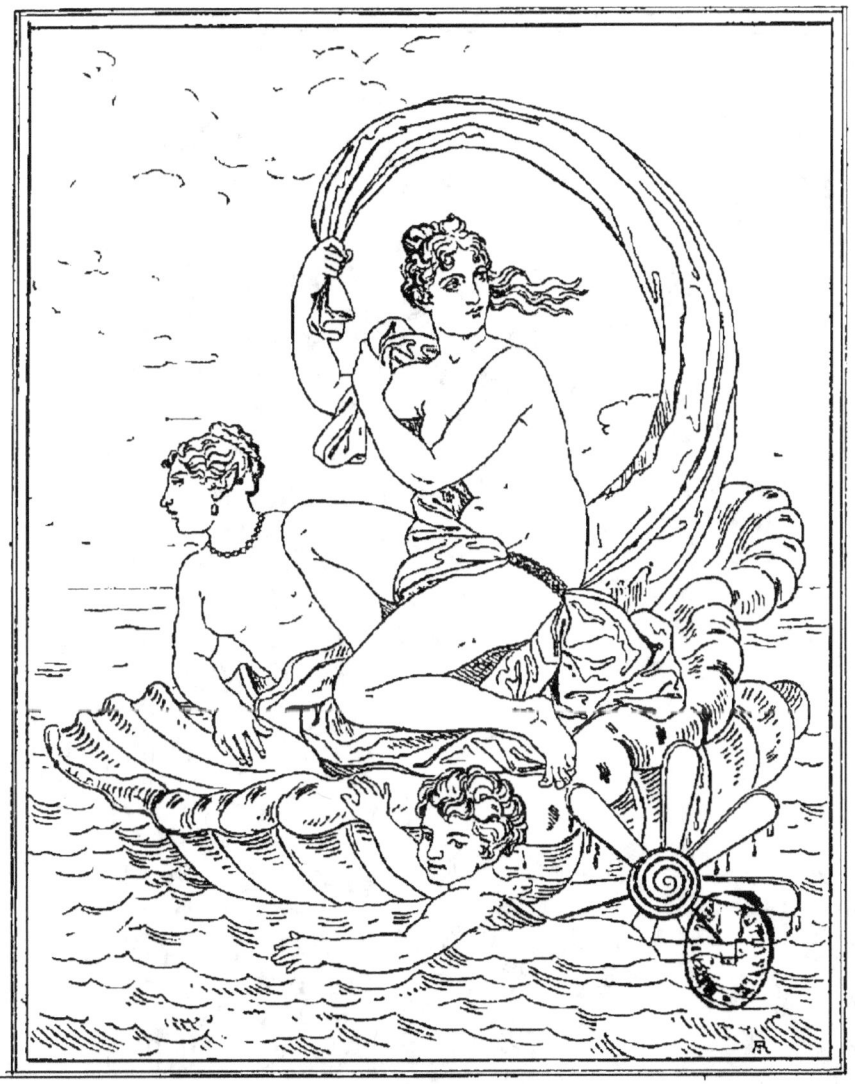

Albane pinx.

TRIOMPHE DE VÉNUS

TRIONFO DI VENERE

TRIUNFO DE VENUS,

VÉNUS ABORDANT A CYTHERE

VENERE A CITERA

VLA S ARRIBA A CITERA

Albane pinx

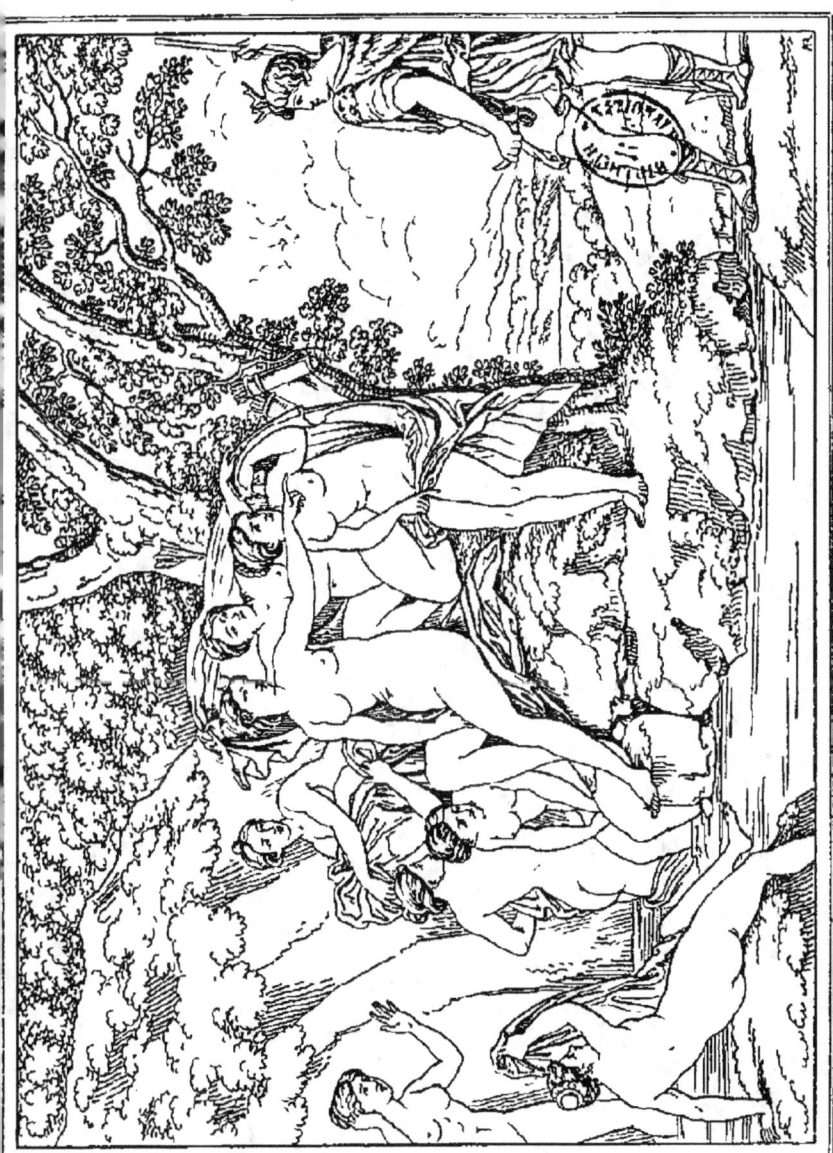

DIANE ET ACTÉON

SALMACIS ET HERMAPHRODITE

SALMACE ED ERMAFRODITO

SALMACIS Y HERMOFRODITA

Albane pinx

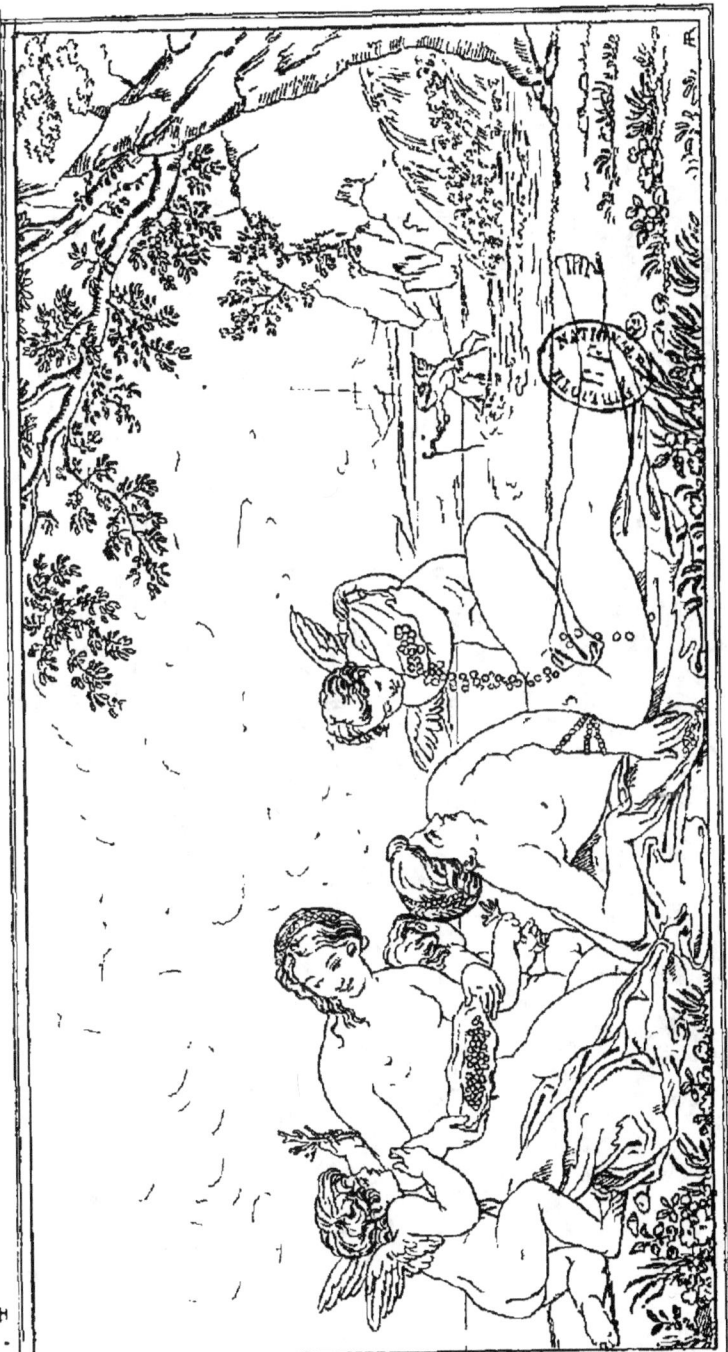

NÉRÉIDES
AFREIDI
UNAS NEREIDAS

DANSE D'AMOURS

DANZA DI AMOR:
DANZA DE CUPIDILLOS.

LES AMOURS DESARMES
GLI AMORI DISARMATI

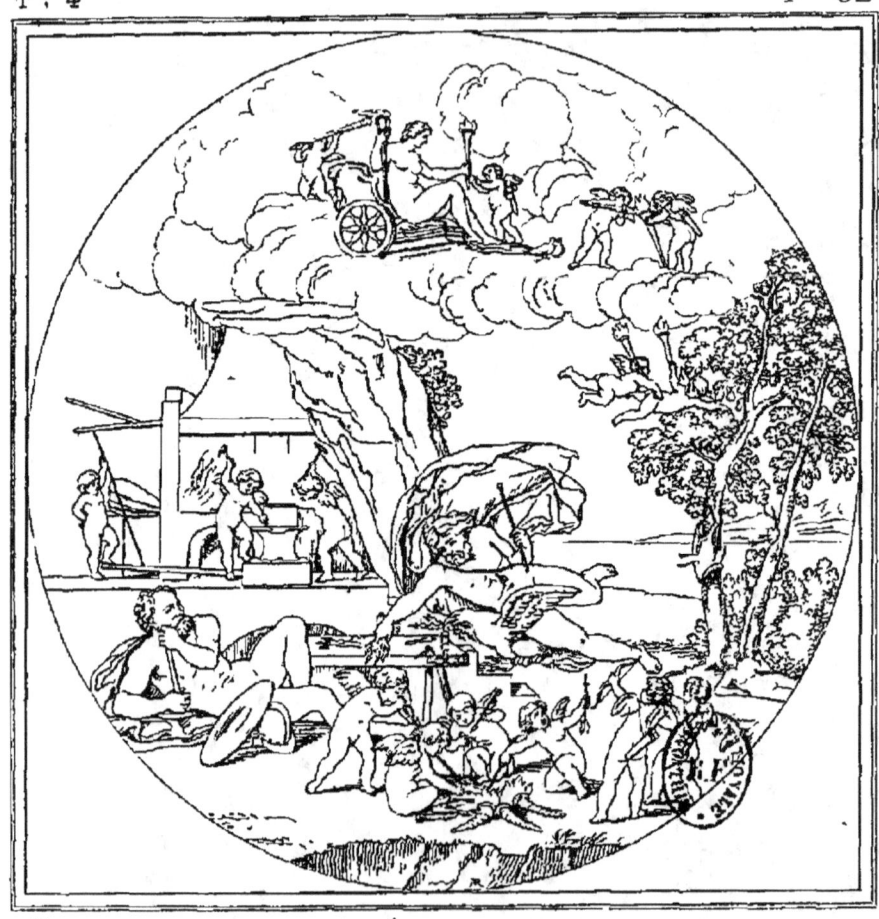

Albane pinx

LE FEU

IL FUOCO

EL FUEGO

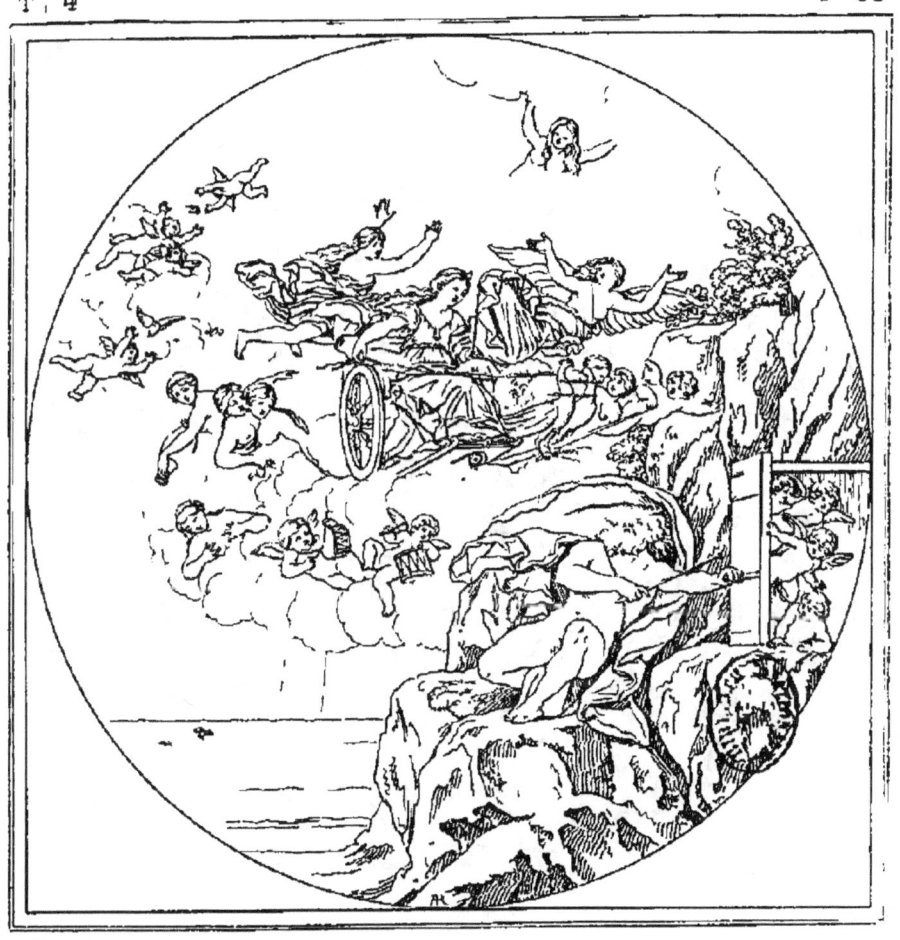

L AIR

L'ARIA

EL AIRE

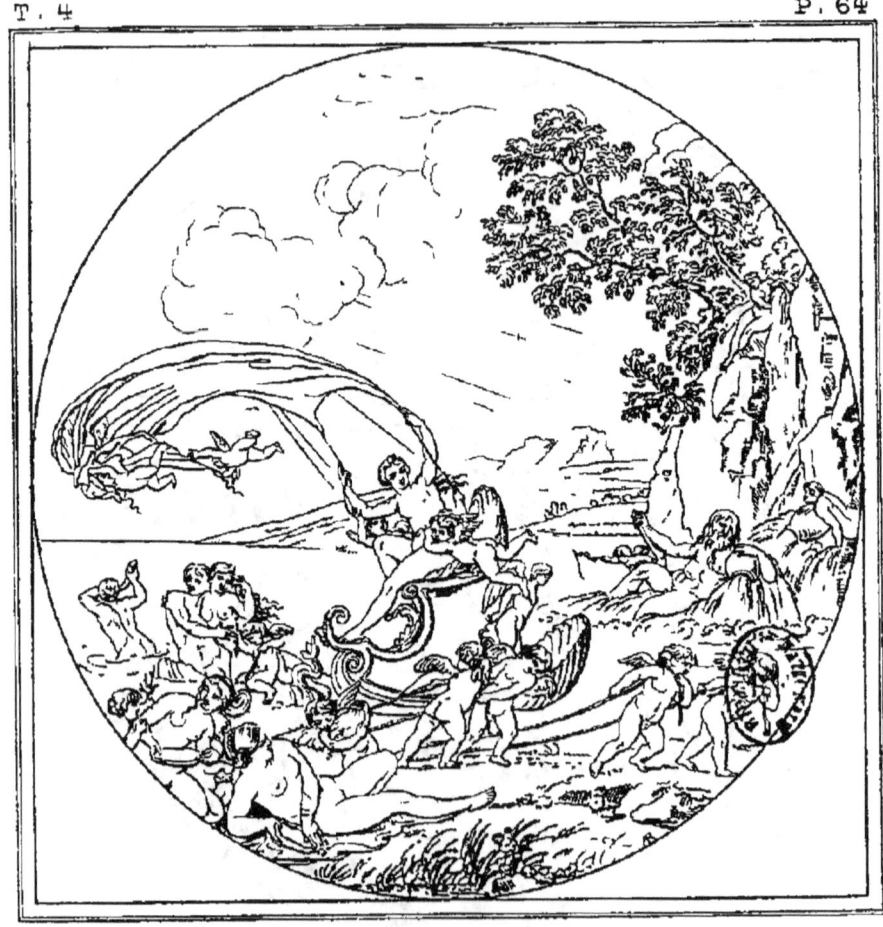

Albane pinx.

L'EAU

L'ACQUA

EL AGUA

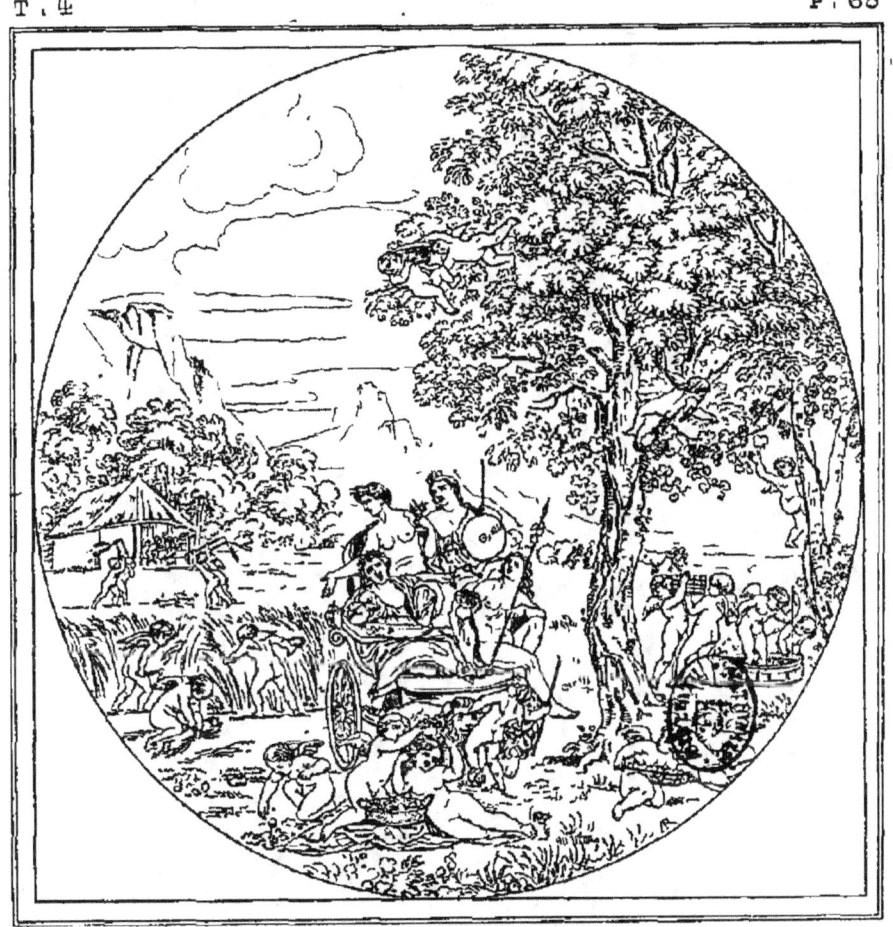

LA TERRE
LA TERRA
LA TIERRA.

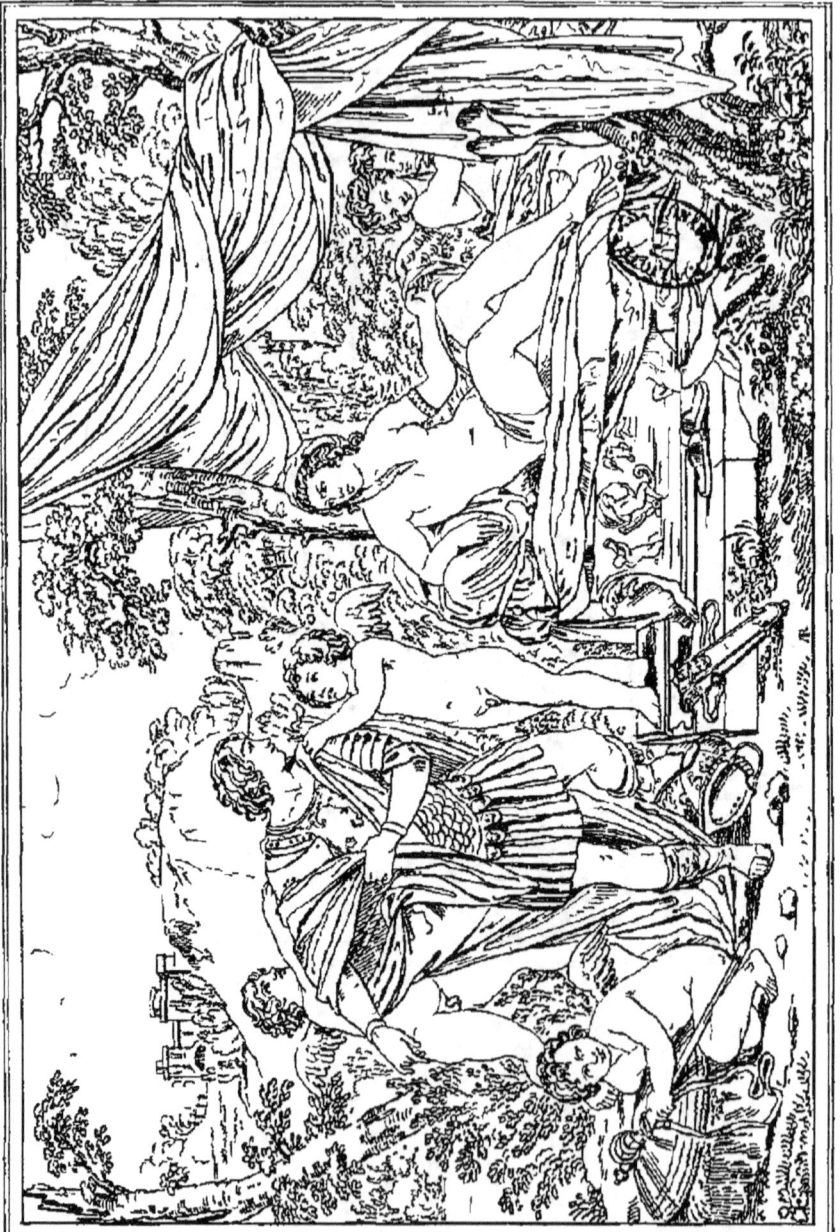

MARS ET VENUS.
MARTE Y VENERE.
MARTE Y VENUS.

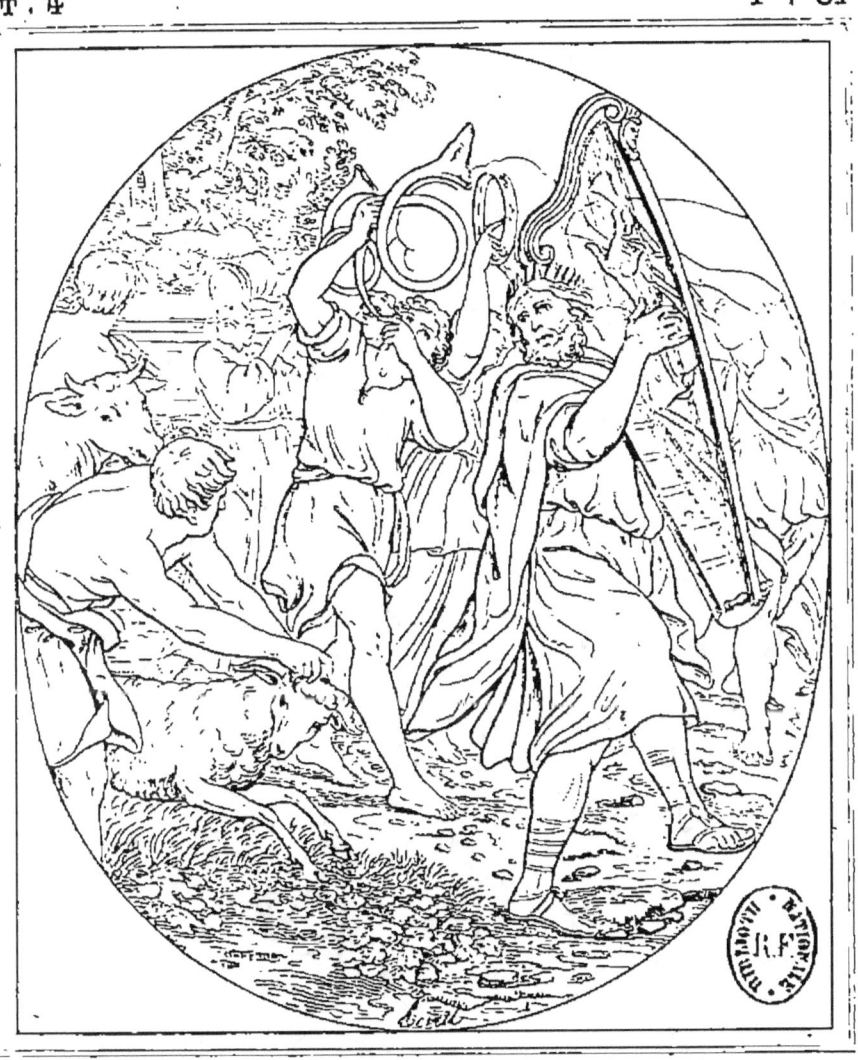

DAVID DEVANT L'ARCHE.

DAVIDDE DAVANTI ALL'ARCA.

T. 4 P. 68

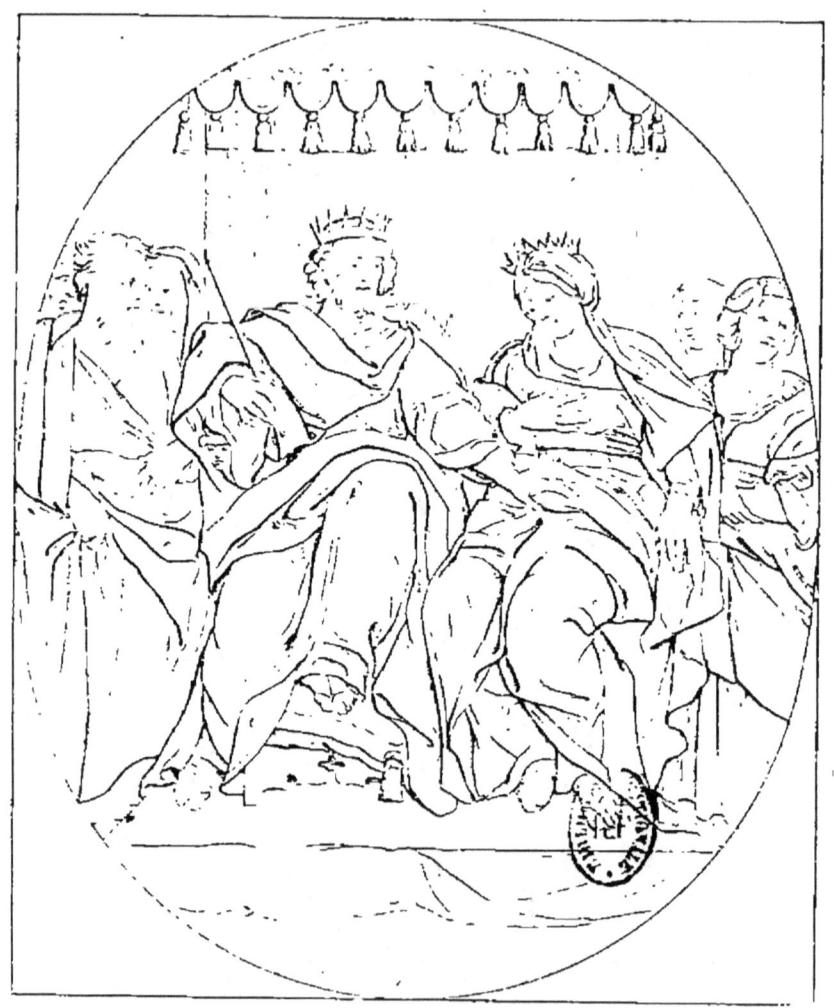

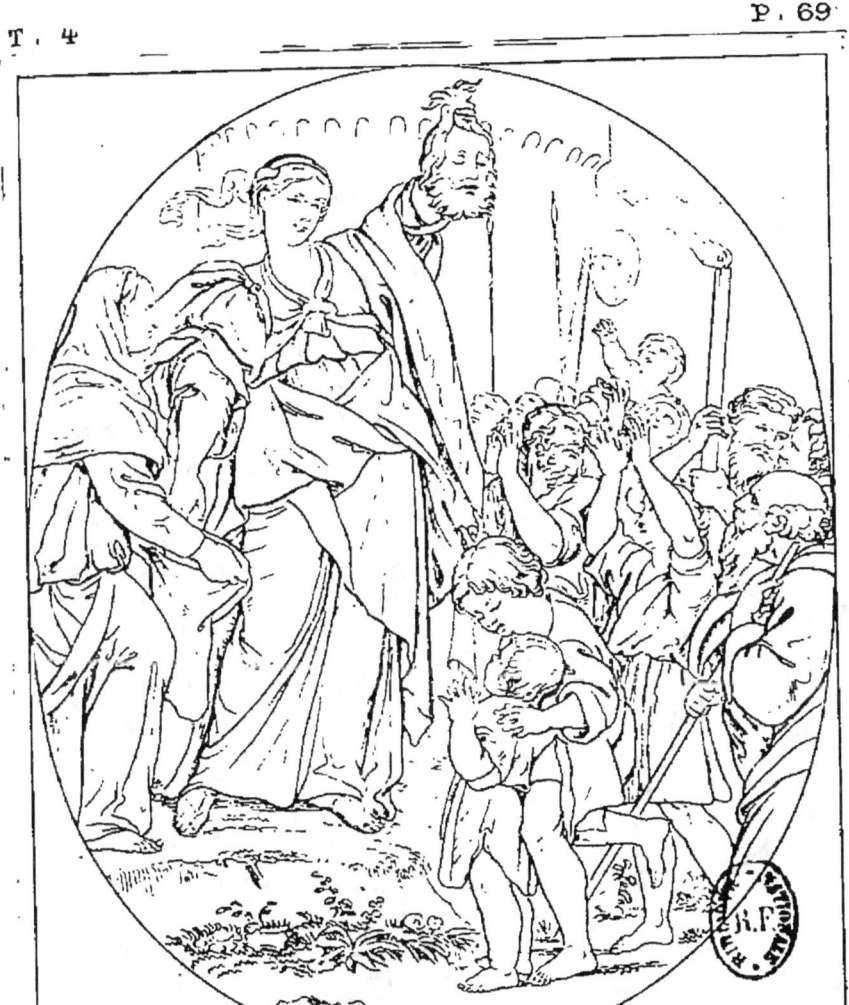

JUDITH.

JIUDITTA.

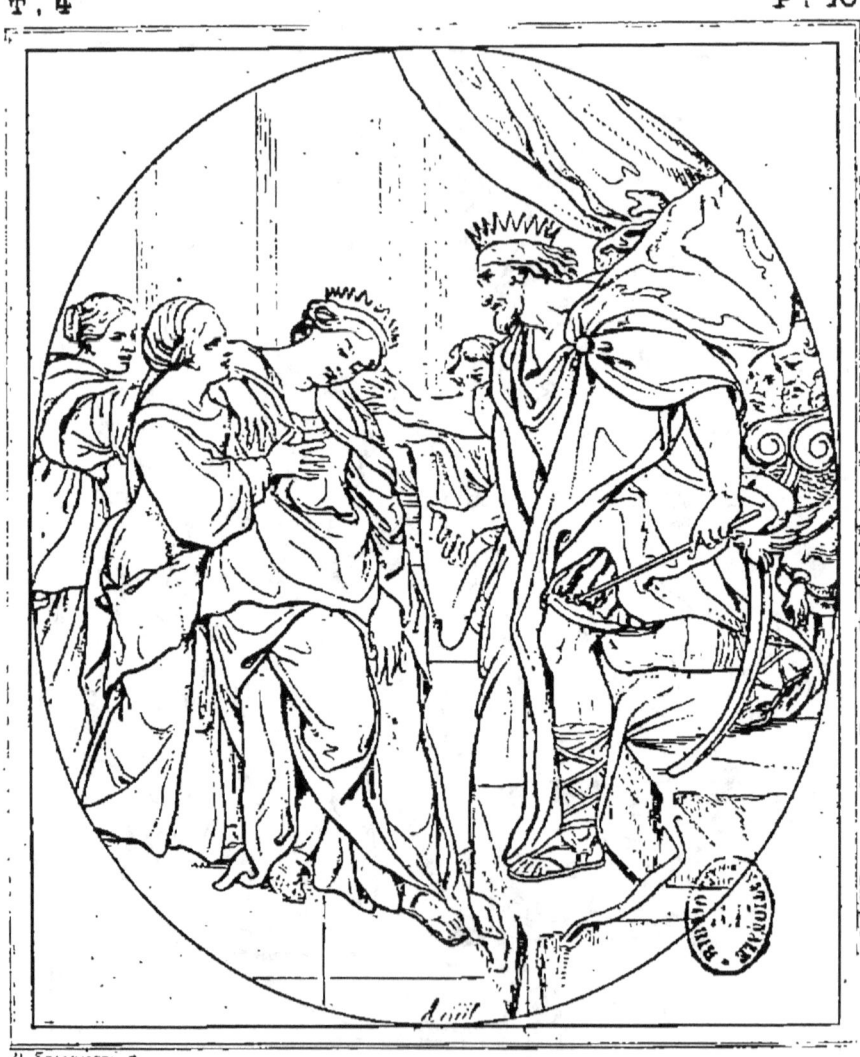

ESTHER ET ASSUERUS.

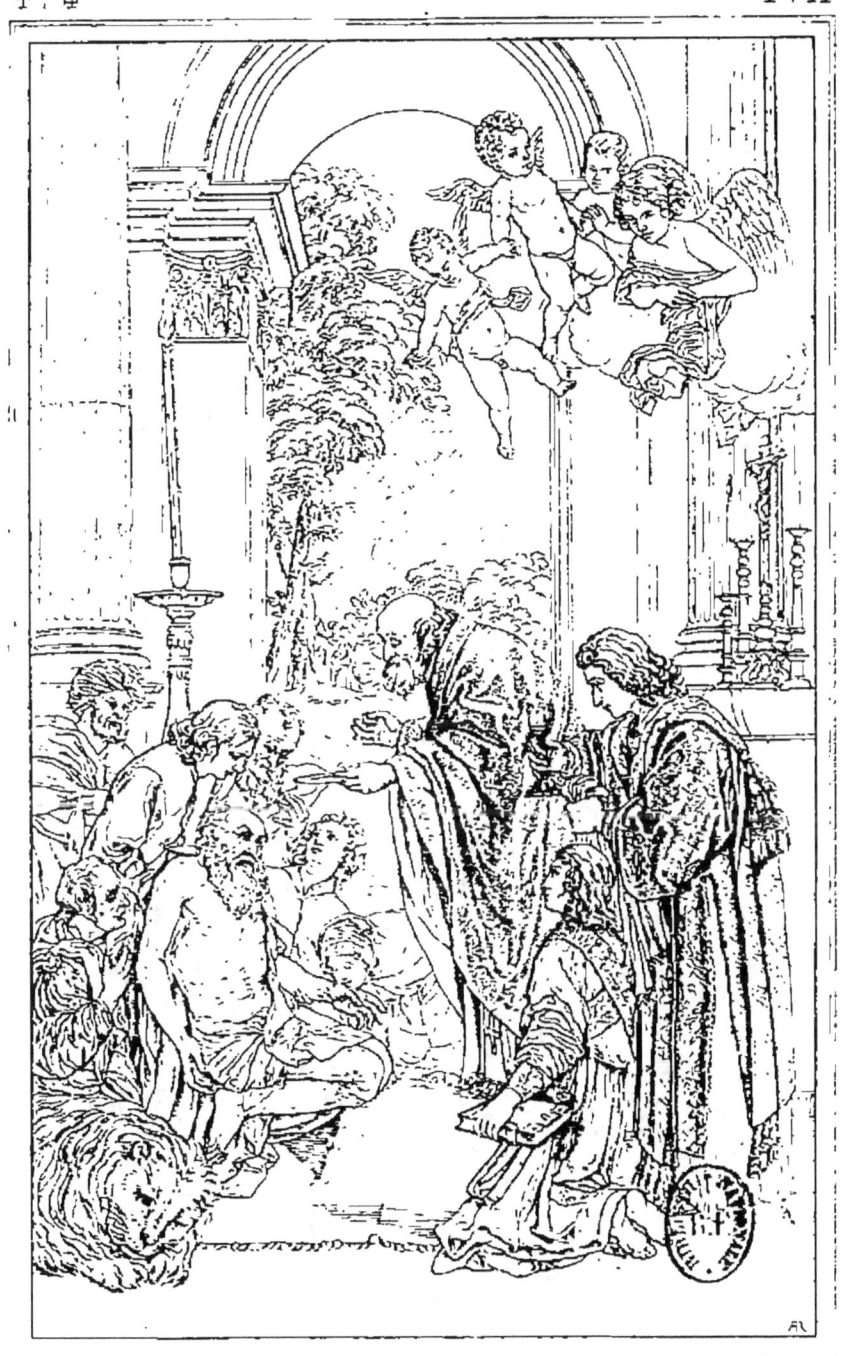

St JÉRÔME MOURANT REÇOIT LA COMMUNION
S. GIROLAMO MORIBONDO RICEVE LA COMUNIONE

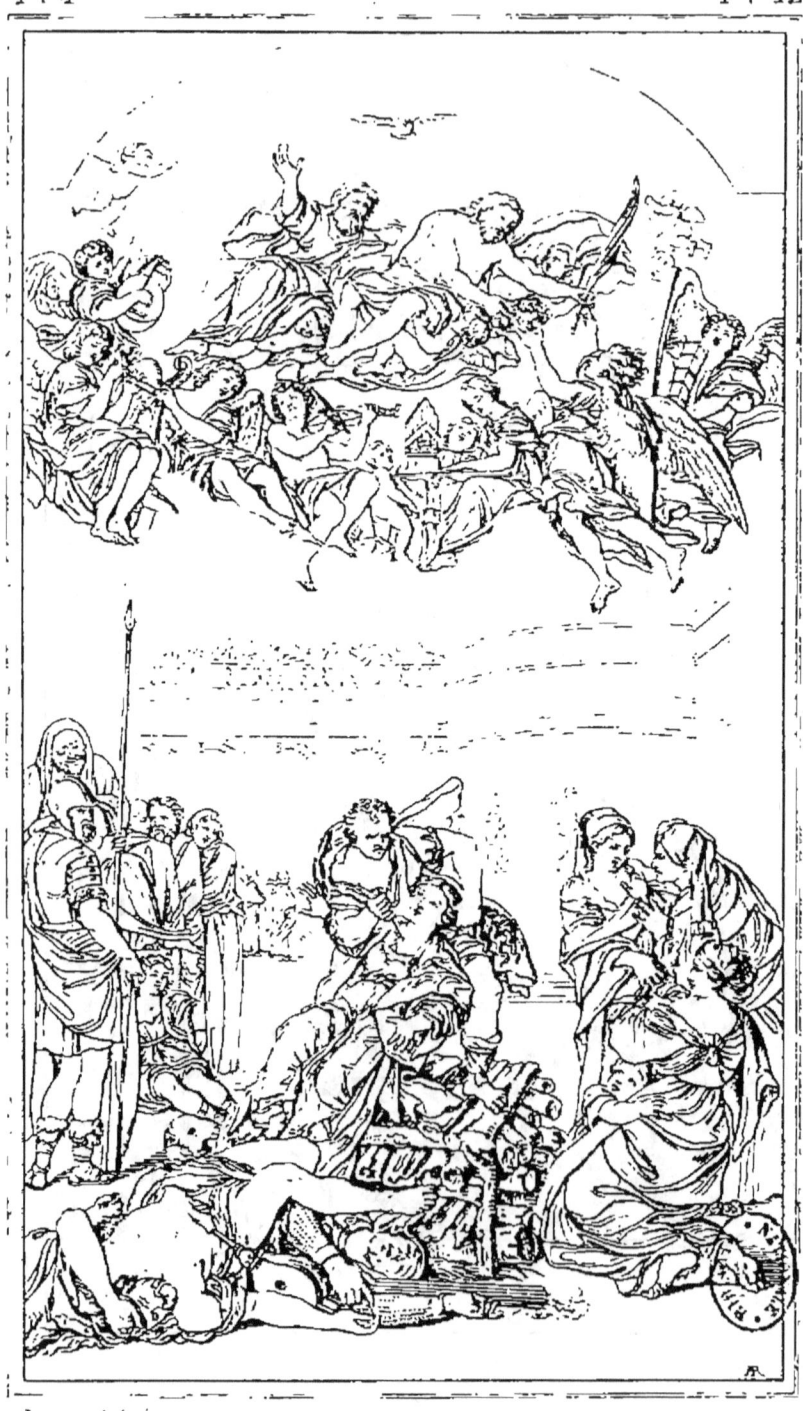

MARTYRE DE S.TE AGNÈS

Ste CÉCILE

Sta CECILIA

STA CECILIA

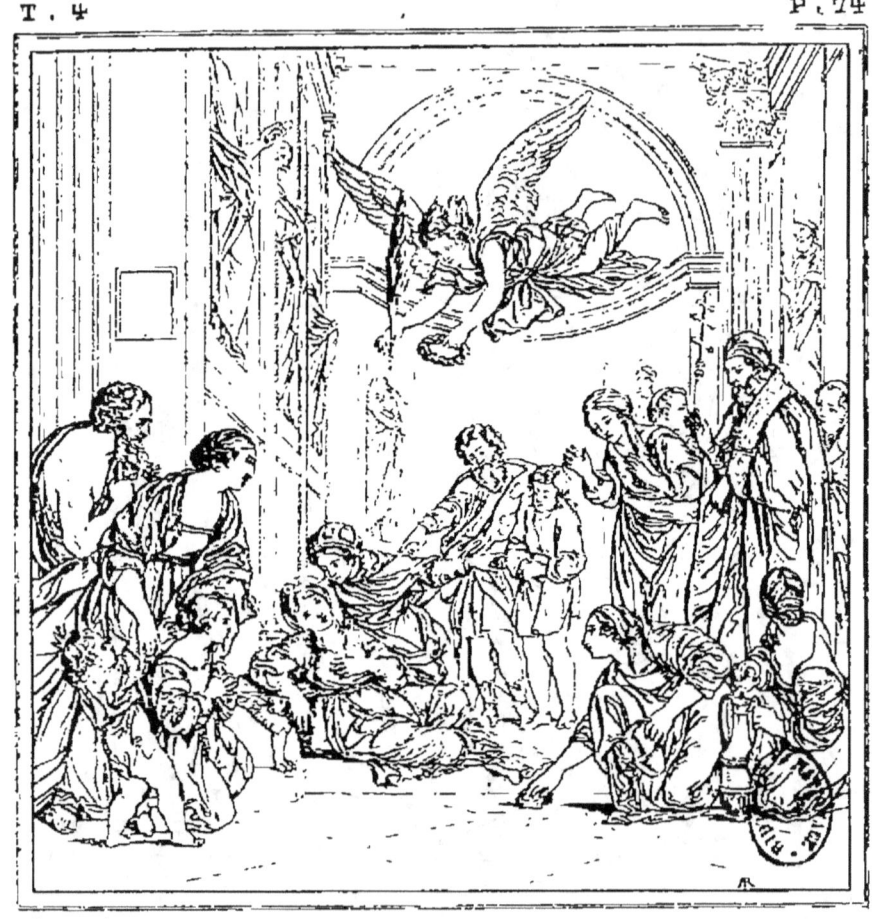

MORT DE STE CÉCILE.
MORTE DI STA CECILIA
MUERTE DE STA CECILIA

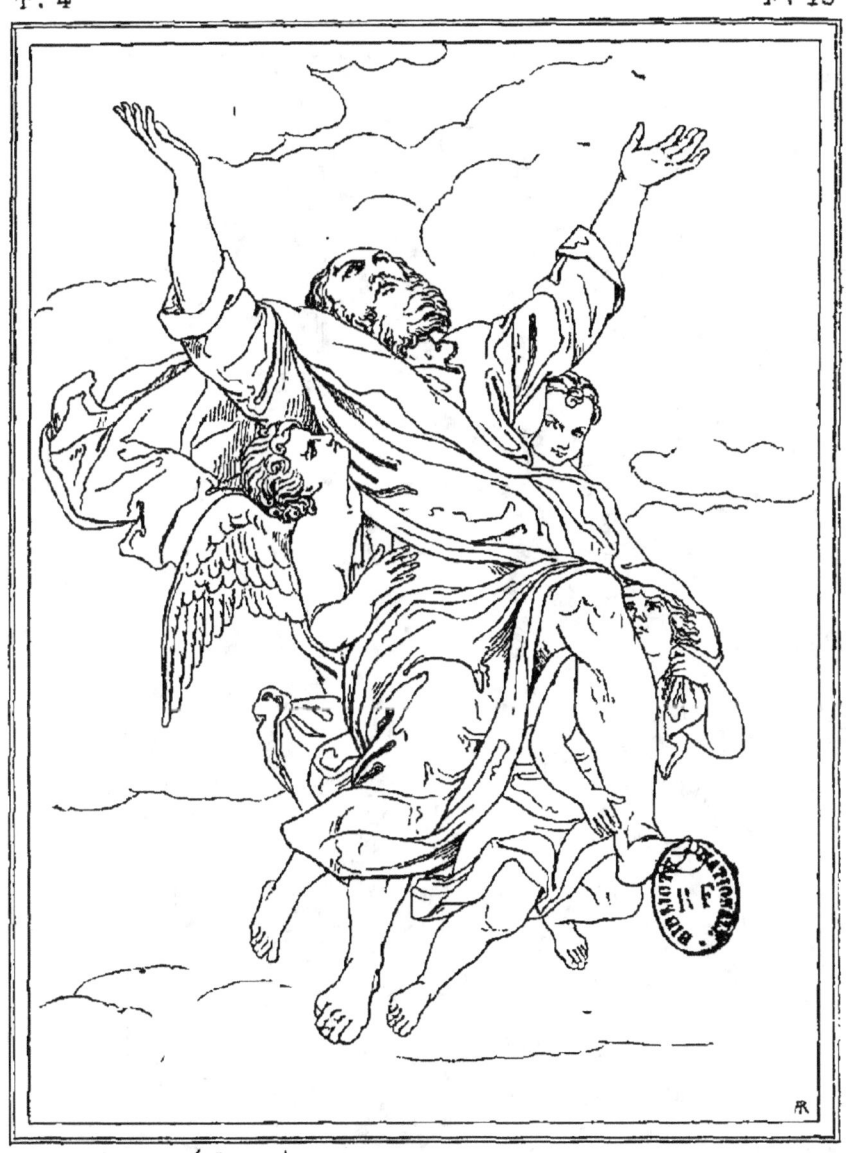

Dominique Zampieri pinx (Le Dominiquin)

RAVISSEMENT DE St PAUL

RAPIMENTO DI SAN PAOLO

HERCULE ET OMPHALE
ERCOLE E ONFALE

DIANE ET SES NYMPHES.

MORT DE CLÉOPÂTRE.

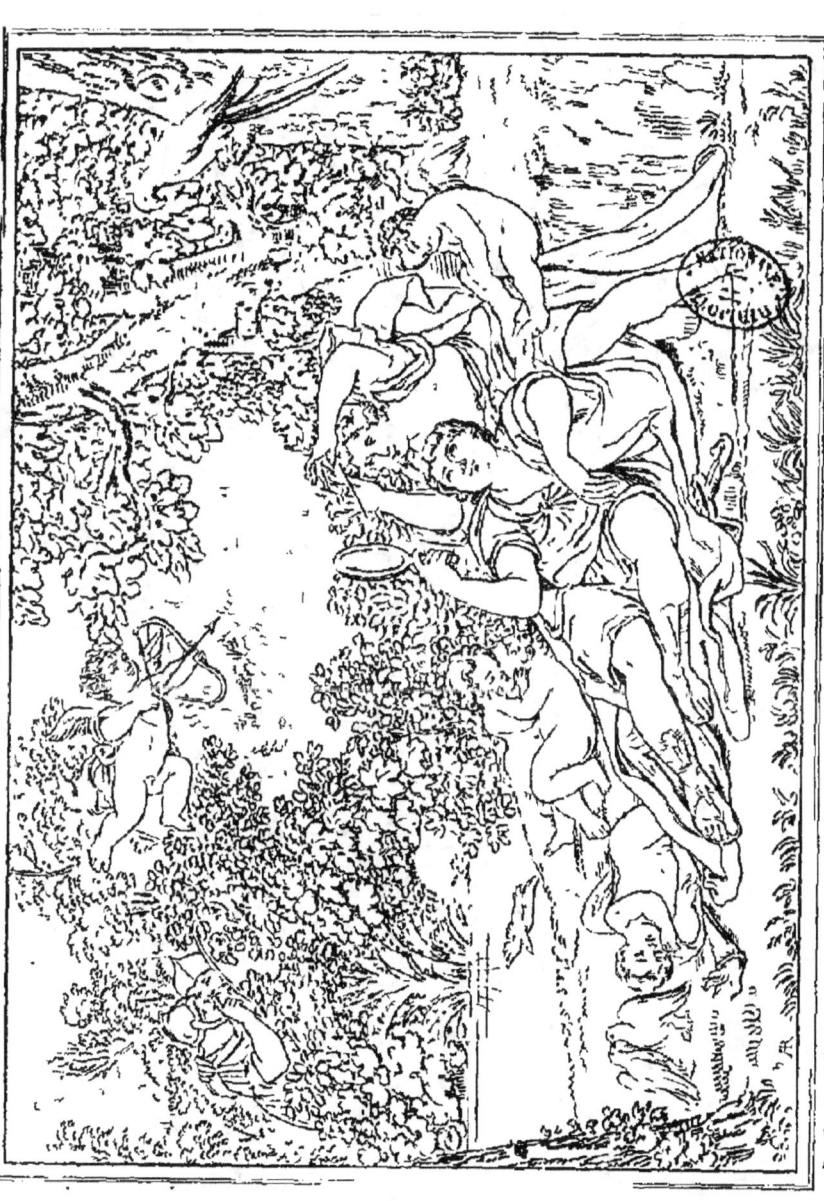

RENAUD ET ARMIDE

RINALDO E ARMIDA

REINA DO ARMIDA

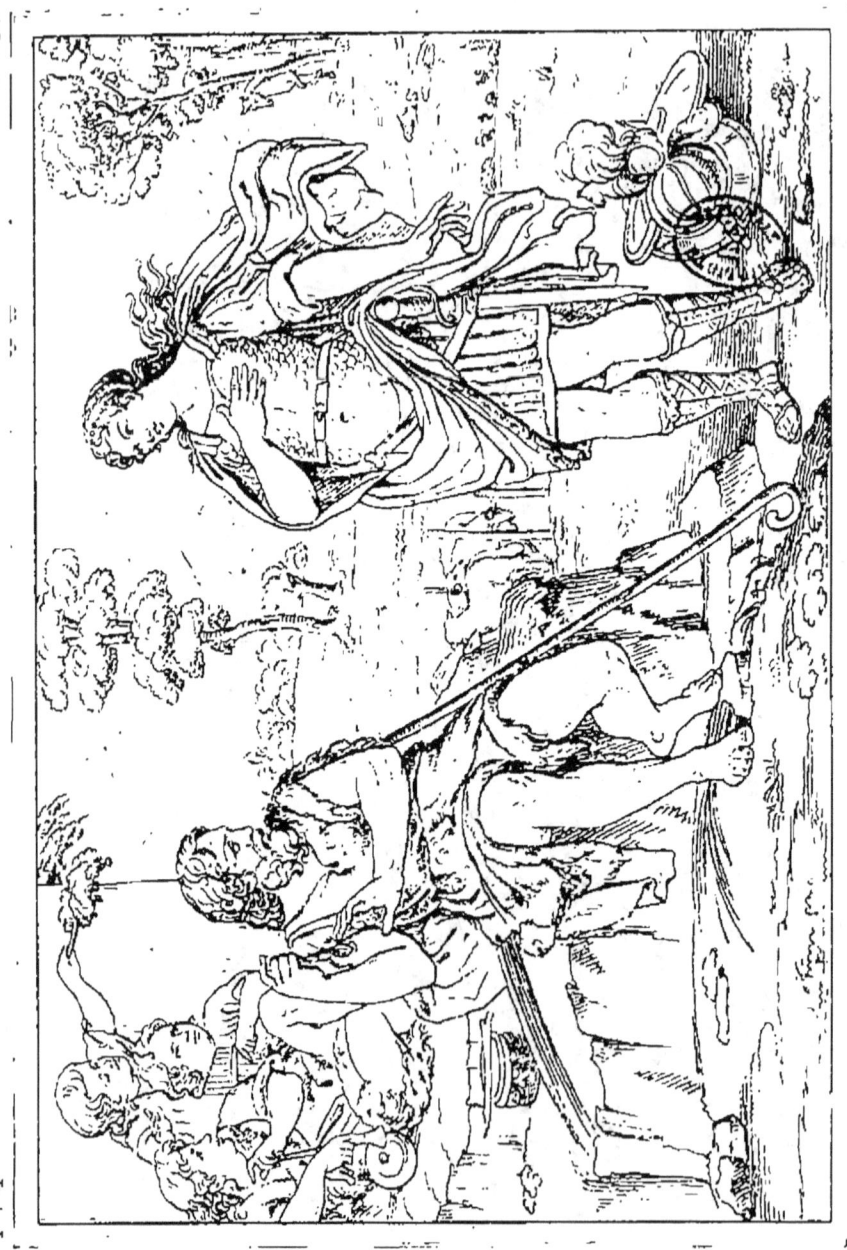

HERMINIE ET LES BERGERS

ERMINIA I PASTORI

ABRAHAM RENVOYANT AGAR

ABRAMO CHE SCACCIA AGAR

ABRAHAM RESPIDIENDO A AGAR

CHRIST AU TOMBEAU

CRISTO AL SEPOLCRO

J CRISTO EN EL SEPULCRO

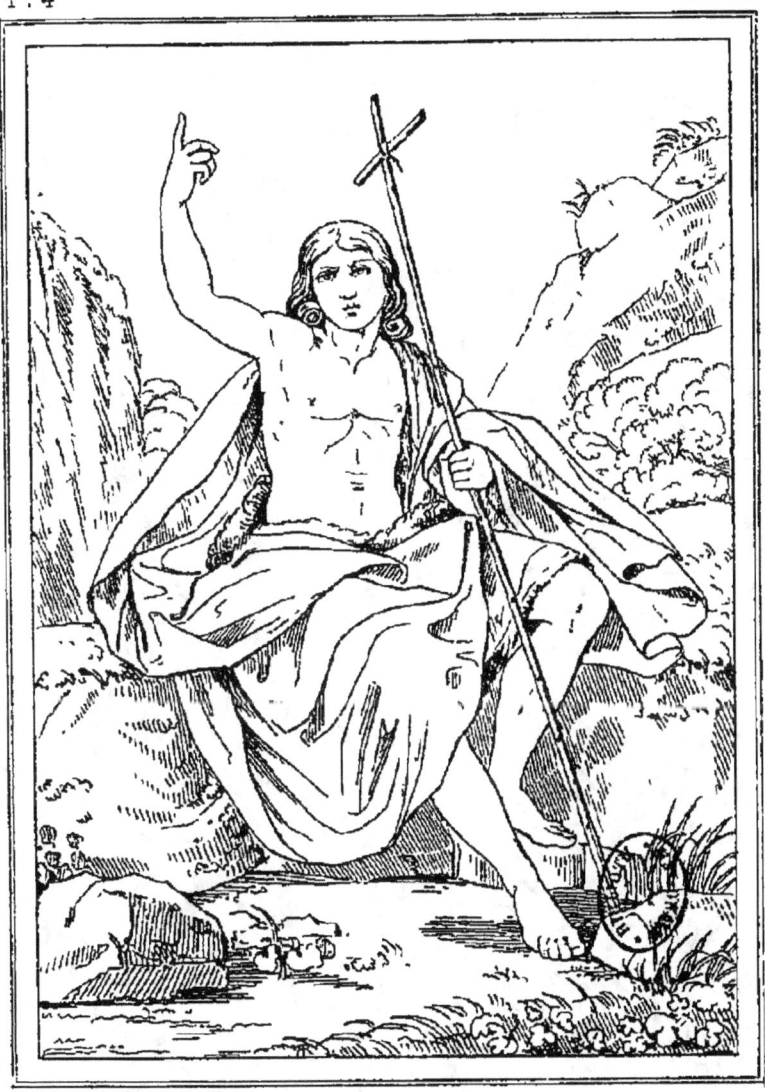

ST JEAN BAPTISTE

SAN GIOVAN BATTISTA.

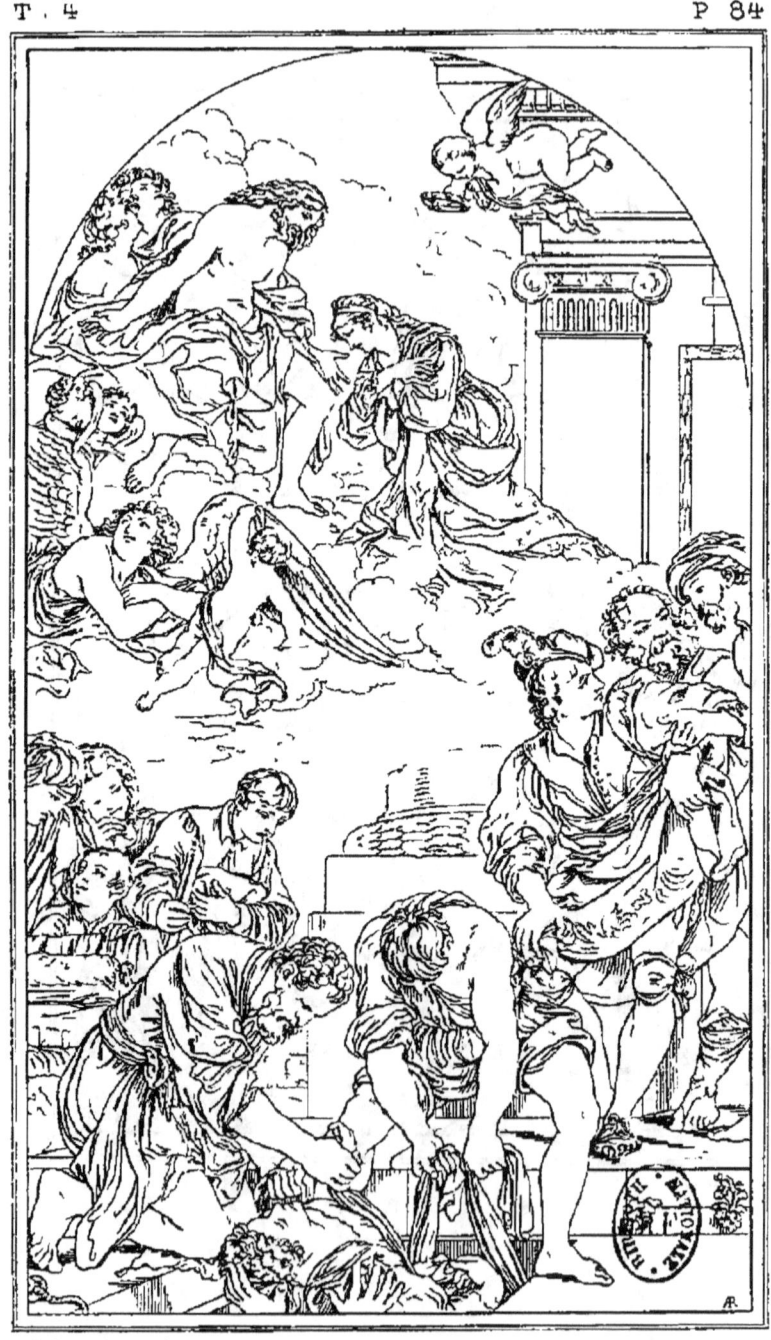

Sᵗᵉ PETRONILLE
SANTA PETRONILLA

VENUS TROUVANT LE CORPS D'ADONIS

VENERE RITROVA IL CORPO DI ADONE

VENUS ENCONTRANDO EL CUERPO DE ADONIS

APOLLON ET MARSYAS.
APOLLO E MARSIA.

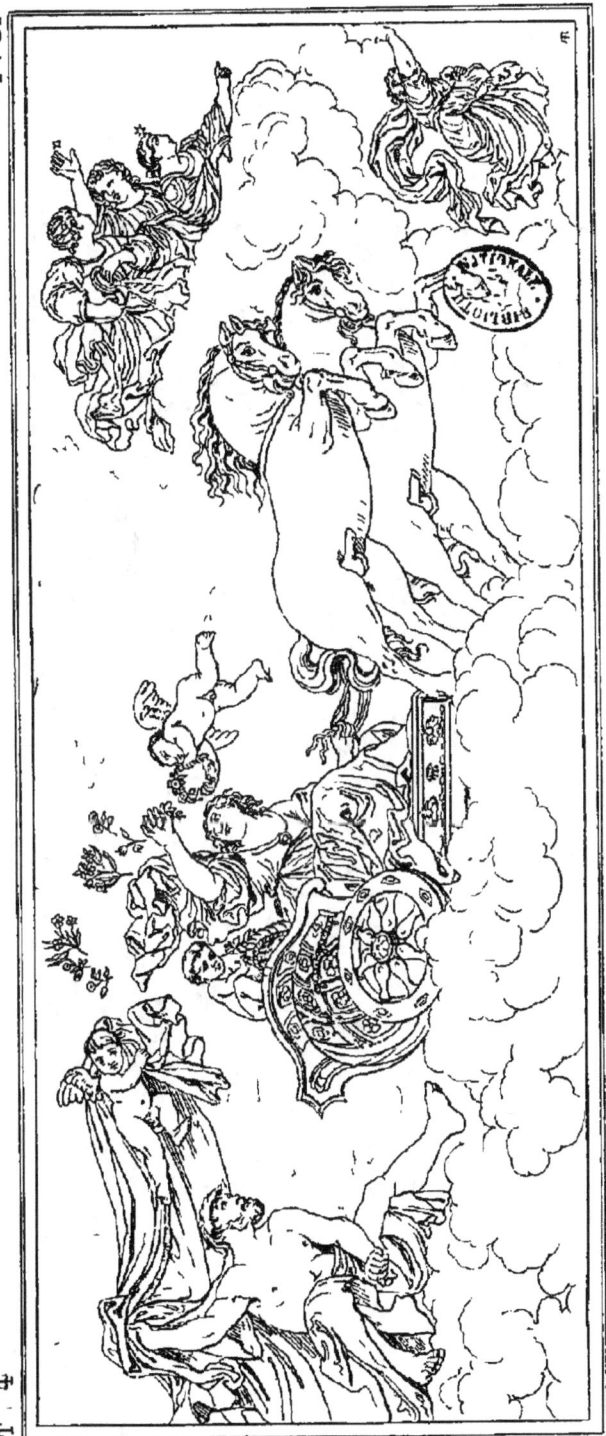

L'AURORE

L AURORA

LA AURORA

TARQUIN ET LUCRECE
TARQUINIO E LUCREZIA
TARQUINO Y LUCRECIA

LUCRÈCE

LUCREZIA
LVCRECIA

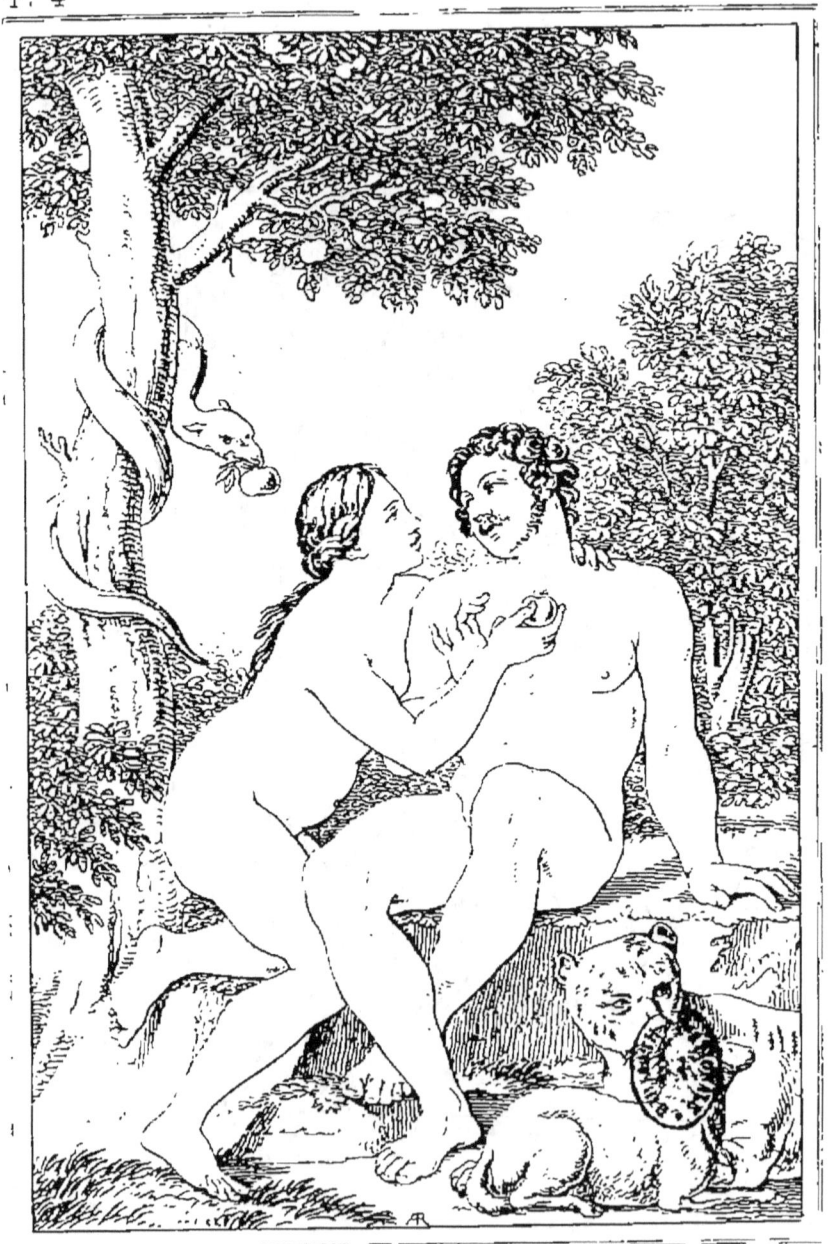

ADAM ET EVE.

ADAMO ED EVA

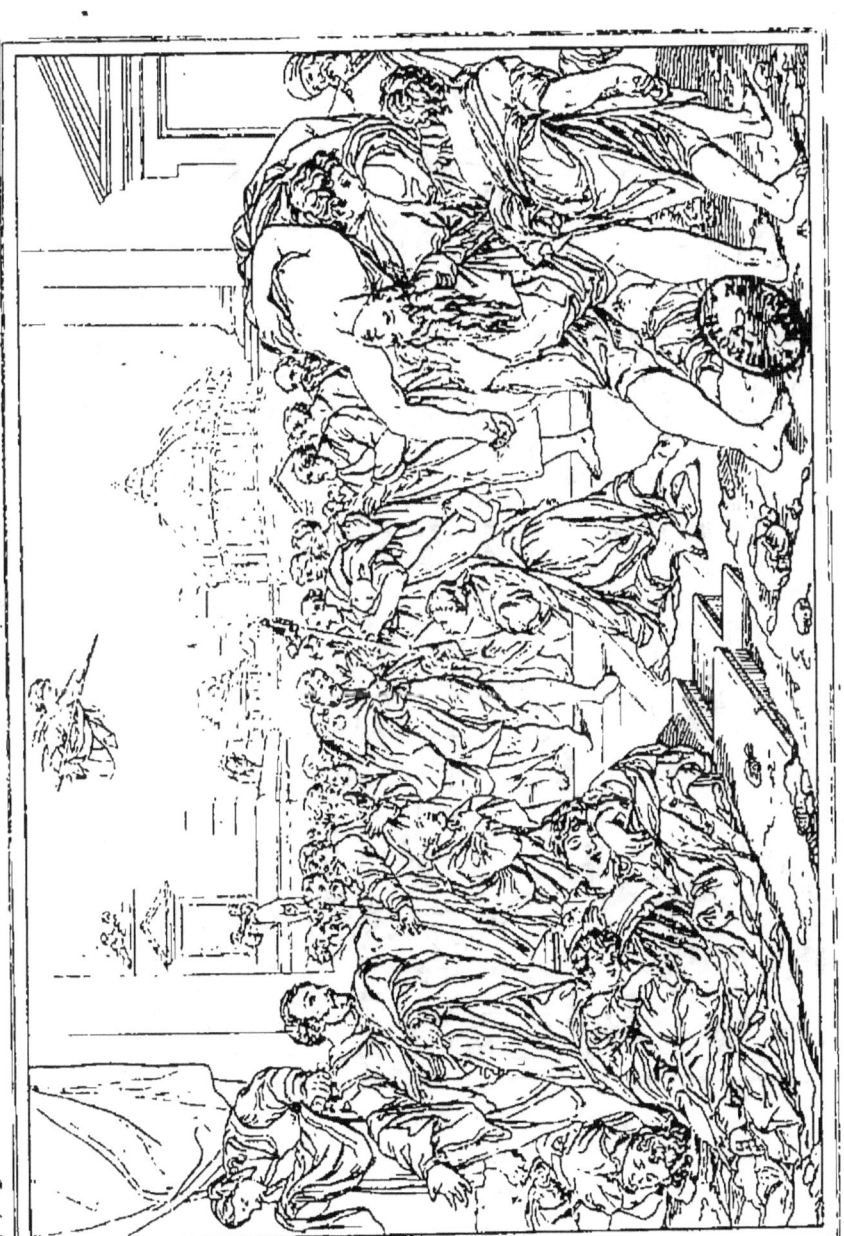

LA PESTE.

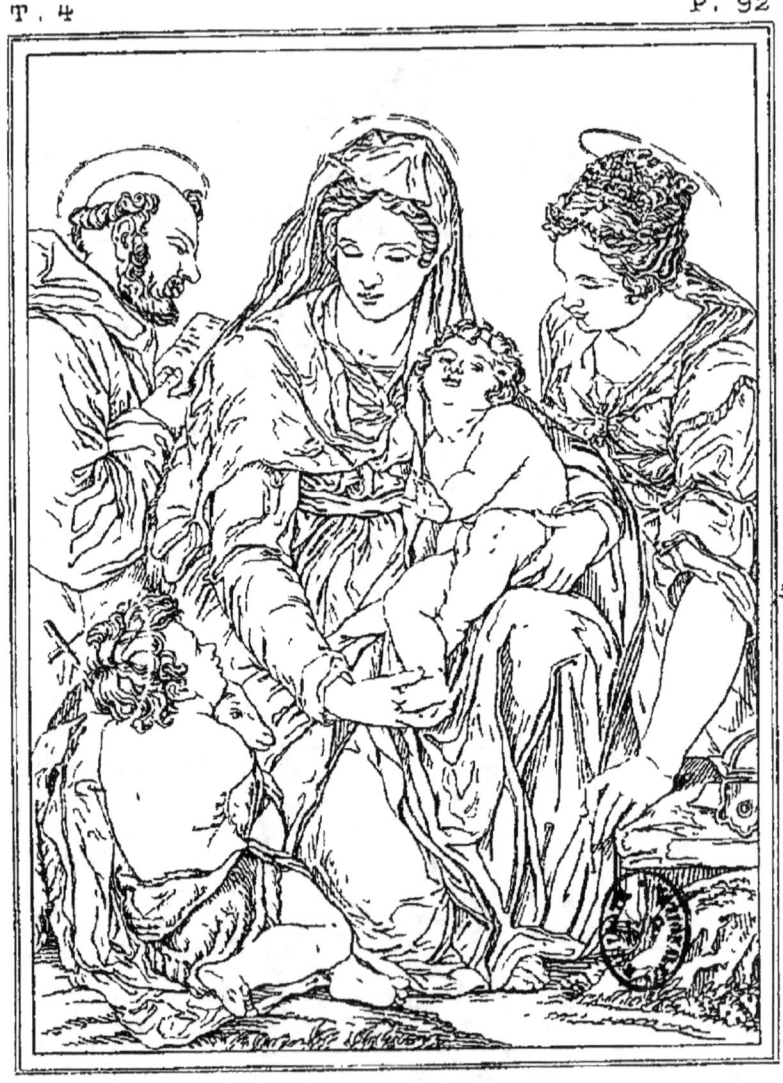

Procaccini pinx.

Ste FAMILLE
SACRA FAMIGLIA
SACRA FAMILIA

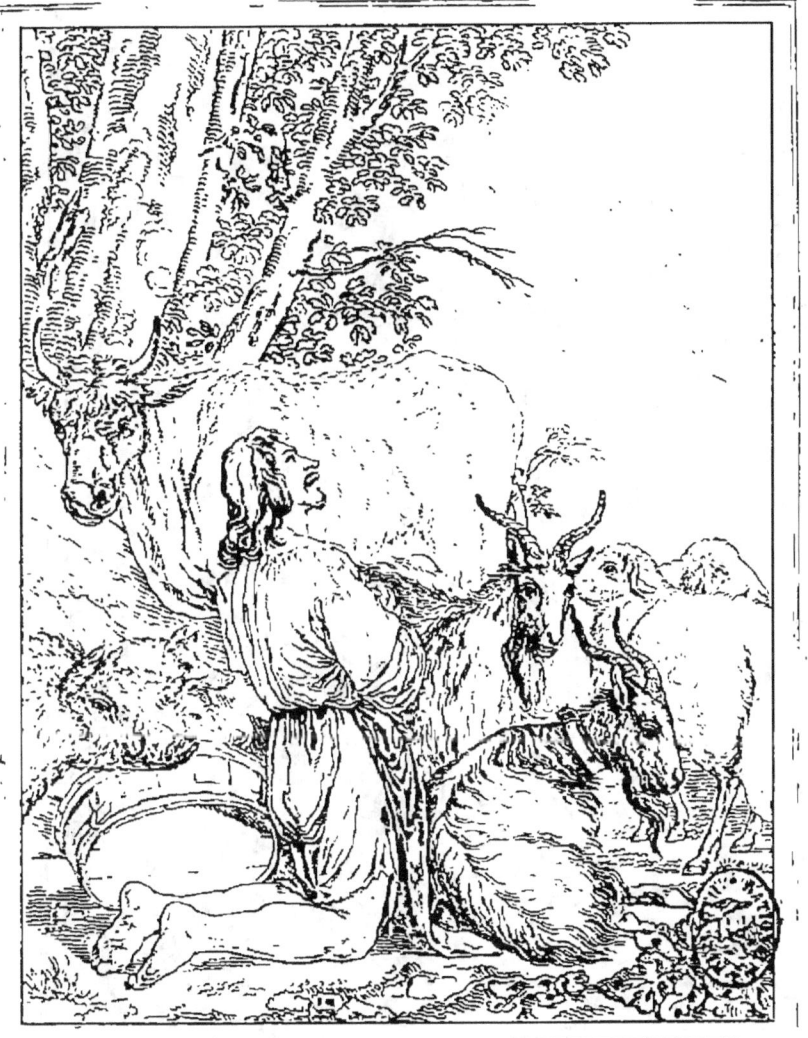

L'ENFANT PRODIGUE.

IL FIGLIUOLO PRODIGO

EL HIJO PRÓDIGO.

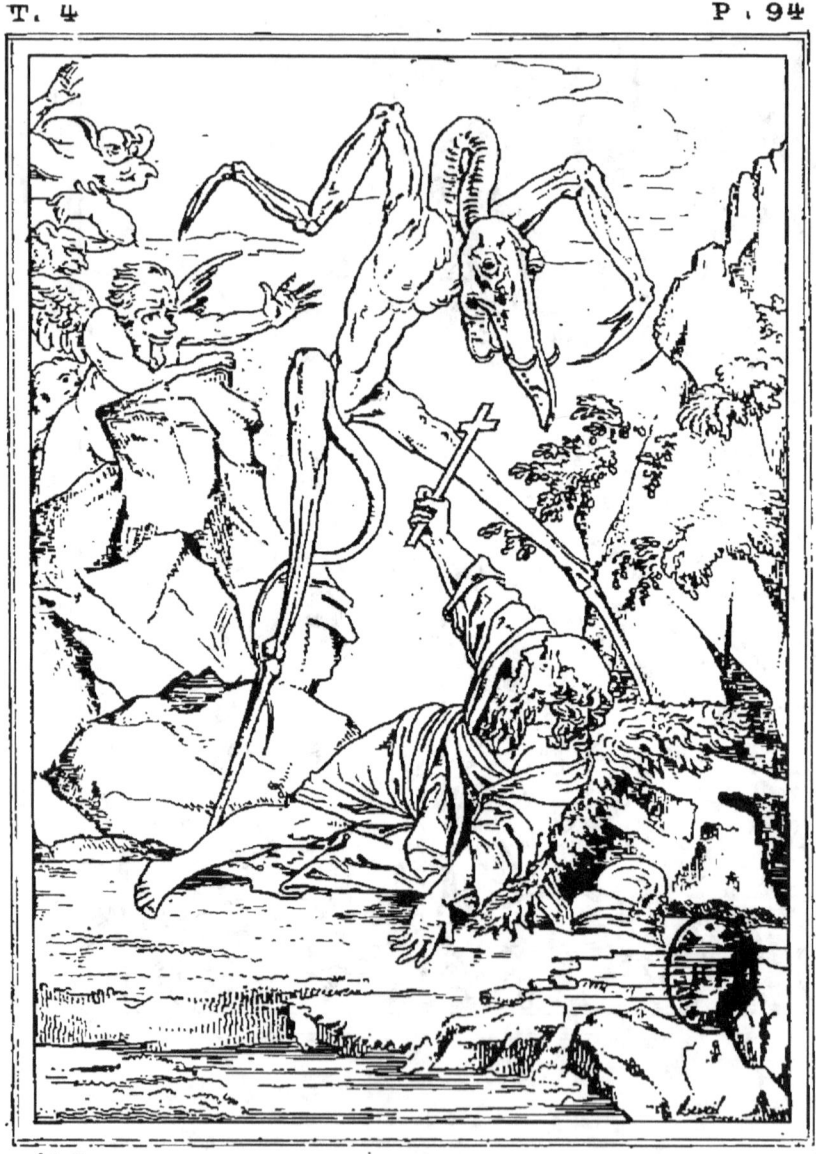

ST ANTOINE TOURMENTÉ PAR LE DÉMON.
SANT' ANTONIO TORMENTATO DAL DEMONIO.

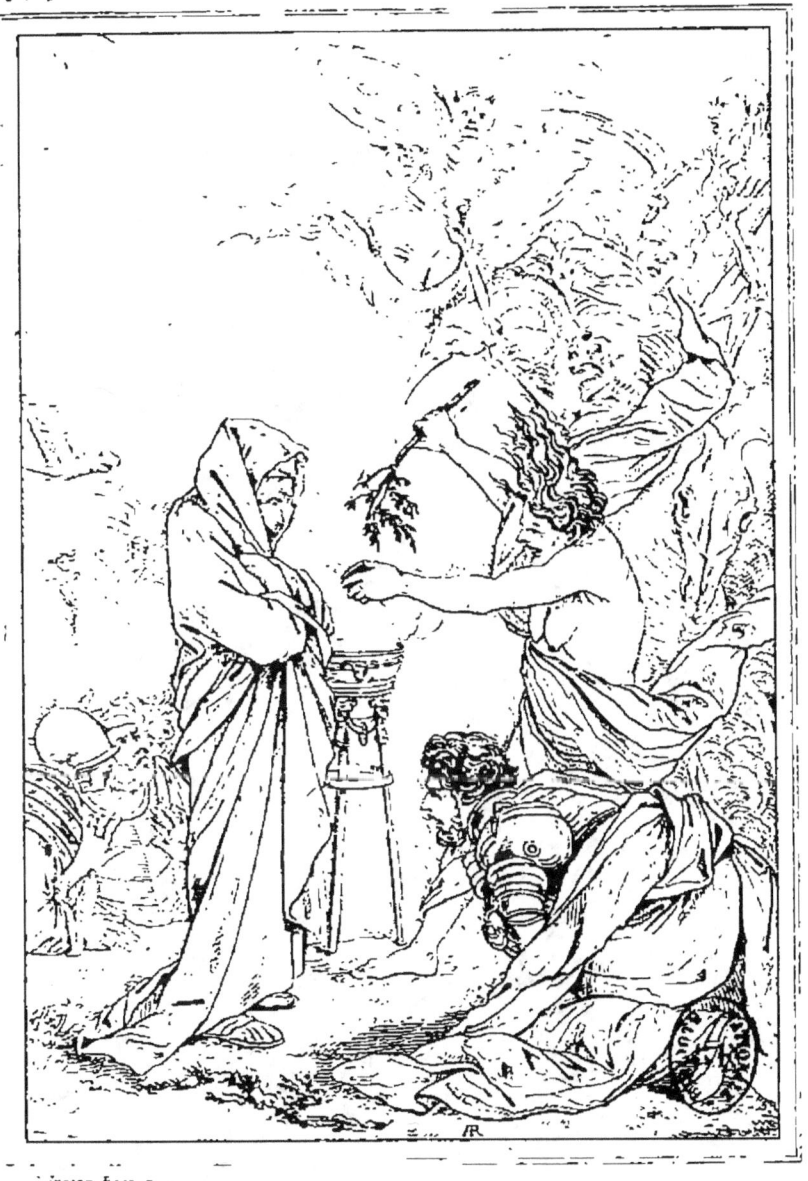

LA PYTHONISSE

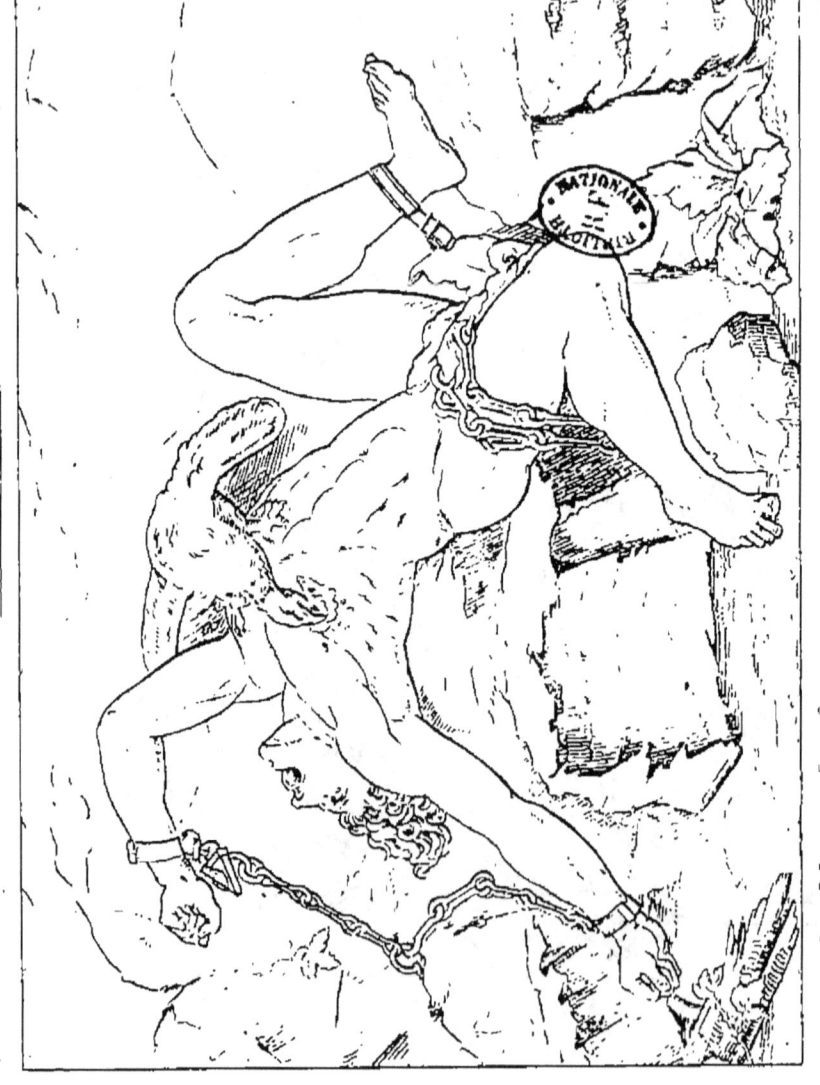

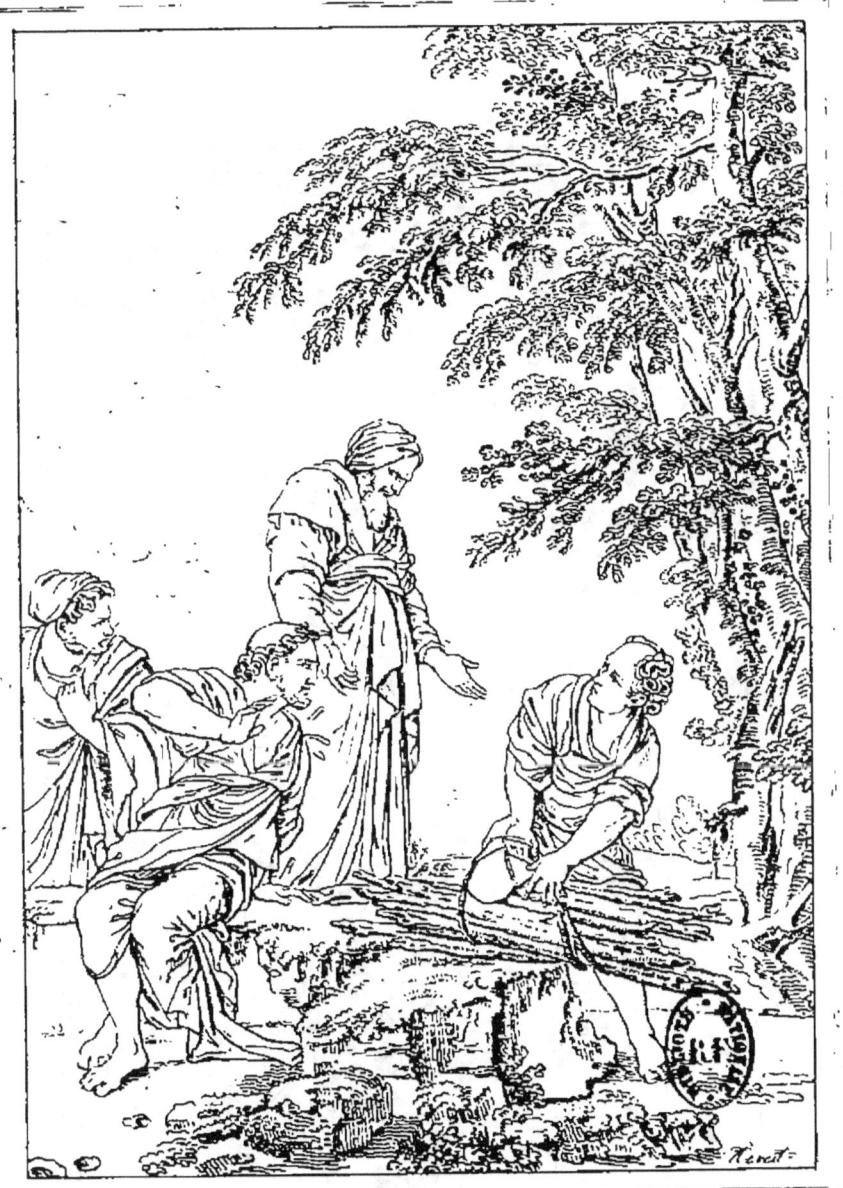

DEMOCRITE ET PROTAGORAS.
DEMOCRITO E PROTAGORA.

LOTH ET SES FILLES

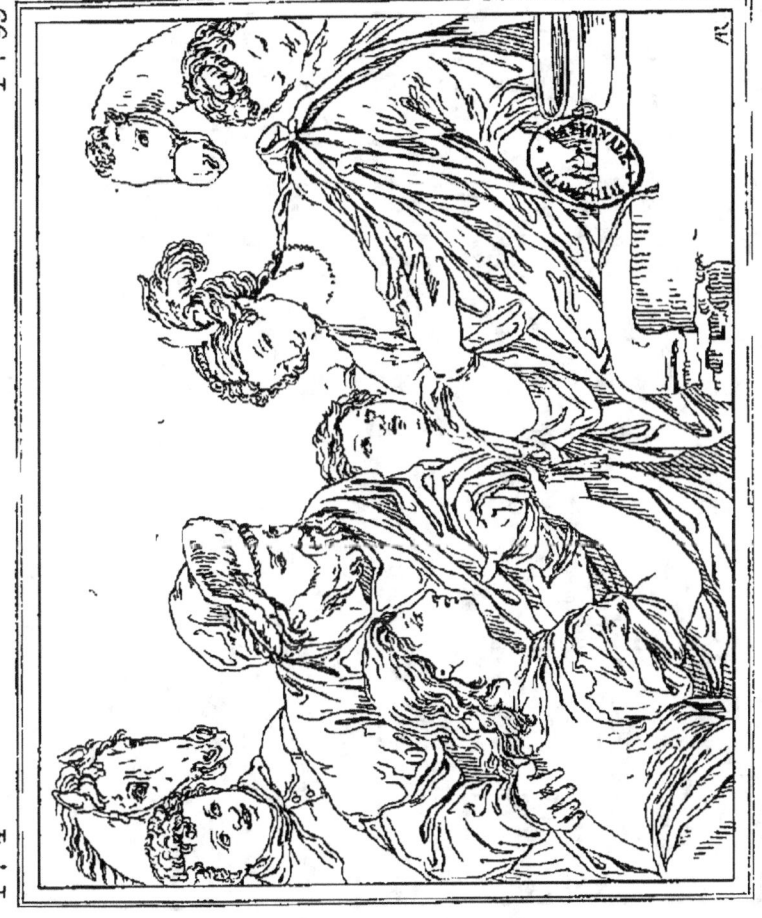

ELIEZER ET REBECCA

JACOB ET RACHEL PRES D'UNE FONTAINE

JACOBBE E RACHELE AL FONTE

JACOB Y RAQUEL JUNTO A LA FUENTE

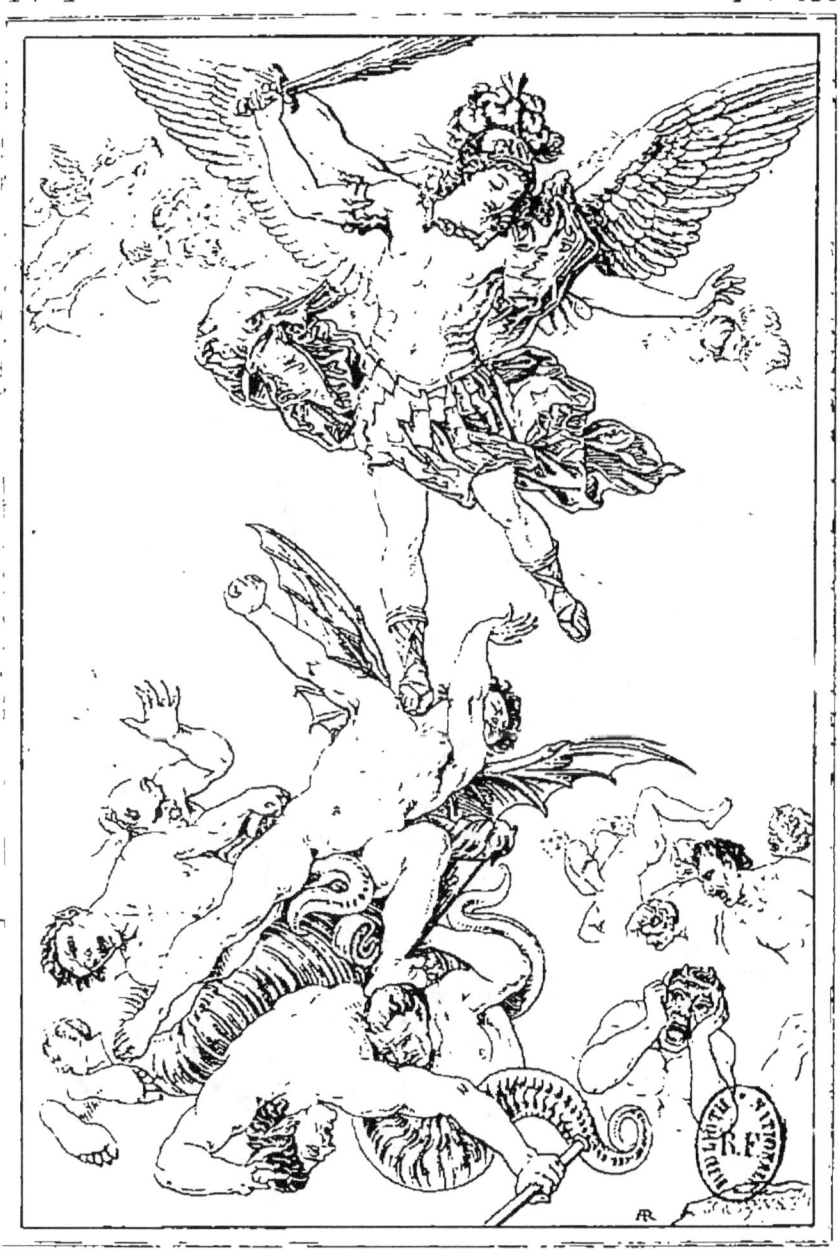

CHUTE DES ANGES REBELLES.

CADUTA DEGLI ANGIOLI RIBELLI

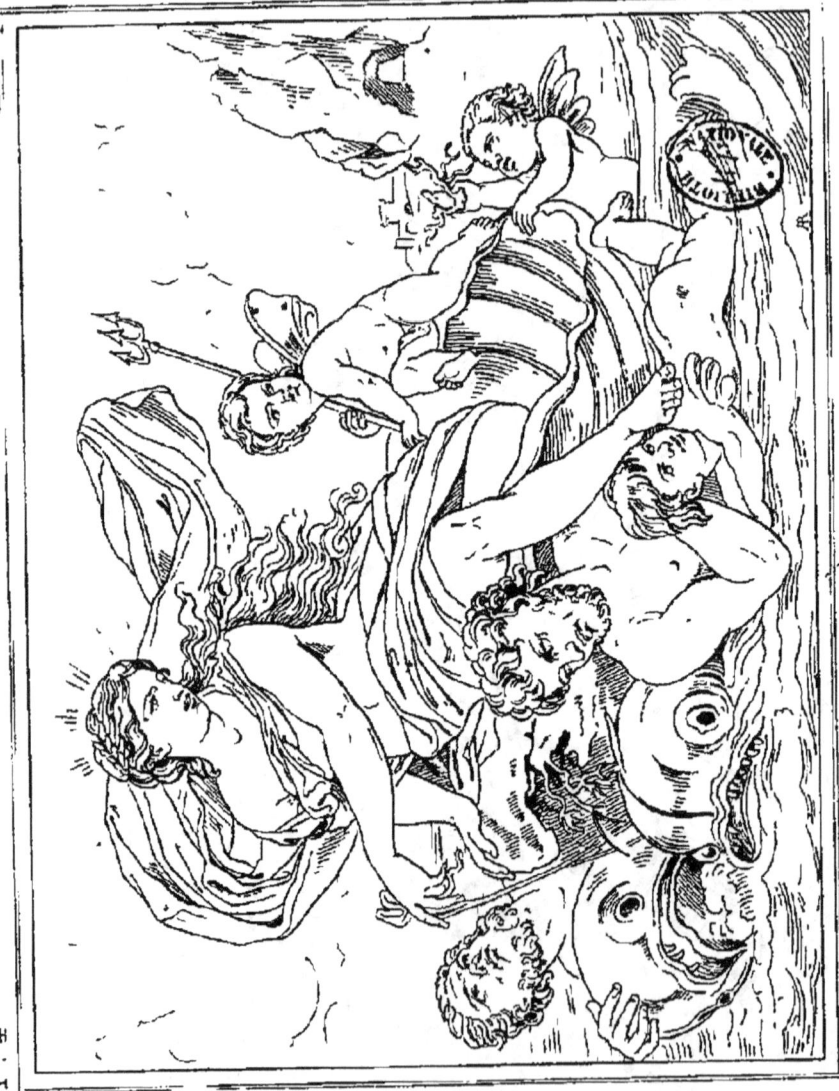

AMPHITRITE

ARIADNE ABANDONNÉE.

ARIANNA ABBANDONATA.
ARIADNA ABANDONADA.

Luc Giordano pinx.

ENLÈVEMENT DE DÉJANIRE.

RATTO DI DEJANIRA.

ENLEVEMENT DES SABINES

RATTO DELLE SABINE

RAPTO DE LAS SABINAS

L. Giordano pinx.

HÉLIODORE CHASSÉ DU TEMPLE

L'ANNONCIATION

PRÉDICATION DE ST ÉTIENNE

PREDICAZIONE DI S STEFANO.

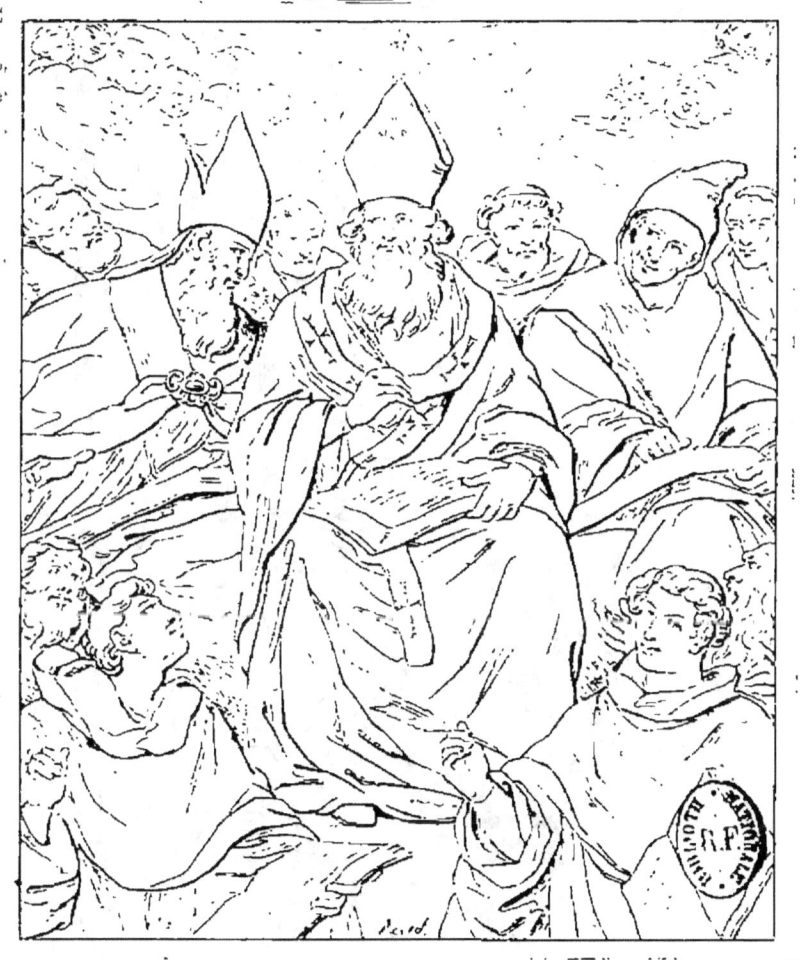

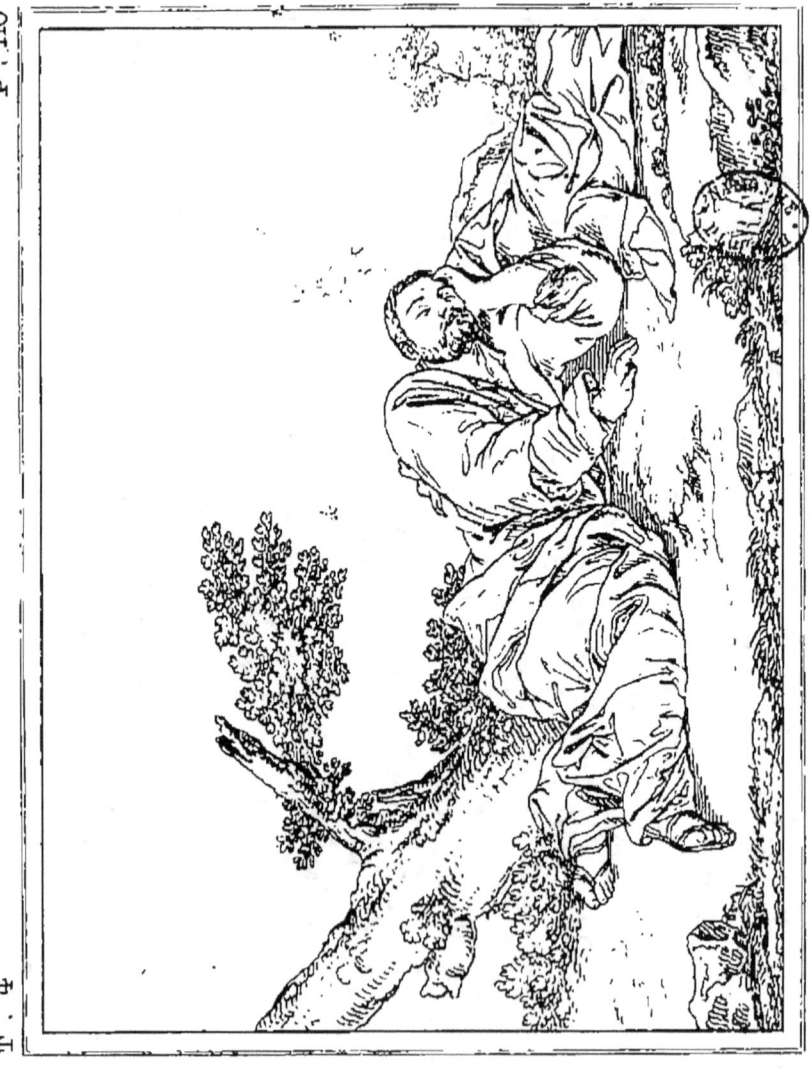

ÉCUELLE DE JACOB.

JOSEPH DANS LA PRISON.

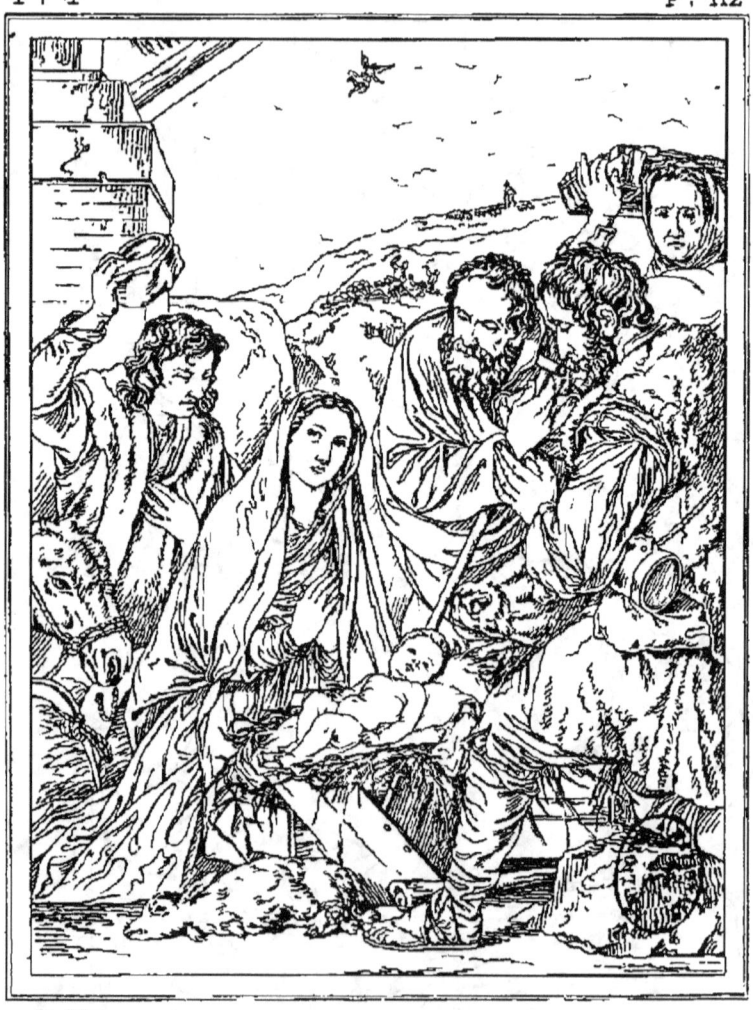

Jos Ribera p

ADORATION DES BERGERS

ADORAZIONE DEI PASTORI

St. PIERRE DÉLIVRÉ DE PRISON.
SAN PIETRO LIBERATO DI PRIGIONE

SAINT SÉBASTIEN

St BARTHELEMY

S. BARTOLOMEO

J. Rubens pinx

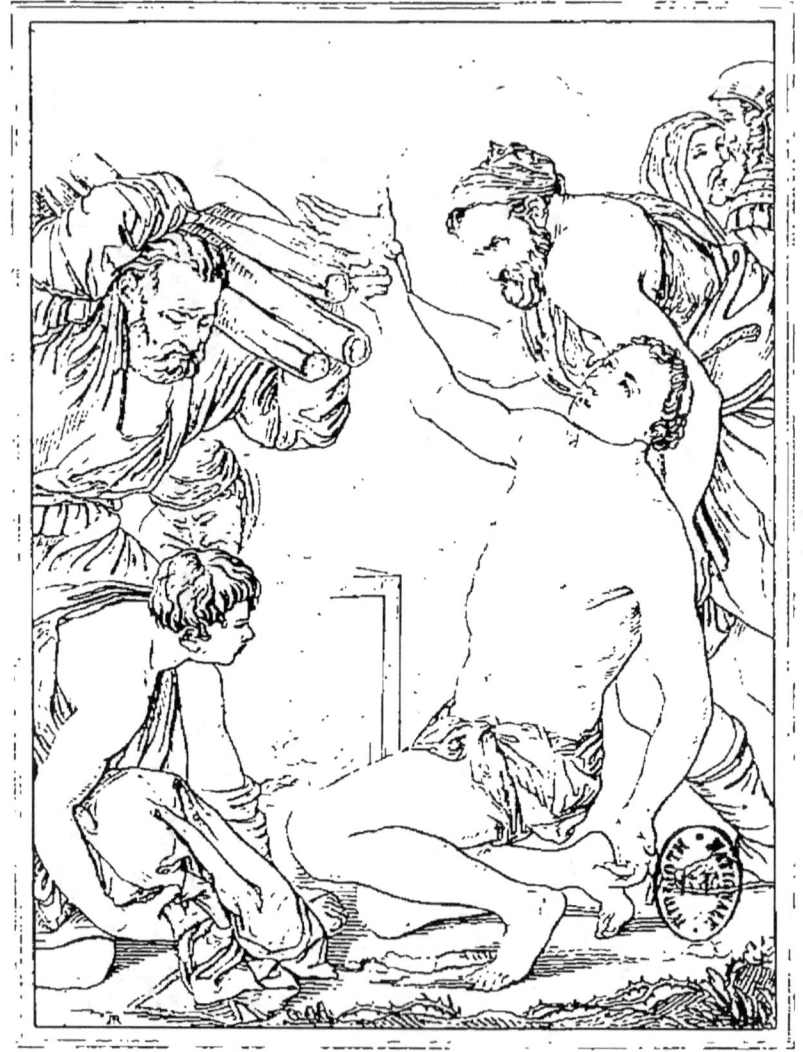

MARTYRE DE ST LAURENT
MARTIRIO DI S. LORENZO
MARTIRIO DE S. LORENZO.

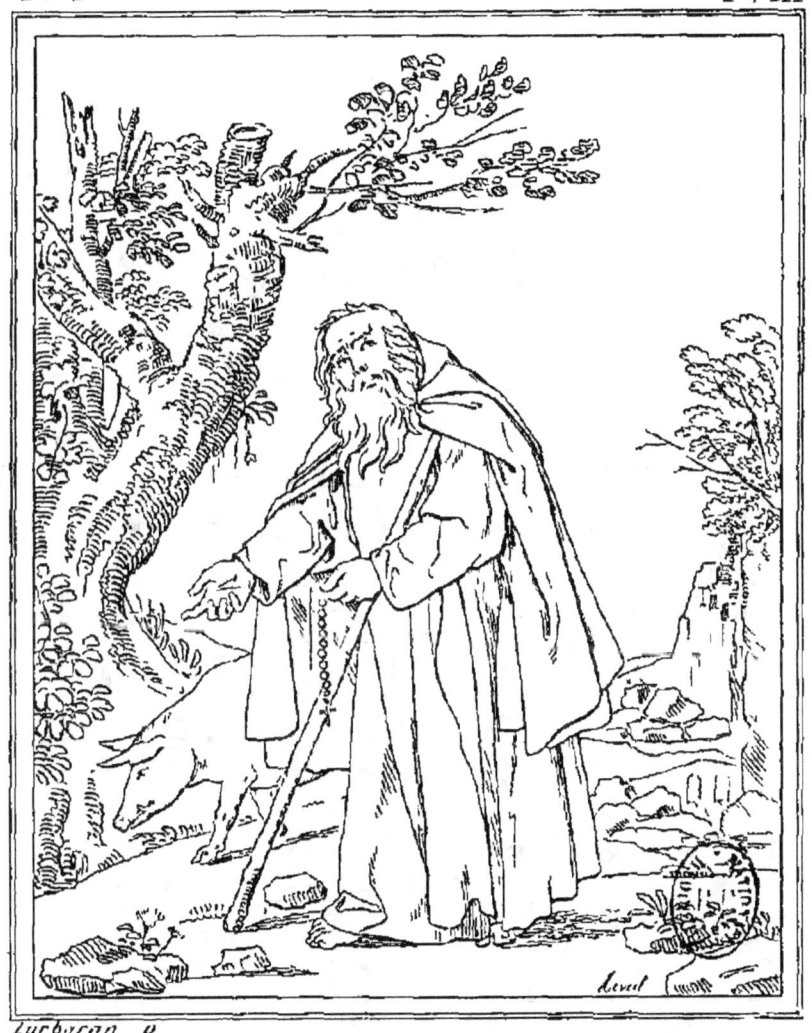

SAINT ANTOINE
SANT ANTONIO

St BONAVENTURE MONTRANT UN CRUCIFIX MIRACULEUX

SAN BONAVENTURA CHE MOSTRA UN CROCIFISSO MIRACOLOSO.

S¹ PIERRE NOLASQUE ET S¹ RAYMOND DE PEGNAFORT

S. PIETRO NOLASCO E S. RAIMONDO DI PEGNAFORT

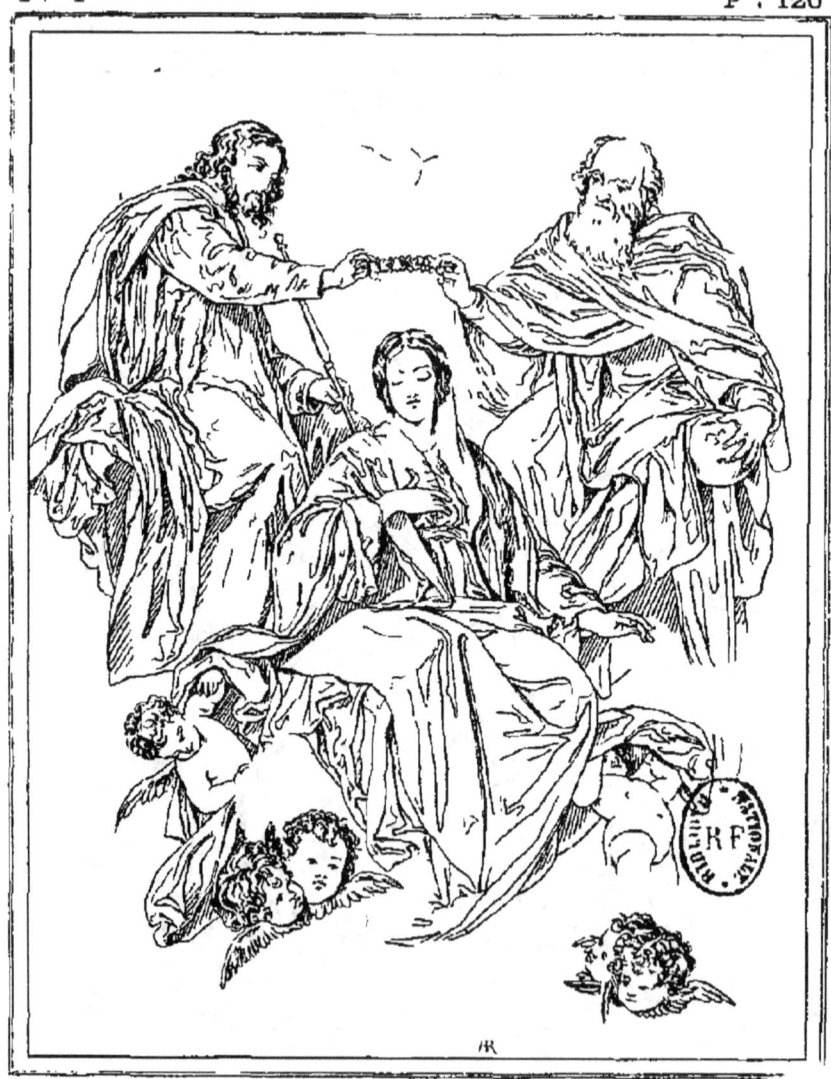

COURONNEMENT DE LA VIERGE

INCORONAZIONE DELLA VERGINE

APOLLON CHEZ VULCAIN

Velasquez pinx.

MASCARADE BACHIQUE

MASCHERATA BACCHICA

Velasquez pinx.

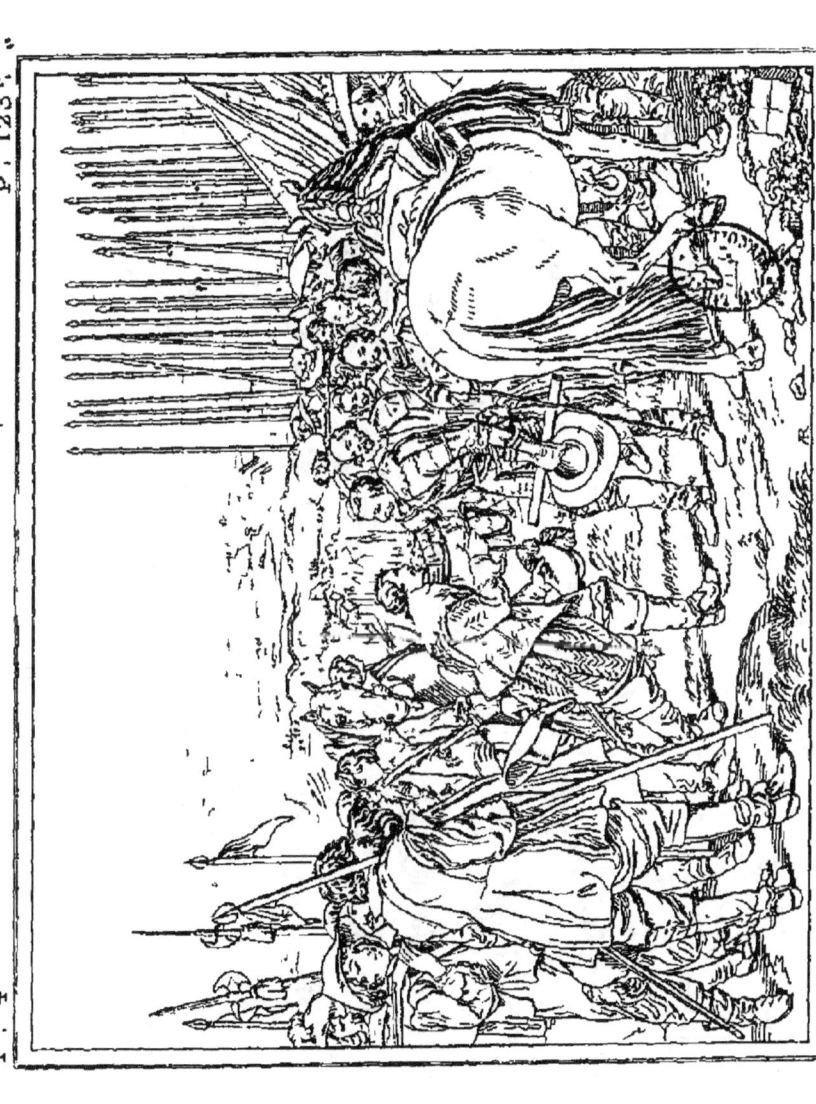

REDDITION DE BREDA

FABRIQUE DE TAPISSERIES.
MANIFATTURA DI TAPEZZERIE.

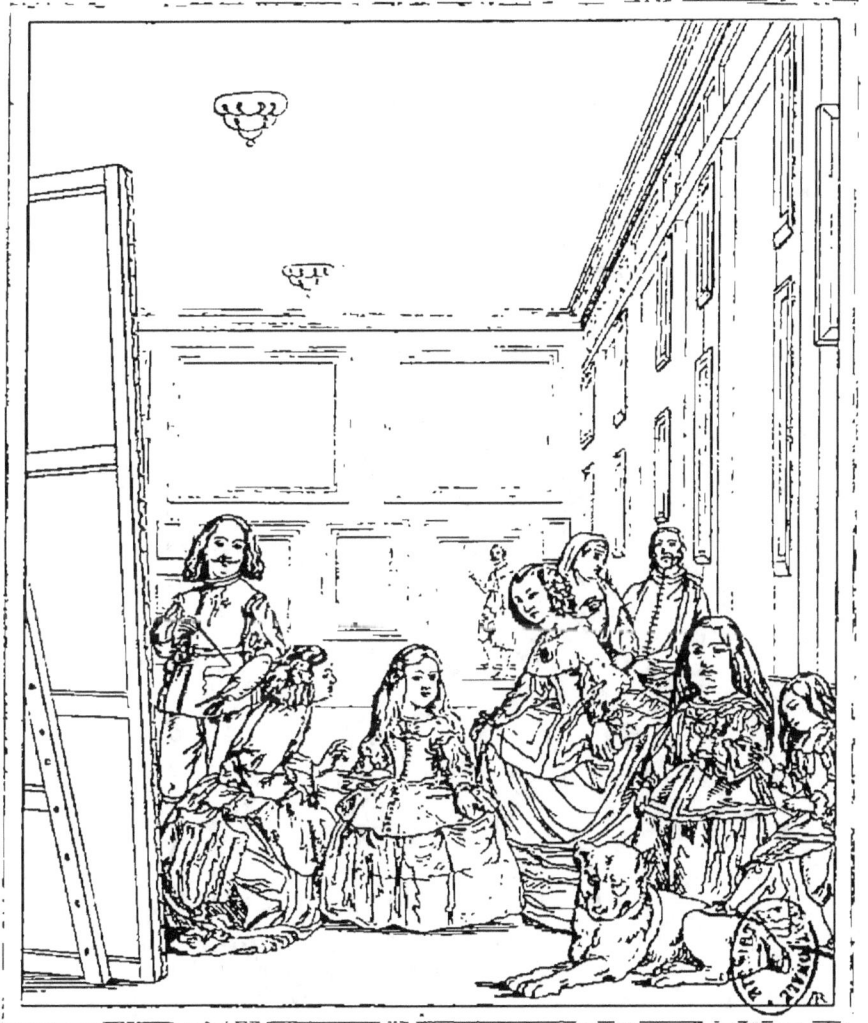

VELASQUEZ FAISANT LE PORTRAIT D'UNE INFANTE
VELASQUEZ STA FACENDO IL RITRATTO D'UN INFANTA

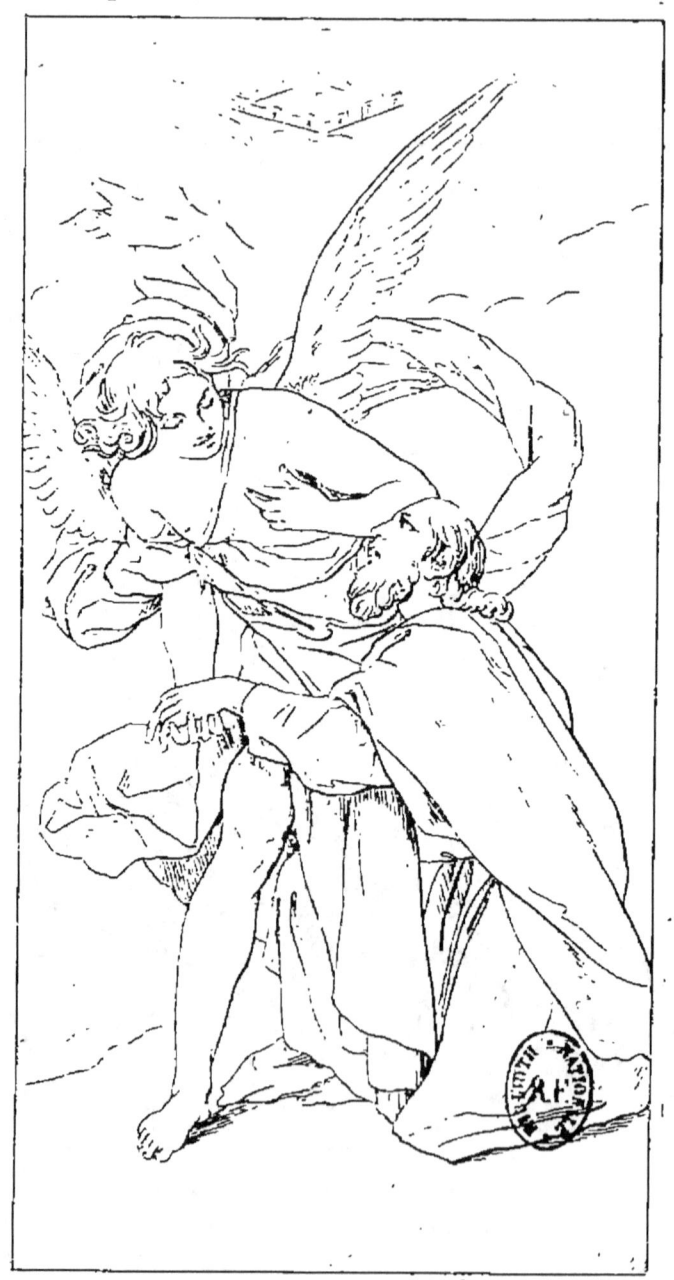

VISION DE St JEAN.
VISIONE DI SAN GIOVANNI.

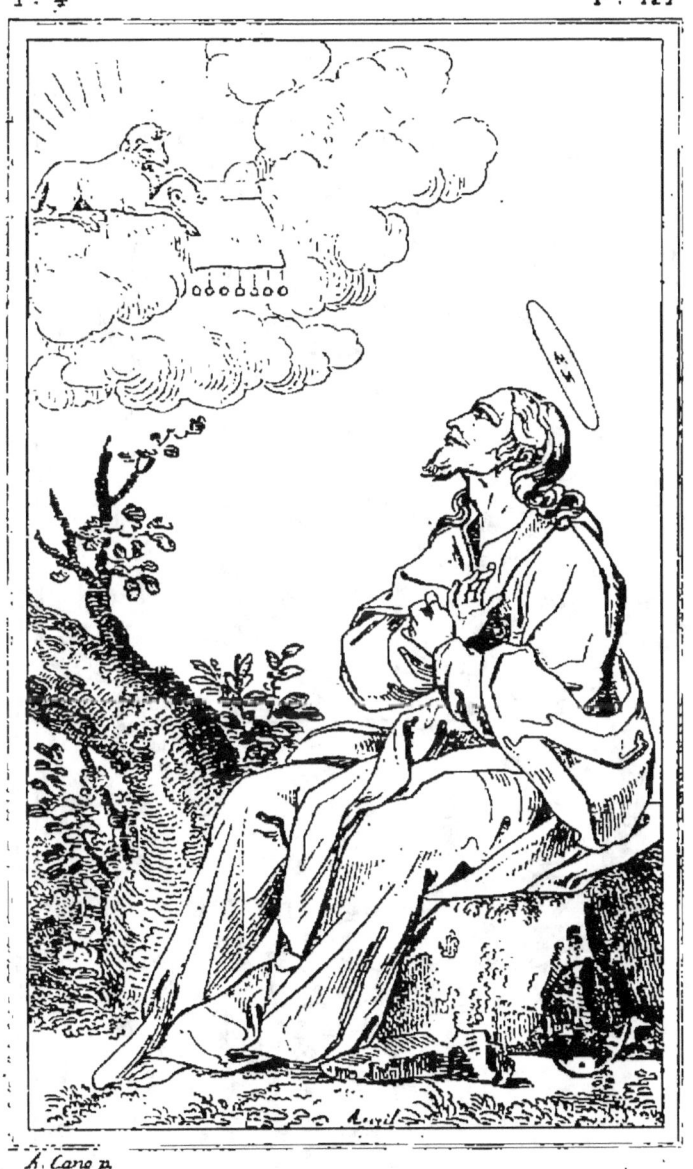

ST JEAN VOYANT L'AGNEAU.

SAN GIOVANNI CHE VEDE L'AGNELLO.

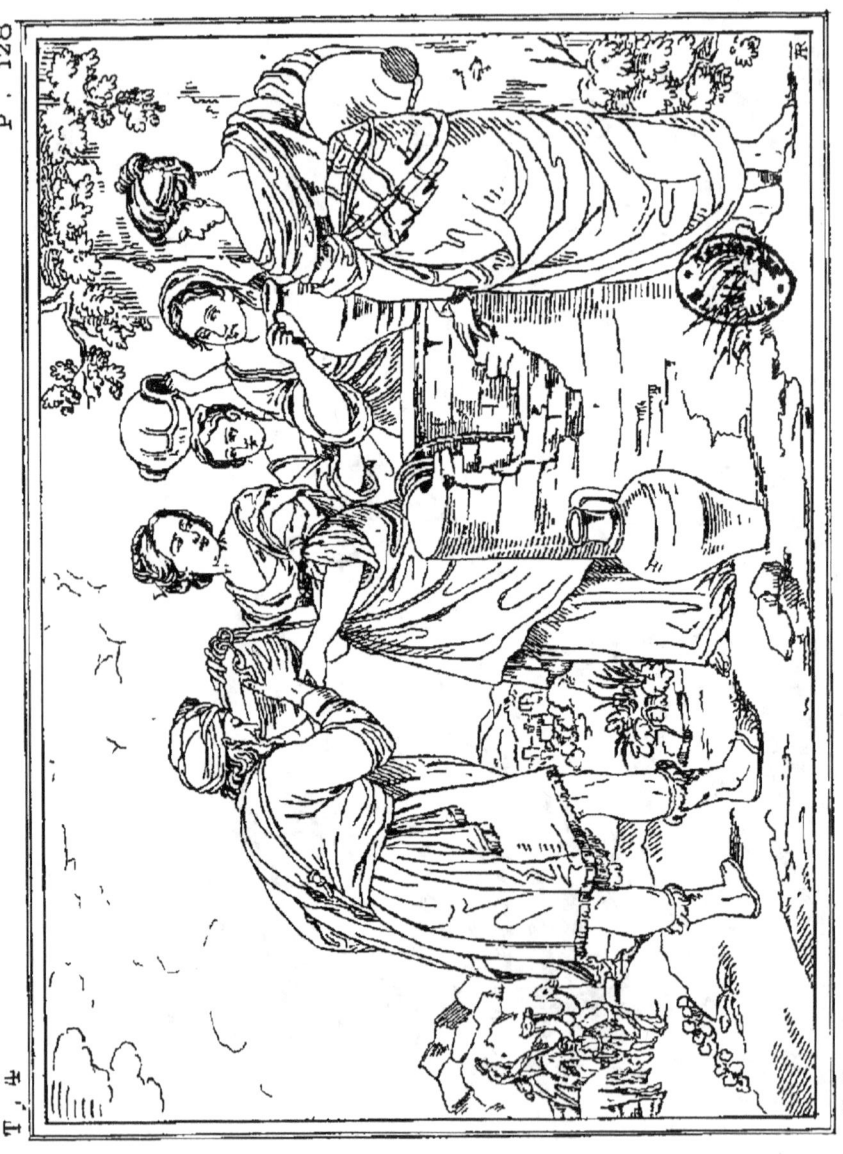

ELIEZER ET REBECCA
ELEAZARO E REBECCA

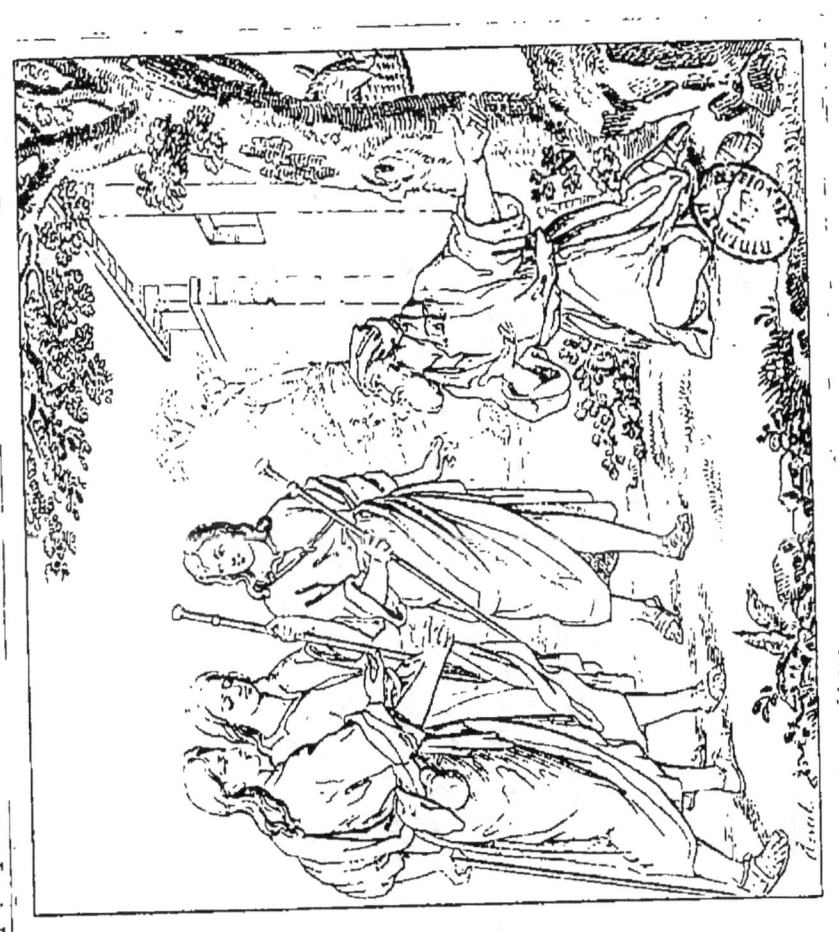

ABRAHAM RECEVANT LES TROIS ANGES

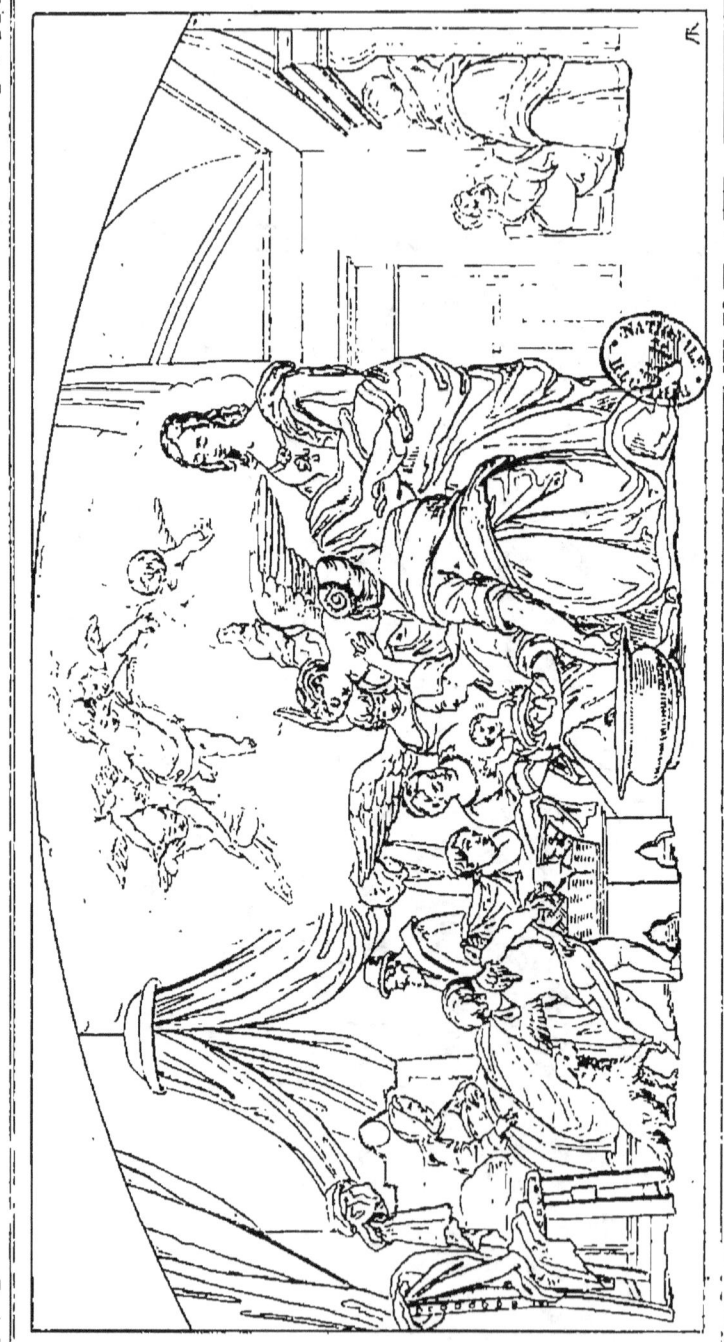

NAISSANCE DE LA VIERGE.

NASCITA DELLA VERGINE.

NACIMIENTO DE LA VIRGEN.

P. 131

Ste FAMILLE
SACRA FAMIGLIA

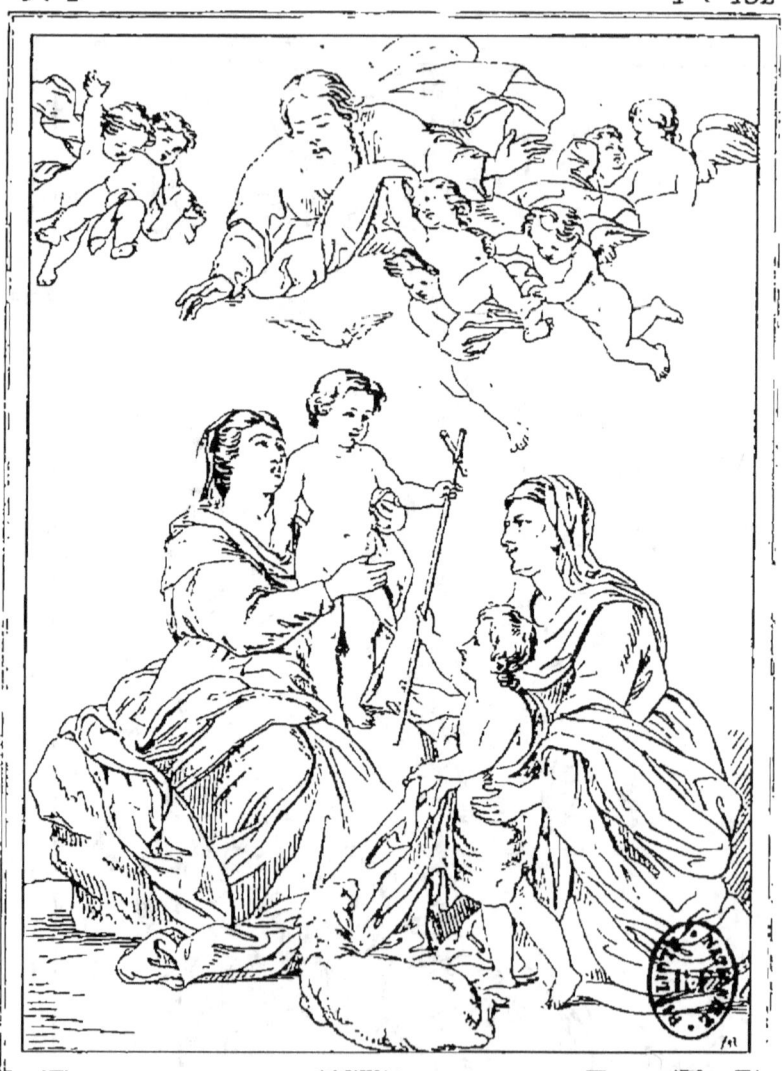

S.te FAMILLE

SACRA FAMIGLIA

L'ENFANT JÉSUS ET S^T JEAN

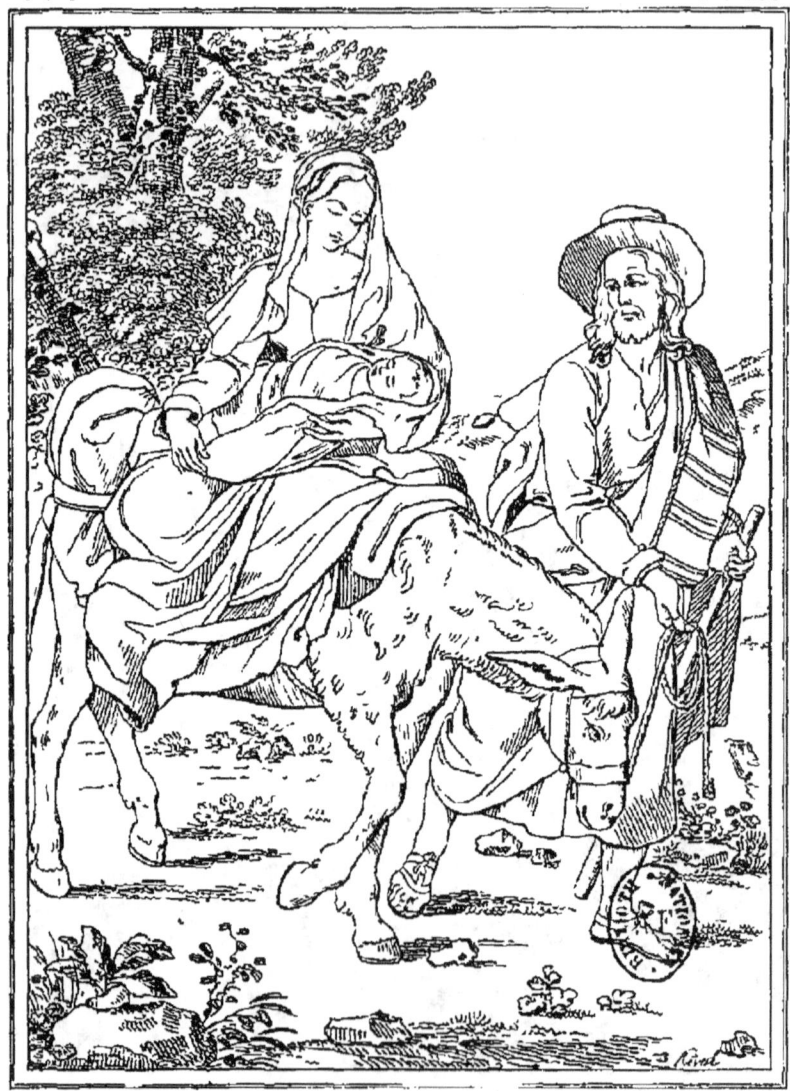

Murillo

FUITE EN ÉGYPTE.

FUGA IN EGITTO

JÉSUS CHRIST À LA PISCINE.

RETOUR DE L'ENFANT PRODIGUE.

RITORNO DEL FIGLIUOLO PRODIGO.

Ste MADELAINE

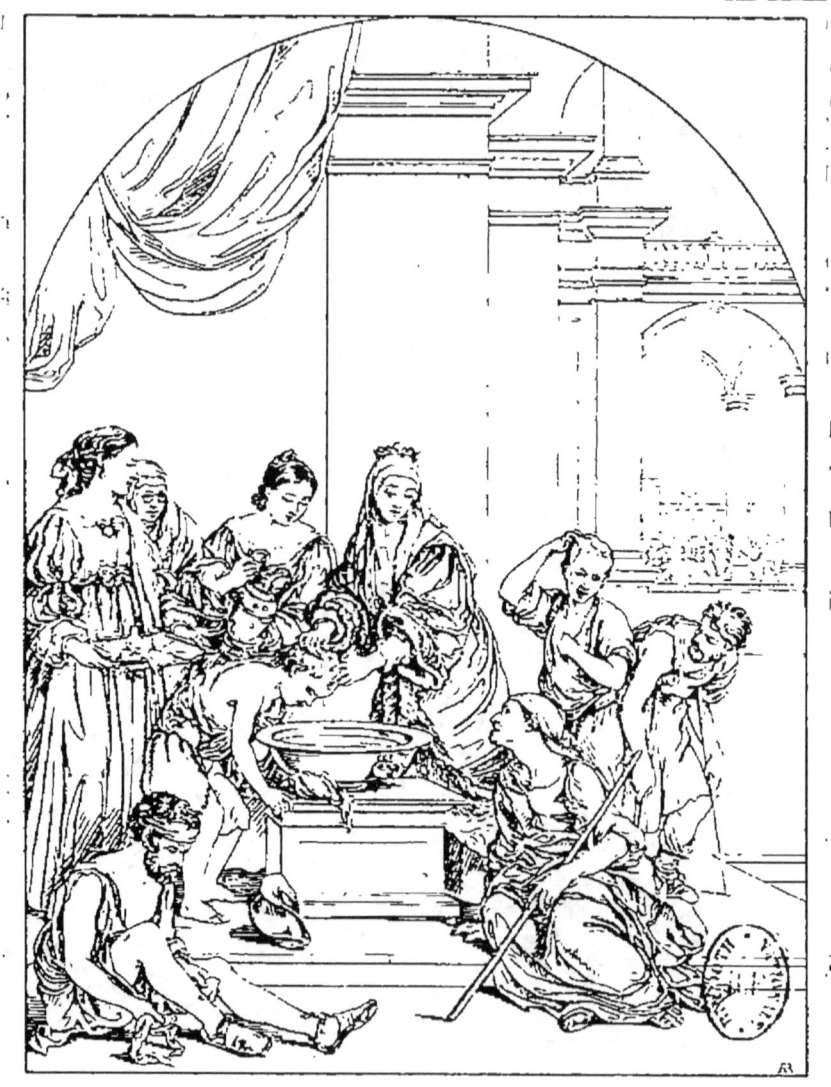

Ste ÉLISABETH

SANTA ELISABETTA

APOTHÉOSE DE S.t PHILIPPE.
APOTEOSI DI SAN FILIPPO.

PESTIFÉRÉS IMPLORANT DES SECOURS.
APPESTATI CHE IMPLORANO SOCCORSO.

P. 142

DES ENFANS.

ALCUNI BAMBINI.

T. 4

ENFANS JOUANT AUX DÉS
RAGAZZI CHE GIUOCANO AI DADI

T. 4 P. 143

Murilo pinx.

VIEILLE FEMME
ÉPOUILLANT UN ENFANT.
UNA VECCHIA CHE SPIDOCCHIA UN RAGAZZO

Ste FAMILLE.
HONNÊTE PAR FIGURE.

SACRA FAMIGLIA ONORATA DA S. LUCA.

www.ingramcontent.com/pod-product-compliance
Lightning Source LLC
Chambersburg PA
CBHW071525220526
45469CB00003B/643